U0039806

張龍文 著

中國古代書法藝術

中華書局印行

郭　序

宋徐鉉云，伏羲畫八卦而文字之端見，蒼頡摹鳥迹而文字之形立，史籀作大篆以潤色之，李斯變小篆以簡易之，其美至矣，其論字之原始，數語足以賅之矣，說文謂依類象形謂之文，形聲相益謂之字，蓋中國字之構造，取法於物象之自然，原本於天地之至文，故謂之文字，司馬光有言，備萬物之體者莫過於字，此與西國之字，重聲不重形，徒以字母拼列者迥異，孔子以書爲六藝之一，信乎書法爲我國文化特有之精神，而妙通造化，高古奇逸，尤以古代書法超然躋藝術之最高境域。張君龍文罩精翰墨，泝流探源，編著中國古代書法藝術一書，搜求隸楷以前，碑碣以外，上自甲骨，以迄古代器物之書迹，爲之圖說，博採各專家考證與釋文，使讀者手茲一編，數典念祖，考古增益多聞，游藝涵濡眞賞，於以知吾先民之文化悠久卓越，卽此書法一端，已可高出一世，張君之用心洵可嘉矣，於其書成付刊，爰略誌所感，以弁其耑。

中華民國五十八年元月　郭寄嶠　序

中國古代書法藝術

自　序

北宋大書家米芾（元章）在海岳名言裏說：一書至隸興，大篆古法壞矣！篆籀各隨字形大小，故知百物之狀，活動圓備，各各自足。隸乃始有展、促之勢，而三代法亡矣。」

米芾在書史裏又說：「劉原父收周鼎篆一器，百字，刻迹煥然，所謂金石刻文……字法有鳥跡自然之狀。宗室仲忽李公麟收購亦多，余皆嘗賞閱，如楚鐘刻字則端逸，遠高秦篆，咸可冠方今法書之首。」

在寶章待訪錄裏又論：「晉武帝王戎，**書字有篆、籀氣，奇古，……美哉不可得而加矣，世之奇書也。**」

元章不但自己詩裏有「二王之前有高古」，還引證韓退之石鼓詩「羲之俗書趁姿媚」，竭力爲先秦書法鼓吹。可見逮清乾、嘉金石書家高倡吉金樂石的前五百多年，北宋學者就認爲「古法」「自然」，可以「冠方今法書之首」。

當然，在隋唐楷法森嚴，唐代以書取士的制度下，引起干祿字體，**此後的翰林字、院體、館閣**

自　序

一

體，雖屬規矩整齊，黑、大、光、圓，不妨實用，便於閱覽。但是我輩如若以書法當作高超的造形、見性的藝術論，就不能不盡力搜求隸楷以前，碑碣以外的吉光片羽。書體的姿彩品類，不厭其繁，多多益善。

米元章嘗自嘆：「閱書白首，無魏人遺迹，故斷自西晉。」然我輩生在二十世紀，能見到考古發掘的無窮寶藏，加之照像傳眞影本印刷的科學便利，眼福眞是遠勝前賢。

編者在編寫「中華書史概述」之餘，茲再搜羅我國古代甲骨、銅器、刻石、塼、瓦、陶器、漆器、鈢印、錢幣、布帛、權、量、詔版、鏡鑑、封泥、以及竹木簡上書迹，彙編爲十三篇，各篇附有圖說，並附錄各專家考證釋文，以供欣賞古文物書法同好檢閱之參考。

漢以來豐碑巨碣，宜有專論，前此如金石索、訪碑錄、校碑隨筆、語石諸書，皆傳世名著；名碑影本及六朝摩崖造象，亦多影印專冊，本編都不涉列。

篇末附印古代中國要圖及漢代書道關係地圖，以備披檢。

本編承郭委員長寄嶠先生賜序，並蒙賜借珍貴圖書參考，始克完成，謹此誌謝。

張龍文識　五十八年二月一日

二

中國古代書法藝術目錄

目　錄

一

附圖目錄

附圖目錄

一

附圖目錄

附圖目錄

一、甲骨文

甲骨文就是在龜甲或獸骨上用契刀所刻的文字，這原是殷代（註一）的遺物，距今已有三千餘年，清末光緒二十五年（紀元一八九九年）始被發現，發掘地點，在河南北端彰德街之西北約一里處小屯村的泥土中，巡彰德街東流之洹水南岸，屬安陽縣，這一帶地區，是古代的殷墟，安陽就是盤庚定都的所在。根據清代學者的考證，證明當地發掘出土的甲骨文，確是殷人占卜所用的遺物。

殷人使用龜甲獸骨占卜，係藉火燒灼，使甲骨表面上現出兆坼（裂文），依此判斷吉凶，再由貞人用毛筆在甲骨上記以卜辭，用契刀刻劃，是爲甲骨文。清光緒二十五年，金石學家王懿榮，收購小屯發掘之甲骨，發現古代甲骨文字，始將甲骨文供諸學者研究。王氏死後，即由幕下劉鶚（鐵雲）繼續蒐集，印成拓本，名爲鐵雲藏龜，公刊於世。經過經學文字學研究具深的孫詒讓詳加研究，發現其中有十千之名，由此推定爲殷代問卜刻於龜甲獸骨上的卜辭。於是將新發現之文字與金文再作比較研究，解讀甲骨文字，草成契文舉例二卷，不幸未能刊印，而劉鶚亦因故流放西陲，所藏甲骨亦盡散佚，此時羅振玉即就鐵雲藏龜加以全部釋文，付諸出版。羅氏更於光緒三十二年（紀元一九〇六年）付託骨董商赴河南收購，一年之間，獲數逾萬，又親自偕弟羅振常婦弟范兆昌同赴洹陽采掘，得數倍增，羅氏乃整理所有蒐集之甲骨，於民國元年十二月（紀元一九一二年）出版殷虛書

一、甲骨文

一

契前編，民國三年又出版殷虛書契菁華，民國五年更完成殷虛書契後編、續編等等，於是甲骨文之解讀，漸現端倪。

甲骨文字，因係民間以契刀刻劃的日用文字，不若施於禮器上之金文，其中省略筆畫之處亦多，所以解讀非常困難，羅氏曾在殷商貞卜文字一卷與殷墟書契考釋上、中、下三卷中，共收集確知形、聲、義之文字約五百字，知形與意義而不知聲者約五十字，形、聲、義皆不知而在古金文亦有者約二十餘字。又分為都邑、帝王、人名、地名、文字、卜辭等，凡六萬言，羅氏書出，甲骨文字始能稍加辨認，其後羅氏門人商承祚依據羅氏未定稿，從說文順序排列甲骨文字，著成殷墟文字類編十四卷，此書依字畫編成通檢（索引），於是甲骨文解讀漸感容易。

又羅氏得力助手王國維氏，根據戩壽堂所藏殷墟文字著有考釋，從殷商卜辭中更檢出夔、王亥、相土、上甲微等帝王之名，著有先公先王考、續考、殷商制度論，三代地理小記等，王襄再根據劉、羅、王三家之書並甲骨與拓本等，仿照吳大澂之說文古籀補之例，著成籀室殷契類纂一書，於是殷墟甲骨文字，大略可供一般研究者之解讀。但其中識別困難之處，仍然不少。

迨至民國十七年，中央研究院歷史語言研究所開始發掘殷墟遺跡，使甲骨文之研究導入一新世紀，根據科學的方法發掘，及至民國二六年，曾在一個古代穴窖內掘出一萬八千餘斤大量的龜甲，其中包括有大版三百餘件。

此類發掘之主持人，就是著名甲骨文學家董作賓氏，董氏認為殷墟是殷朝後半期的帝都遺跡，就

是自盤庚遷都至帝辛（紂）之滅亡，大約二百七十餘年，這一時期，文字書體具有顯著變化，表示複雜字形，具有自然之勢。董氏解讀大版龜甲上多刻有卜辭，經過四個月長期研究，發現記載卜文的卜人有署名賓貞、殼貞等數人，董氏認為這些卜人是藉龜卜以貞問於天的司貞之人，呼之為貞人。又在甲骨卜辭貞人羣中發現殷祖先王號，遂將甲骨卜辭製作年代分為五個時期：

第五期帝乙帝辛時代（紀元前一一九六──一一○○年）

第四期武乙文丁時代（紀元前一二四四──一一九六年）

第三期廩辛康丁時代（紀元前一二五六──一二四四年）

第二期祖庚祖甲時代（紀元前一三○○──一二五六年）

第一期盤庚武丁時代（紀元前約一四○○──一三○○年）

第一期的書風，評為雄偉，甲骨大版大字是為代表的作品，（圖一）字大且筆畫彫刻祖而有力。更在甲骨上飾以朱色，（圖二）埋藏於地下穴窖中，加意保存，視為神聖的甲骨，占卜後不忍捨棄。這些大版大字卜辭，必須長久保存，故加以朱紅美化。其他如小字甲骨，其刻字工整秀麗的作品，亦復不少。這些都是因為接受中興英主武丁之風，氣魄宏放，技術自然熟練。

第二期的書風評為謹飭，繼第一期武丁大業的是祖庚、祖甲兄弟，都是守成的君主，當時卜師嚴守舊規，一成不變，所以構成殿飭工麗的書風。（圖三）

第三期的書風，轉陷頹靡，前期老書家去世，當時書家筆力，幼稚軟弱，筆畫錯誤之處亦多。

一、甲　骨　文

三

（圖四a）於是第一、二期的豪放書風，一掃而光，這是最墮落的一個時期。

第四期貞人在卜辭中不署名氏。可是在武乙、文丁時代新興的書家，一洗前期之弊，作品勁峭生動，時時呈現出一種放逸不羈的趣味。（圖五）

第五期的書風，評爲嚴整，各卜辭分段、行、字，排列端正，文字極小，有如「蠅頭小楷」的趣味，書寫具有非常嚴蕭而整齊的書風。（圖六）

以上是董氏所著甲骨文字書風論中的記載。其後董氏又將殷代司卜的貞人，分爲新派舊派兩羣。第一期爲舊派，第二期第三期爲新派，第四期舊派復活，第五期新派新興。其中因此兩派勢力的消長而使卜辭的卜問性質各異，書體書風亦因而改變。原來甲骨文的字形、書風等的變遷，並非根據一元的書體從事發展，乃是根據新舊兩派的貞人，作二元的要素相角逐，因而產生顯明的一大進步。

所謂二元，一類的卜辭是第一期武丁時代，屬於殷朝公式占卜機關的貞人所貞卜者。就是董氏所示雄偉大字著名以下的二十五名貞人集團的卜辭，這是第一期卜辭的典型。一類是以武丁長子小王孝己爲長的多子部族私的占卜機關。這種多子族卜辭的干支字形，非常細小，構成纖弱的書風，與一般貞人卜辭，全然不同。

董氏再就第一期所謂殷朝公式卜辭典型的二十五位貞人的卜辭書風，與所謂多子族、王族等私的卜辭書風，兩下作一比較，公式卜辭筆畫，主要是用直線、折線構成，用曲線時很少，但是私的卜辭筆畫，主要是用曲線，不愛用直線、折線。又公式卜辭是用直線、折線的筆畫，使字構成左右對稱。

而私的卜辭是用曲線的筆畫，外觀上打破嚴密的左右對稱，調和成一種自然線的流動情調。（圖七e）

第一期公式卜辭，一字一字不但要求具有嚴密左右相稱均衡之美，並且對於大版卜辭的配列，亦頗為重視。卜辭中所謂對貞，就是在甲骨大版左右相稱位置，肯定形、否定形的作兩次反復的同一問卜。這種對貞卜問的原則，是殷代的一般卜法。第一期公式卜辭，特別忠實的使用這種對貞的原則，卜辭左右配置之例很多。（如圖一大版表示這類典型的嚴密左右相稱配置，圖二大版不如圖一之嚴密，圖八是專以卜辭為中心，圖七的卜辭，左右配置，尤其圖七eh更為明顯。

私的卜辭，雖然原則上是講究左右相稱配置，但是並非過度嚴密遵守；全然不照大版左右均衡卜辭配列之例，亦復不少。（參照圖二圖七）此種對立的原因，是因為執司公式卜辭是專門的卜人，固守他一定的形式技法，但是執司私的卜辭不是專門的卜人，他們持有一種自由的態度。

根據中央研究院的發掘，發現在第一期甲骨上的文字，就是用毛筆以朱墨書寫的。第一期公式卜辭的書體筆畫，是直線的，認為這種文字先用毛筆書寫直線，便於適用契刀刻畫，所以稱這種書體為契刻體。但是私的卜辭的書體筆畫，是愛用曲線的，是先用毛筆書寫，而後要將筆寫的意味加以彫刻現示出來，所以這種文字書體稱做筆寫體。所以殷墟第一期公式卜辭與私的卜辭相異的書體，分為契刻體與筆寫體兩種。

甲骨文字書風的變化，就是由於殷墟第一期的契刻體與筆寫體兩種書體相互奏效的發展結果。大概因為筆寫體是由契刻體轉化而來，所以在第五期的小字，在甲骨文裏意味着筆寫體的最後佔到優

一、甲骨文

勢。卜辭以外，在刻於鹿頭骨上的記事文、（鹿頭刻辭存於中央研究院）殷代後期的金文裏，（參閱本編金文篇）亦可以看出近乎原來筆寫體的強力筆致，這就是由此而造成以後金文上細直線流動的而具有柔媚趣味的書風。

註一　古傳殷朝自始祖成湯到最後王帝辛（紂王），共十七世三十一代，即紀元前約一八〇〇年至一一〇〇年。盤庚爲第二十代有名之王，開始遷都河南安陽，勢力強大，生活繁榮。盤庚以後，即紀元前十四世紀至十一世紀，其王位系統如次：

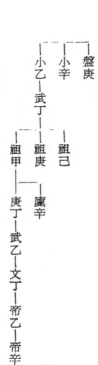

盤庚
小辛
小乙—武丁—祖己
祖庚
祖甲—庚丁—武乙—文丁—帝乙—帝辛
廩辛

註二　毛筆　古「筆」字寫作「聿」字，殷代甲骨文中看出有用毛筆書寫的筆意，並在甲骨文中發現聿庠釆諸字，有表示以手持筆，迨至民國二十一年（一九三二年）自殷墟發現白陶器殘片有以毛筆墨書之「祀」字，以後又在玉器上發現用毛筆墨書的文字，又在殷代甲骨文刻辭上亦發現有用毛筆書寫的朱墨文字，可見毛筆非如世傳爲秦蒙恬所創製，再根據晉崔豹的古今注記載蒙恬以前已有毛筆，蒙恬所製者爲秦筆，枯木（或稱柘木）爲管，鹿毛爲柱（心），羊毛爲被，所謂蒼筆，而非兔毛竹管。最近一九五四年長沙郊外古墳內發現戰國時代毛筆，軸長五寸五分，毛長八分，軸端裂口處以極細絲縛着筆毫，筆毫爲最上品之兔

毫，同時發現竹簡與小銅刀等遺物，由此證明古代人確已以小刀削竹作筆寫字。秦筆是在長沙楚筆與漢居延筆之間蒙恬所作者，不過在材料上與製法上有所改革而已。

參考資料：

羅振玉、殷虛書契考釋

王國維、觀堂集林

董作賓、甲骨文斷代研究例、中國文字之起源、殷人之書與契

容庚、商周彝器通考

史記、蒙恬傳

古今注

馬衡、記漢居延筆

樋口銅牛、甲骨文字概說

貝塚茂樹、中國古代史學の發展、甲骨文と金文の書體

藤原楚水、甲骨文字の著錄に就いて

中田勇次郎、書人小傳蒙恬

一、甲　骨　文

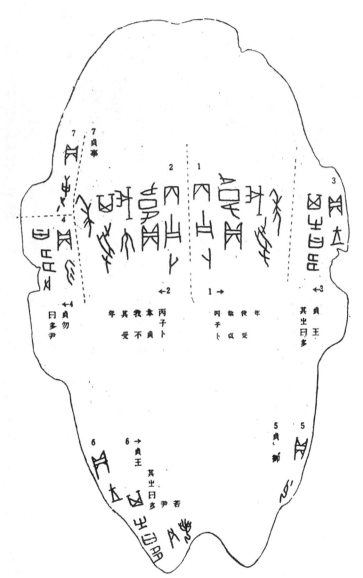

圖一：龜甲全形　臺北中央研究院

八

圖一：龜甲全形

中國古代書法藝術

圖二：獸骨全形

一〇

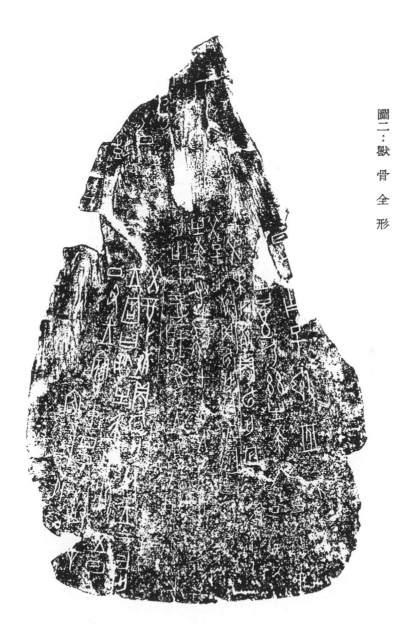

圖二：獸骨全形

圖三：甲骨文　日本京都大學人文科學研究院

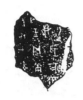

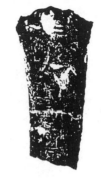

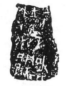
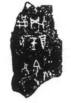

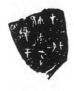

圖四：甲骨文　臺北中央研究院

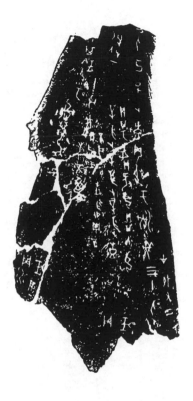

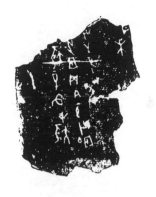

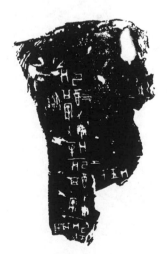

一、甲骨文

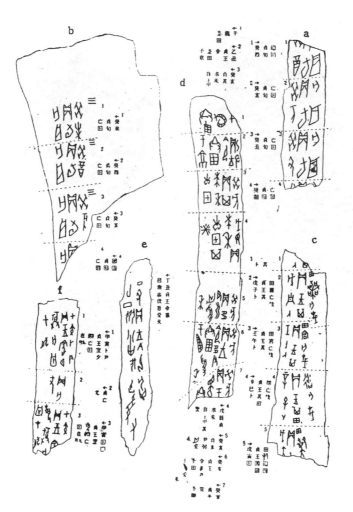

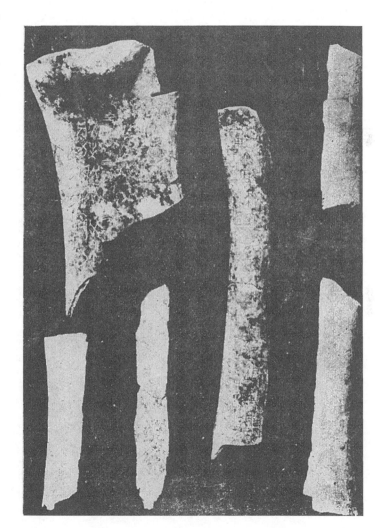

圖六：甲骨文　日本京都大學人文科學研究院

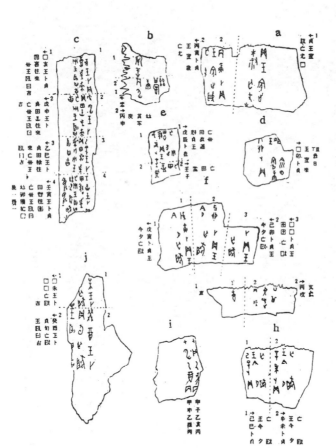

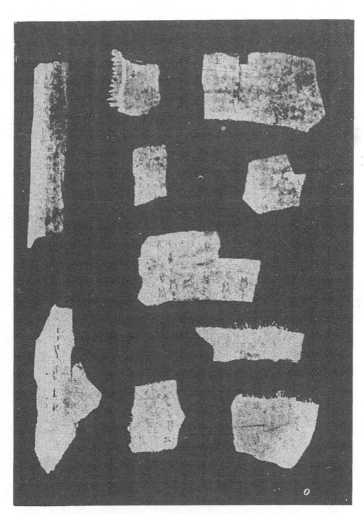

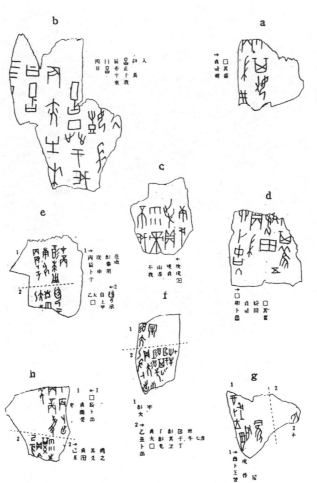

圖七：甲骨文　日本京都大學人文科學研究院

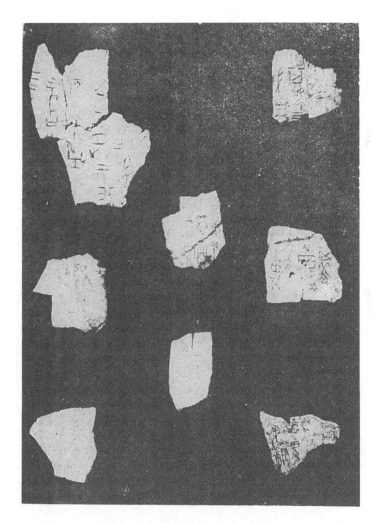

圖七：甲　骨　文

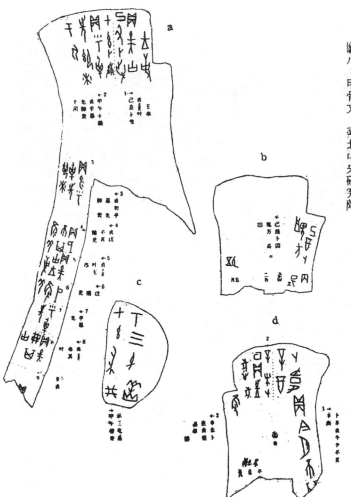

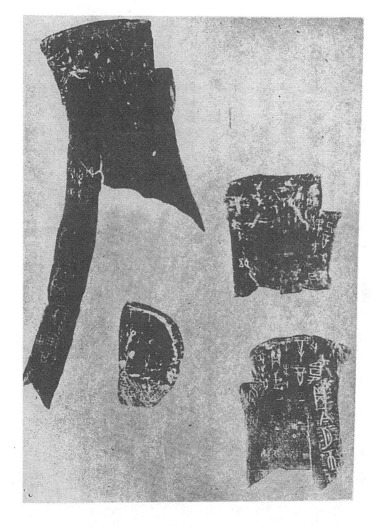

二、金　文（附古銅器篇）

金文就是刻在古銅器上的銘文。銅在古代黃河流域是稀少的金屬，加之探鑛冶金的技術人才也非常之少，所以將銅器視為最貴重的器皿，如鼎、彝之類，多用於祭祀，以示誠敬，銅器上面的銘文，多數用以頌揚或讚美祖先的美德與功績，並把銅器視為傳國重器。古代銅器的作者，多是「金工」。周禮考工記上記載最詳。如說：「攻金之工，築氏執下齊（錫多者），冶氏執上齊（錫少者），鳧氏為磬，栗氏為量，段氏為鑄器，桃氏為刃。金有六齊：六分其金而錫居一，謂之鐘鼎之齊；五分其金而錫居一，謂之斧斤之齊；四分其金而錫居一，謂之戈戟之齊；三分其金而錫居一，謂之大刃之齊；五分其金而錫居二，謂之削殺矢之齊；金錫半，謂之鑒燧之齊。」以上說明金工的分工與造成青銅器的黃銅與錫化合分配的比例。其他古銅器作者，是戰敗國的俘虜，有些具有藝術天才的死囚，嘔盡心血，經年累月鑄造銅器，刻畫銘文，使成為極精緻的銅器，因此得以免罪，且獲重賞。

金文自殷墟出土遺物中發現殷代已有各式之銅器，製造精美，出土的飲食銅器如爵、觚、觶、角、斝、卣、彝、尊、鼎、盤、盂、勺、壺等，兵器如弓、矢、戈、矛、斧、斤、銅盔等，而金文式樣繁多，如雲文、雷文、蟬文、鳳文、饕餮文、夔龍文、字體多為圖象文字，製作精美，造形自然而壯麗，直接影響到周代銅器的風格，周代銅器種類形態繁多，已在本篇附錄古銅器篇內叙述，故不

再贅。周代金文，變化複雜，今分爲西周前中後三期與東周時期，詳於本篇後章叙述。

金文著錄：著錄由來甚遠，在左傳裏記載有禮至銘、讒鼎銘、考父鼎，周禮裏有嘉量銘，禮記裏

有孔悝鼎銘、湯盤銘，大載禮裏有丹書銘，國語裏有商銘，家語裏有金人銘，史記裏有柏寢銅器，漢

書裏有美陽鼎銘，後漢書裏有仲山甫銘等等。這些都僅有名目存在，並非依此金文而來研究古文的。

及至後漢許愼說文序中有云：「郡國亦往往於山川得鼎彝，其銘即前代古文。」因此許愼被人稱爲研

究金文的始祖。可是清代吳大澂的說文古籀補序中有如下的記載：「古器習見之形體不載於說文，以

古器銘文偏旁證之多不相類，全書屢引秦刻石而不引某鐘某鼎之文，非必合於六書之例，自難據以入書，

見。」許氏時代古器出土固少，且墨拓之法尚未盛行。然據民初馬宗霍的書林藻鑑中有云：「顧以金

文體勢，多隨器之形象而異，非必合於六書之例，自難據以入書，故今說文中古文不與古金文相應

耳。」馬氏此說認爲許氏嘗見郡國鼎彝，似亦允當。

許愼以後，唐、五代雖均有金文著錄，但其說不過是片甲一鱗，從未有可以稱爲鐘鼎款識之學

的。款識之學，及至宋代方纔開始。宋時金文著錄載於籍史者，達三十餘家。但是清代王國維的宋代

金文著錄表內列有歐陽修的集古錄跋尾，呂大臨的考古圖，王黼等的宣和博古圖，趙明誠的金石錄，

黃伯思的東觀餘論，董逌的廣川書跋，王俅的嘯堂集古錄，薛尚功的歷代鐘鼎款，識法帖，無名氏的

續考古圖，張掄的紹興內府古器評。在王厚之的復齋鐘鼎款識諸書著錄中，殷、周、秦、漢的彝器：

鐘四十有四、鐸一、鼎百三十有七、鬲二十有八、甗十有七、殷五十有八、簋八、簠八、盉一、豆

三、盉九、尊壺罍四十有一、彝四十有四、舟一、卣五十有五、爵六十、觚二十、觶十有二、角二、

觥四、卮一、不知器名者六、盤盂洗二十有一、匜二十、鐙錠燭盤熏鑪十有五、度量權律管十有五、

兵器六、雜器六、統計凡六百四十三器，這些著錄中內容概可分為三類：一、如考古圖、博古圖是瞄

寫其形，再摹其款識者。二、如嘯堂集古、薛氏法帖是以錄文為主，不以圖譜為重。三、如歐趙金石

目、長睿東觀論、彥遠廣川跋，亦與圖譜無關，僅存其名目而已。

金文之學起於宋代，元、明中衰，然入清再大興盛，彌臻精備。蓋因清代古器之類出土日益增

多，考古之風益盛。乾隆十六年阮撰之西清古鑑四十卷，開始將這些古銅器全錄在內，嘉慶九年勅元

集諸家之拓本，仿薛氏之鐘鼎款識著有積古齋鐘鼎彝器款識十卷，其後有曹奎的懷米山房吉金圖、吳

榮光的筠清館金石字五卷、吳式芬的攈古錄金文九卷、徐同柏的從古堂款識學十六卷、朱善旂的敬吾

心室彝器款識、吳雲的兩罍軒彝器款識十二卷、潘祖蔭的攀古樓彝器款識二卷、吳大澂的恒軒所見所

藏吉金錄、客齋集古錄、劉心源的奇觚室吉金文述二十卷、端方的陶齋吉金錄八卷、續錄二卷、又續

一卷、劉喜海的長安獲古編二卷、羅振玉的殷文存、鄒壽祺的周金文存、容庚的寶蘊摟

彝器圖錄、王國維的觀堂古金文考釋、又澂秋館吉金館。此外有關金文著錄眞是汗牛充棟。今舉出王

國維的國朝金文著錄表中所載：僅三代鼎、彝也有三千四百七十有一、列國、先秦古器九十有八、漢

器六百一十有六、由三國至宋金器百有十、共計四千二百九十有五，除去宋拓及疑偽器外，尚達三千

九百八十有三之多。可見清代學者研究金文之資料廣泛，而其考究亦深。

清代金文學研究最深者，首推吳大澂，著有說文古籀補，由金文研究而解釋漢字的本義，並附有

金文資料解釋，著有愙齋集古錄等書。與吳氏同時之孫詒讓，亦精通經學文字學，著有古籀拾遺、古

籀餘論等，再從吳氏研究中指示出精密的金文解釋。彼與吳氏可稱集清代金文學之大成。民國以後金

文學全以此兩碩學為中心繼承清末之學風。尤其孫詒讓晚年，因甲骨文之發現，對於其金文學之研

究，具有巨大之影響。

二、金　文

金文大別為殷代金文與周代金文，今分述如下：

殷代金文：根據最近學者的考證，殷代文化，分為前、中、後三期。在青銅器上刻有圖象記號的

金文，是殷代後期的文化產物，亦即殷在安陽定都的時代。根據考古學的資料，殷代中、後期社會制

度已漸形成，後期大家族制度已經確立，職業官職的記號亦開始使用。殷代金文圖象文字中，含有繪

畫文字與符號文字兩種。開始字數少至一二字，所謂一字銘，是以人為中心，表現在生活上有密切關

連的事物，如動物、器物、戰爭、經濟、社會的現象。如殷代金文（圖一）及至殷代最後期，金文亦

見有長文，如小臣艅犧尊（圖二），即是帝乙、帝辛（紂王）時代的產物。董作賓分殷代書體有兩

種：一為金文的裝飾體，一為甲骨文的實用體。這種所謂裝飾體，又非殷代金文一般使用的書體，僅

是限於使用於特殊氏族標識的一種書體，因為殷人迷信鬼神，保持一種天真活潑原始呪術的信仰，殷

代的文字特性，就是朴素、新鮮、富有生命活力，可以說這就是含有這種天真相信呪術力的原因。殷

代金文文字，是用緊密鋒利的線條而柔和流動的構成，筆畫粗肥，可見是先使用足夠的朱、墨描畫，

再加以彫刻而成，使人看上去充滿一種富有餘裕力量的感覺。青銅器上的金文，以殷代的筆力最強，殷代金文巳具有高度發展青銅器美術的造形，自然而壯麗，這是後世望塵莫及的。

周代金文：周武王以陝西爲根據地，東征定都中原，滅亡殷商，擴大周室天下，所以周代歷史，區分爲西周時代與東周時代。金文書體亦分西周東周叙述，較爲自然。周室是在建有宗廟的鎬京，鎬京在陝西西安附近，呼之爲宗周。河南洛陽，呼之爲成周，是一個政治的首都，此處是供時常中原諸侯來朝開會的所在，約有二世紀半(紀元前一一〇〇年——七七〇年)之久，此期間是屬於西周時代：因爲西周金文中也常發現有宗周、成周的都名，所以容易做此分類。嗣後周室受西戎侵犯，宗周之都失陷，遷移東方洛陽之成周，以後一直至秦之統一(紀元前七七〇——紀元二五六年)約五個世紀，此稱之爲東周時代。東周時代金文，因爲當時打破周朝中央集權制度，諸侯分地割據，勢力大振，所以金文也由這些諸侯自製。因此與西周金文是很容易區別的。

西周金文：製作銅器金文的作者，是以宰相史官等爲主，分類爲一羣，所謂史官體，西周時代大體分爲前期、中期、後期三大羣，所以西周金文再分三期，以示各期書體之特徵。

西周前期的金文：是經過武王、成王、康王三代的產物。殷墟第一期武丁時代卜辭裏，周侯的名下都可見到有殷都來朝的記載。周朝接觸殷代文化以至征服經過，將近三個世紀期間。所以進入中原的殷朝文化漸被周朝氏族吸收的事實，是可以想像到的。西周金文中最古的武王時代大豐**殷** (圖三)的字形，就是蹈襲殷末的金文、甲骨文上所謂筆寫體的字形，在書法上不免有稚拙之感。

迨征服殷朝，武王卽位，鎮壓作亂的殷朝遺民，再征伐山東淮夷，建設成周王都，以至成王時

代，金文始形成獨自的書風。民初，洛陽出土之令設（圖四）令彝（圖五），卽是名相周公旦屬下的

史官所鑄造者。令敦是成王東征淮夷時陣中之器，字體自由闊達，筆力堅強，反映周初之盛大氣氛。

令彝是洛陽開大朝會時之器，書體謹整，筆力生動。此兩器皆周公旦的創設，由此也可看出周朝新的

政治社會制度。

禮記表記上記載：「殷人尊神，引民事神，先鬼而後禮。」又「周人尊禮尚施，敬鬼神而遠之。」

由此可見殷代迷信超人間的鬼神，藉龜卜以順從神意而施於政。周代也用龜卜，但漸次不信鬼神權

威，僅以祭祀祖先之靈爲重，廢去以鬼神之意來決定政治，以尊禮祭祀爲中心而注力於周氏各部族之

鞏固團結。西周金文是具有着這種政治社會的意味，這可以在使用於祭祀銅器的製作銘文中看出來。

殷代金文是表現出所謂鬼神呪術力的生氣，而西周金文是表現出所謂禮儀嚴肅的呆笨。殷代金文樸素

而新鮮，時時表示出流麗的書體，而西周金文是嚴格而講究人工的，內含着一種形式化的傾向。

山東出土的禽設、大保設上的金文，尚殘存有殷代多子族卜辭與金文的特徵流麗曲線的書體。再

如西周前期的金文代表作周公設（圖六），筆畫始與終具尖而銳，而中間肥，所謂肥筆，這就是殷代

金文特徵中所謂生命的活躍力強的筆畫，牠把這存留的殷代筆力而與嚴正的字結構調和在一起，構成

一種獨特的嚴肅的氣分。其後成王、康王時代史官令之子作冊大器文比父令之器僅字形嚴整，但氣魄

喪失，庚嬴卣則更形式化。其中以大盂鼎（圖七）的文字，發揮出獨自雄健的筆意。

二、金　文

西周中期的金文：西周中期昭王穆王時期，此期金文器數很少，不過是從前期到後期的中間過渡時期，所以書體沒有什麼重大的變化。例如靜設（圖八）上金文的筆畫，僅稍減肥筆，一般缺乏細部變化，字行間排列一致，缺乏生氣。

西周後期金文：進入西周後期，金文上的肥筆完全消滅，筆畫規定有一定寬度的線條。肥筆的變化完全喪失，但是字形也隨之而減少單體字，加以偏旁構成的形聲字。西周後期以史頌設（圖九）為其中優秀的作品。文字中如頌、德、休等字都配以偏旁，字體佈置，保持着緊密的平衡。

自殷而西周而至東周前期，這段時期的金文，都是鑄銘，所謂鑄款是也。原來銅器是先以陶土型大小組成鑄型，如令設、令彝上的金文，就是一例。把字照原型刻在鑄銅器上稱之為琢，墨子書上有載：「琢於盤盂」，當指此而言。又琢與篆音通，所以照樣刻於金石的文章稱之為篆文。（見陳夢家、中國銅器概述）

作範，分一器為數範，合數範而成一器，模範造成，再以銅、錫合金溶灌而成一器。金文文字即照原型大小組成鑄型，如令設、令彝上的金文，就是一例。把字照原

到了西周後期，方纔與用方格，把每一個字照方格內範圍大小排列畫在銅器上。例如頌設（圖一〇）就是最早把字嵌入方格範圍內的金文之一。不論字的字畫繁簡，強制用不自然的書法寫在一定大小的方格之內，使起原於繪畫的文字，原來不拘泥大小，舒暢書寫的自然趣味，被方格的使用與偏旁的固定拘束殆盡。以後的大篆，就是以西周後期金文為規範的。

金文的文字字體，因受方格限制而成為一種形式化、固定化。一字一字的妙味雖然喪失，但是金

文的內容，進入西周後期已形成長文。尤其此期的金文，以周天子任命臣下官職或賜與車服等恩賜品

辭令書的記錄爲多，由此可見周室與家臣的封建關係保有永遠記錄的意味。例如大克鼎（圖一一、一

二）毛公鼎（圖一三、一四）就是代表這一類封建策命的金文，毛公鼎總計長達四百九十七字，爲現

存金文中最長的金文，文辭頗難解讀，這是模仿西周前期大盂鼎等的文體，是一種擬古所謂尙書五誥

的文章，內容大概記載周宣王委政於毛公厝，策命整肅紀綱復興政治的全文，由此可見西周後期當代

的政治氣氛。

大克鼎爲西周後期代表的銘文，總計二十八行二九一字，書體整齊伸暢，一字一字書寫在一定長

方格子區劃之內，一絲不亂，這是西周後期金文特徵之一，也是這期的最上傑作。其中策令文，分爲

前後兩段，前段特頌克祖師華父之功，後段叙述宮廷任命次序，這是西周後期溫雅文體的典型。記錄

的文章：有記述奴隸買賣的曶鼎，莊園讓渡誓文的散氏盤（圖一五）等，是一種有關法律的文書，書

體亦表現出一種獨特自由古樸的書風。

東周時代的金文：歷史上東周時代分爲春秋時代（紀元前七七○──四八一年）與戰國時代（紀

元前四八一──二二一年）。但是在金文上要嚴密的分爲春秋時代金文與戰國時代金文，極爲困難。

因爲春秋時代列國金文已分成地方化，各國強調各地方色彩。陳夢家將列國銅器分類爲五個系統：

東土系　齊、魯、邾、莒、杞、鑄、薛、滕

西土系　秦、晉、虞、虢

二、金　文

三一

南土系　吳、越、徐、楚

北土系　燕、趙

中土系　宋、衛、陳、蔡、鄭

其中最引人注目的是南土系中吳越發現的一種鳥書，極度的裝飾化、花紋化，竟使這種文字無法解讀。

自春秋後期至戰國初期，這是在金文上表現地方色彩最顯著的一個時期。可是各國金文的獨特書體，因為列國之間交通頻繁，漸漸的開始浸入他國，戰國後期，列國書體傳播，互相影響，致使金文書體編年的研究，更加一層的困難。民國二十三年（紀元一九三三年）從戰國後期壽州出土的楚銅器達百餘件之多，其中的曾姬無卹壺（圖一六），認為是楚王的用器，惟壺上的書體，全然模仿秦公敦（圖一七）的籀文體，係與秦文同一系統的書體，可見東周時代金文，文體比較變化複雜，致使編年考證，異常困難。

參考資料：

羅振玉、殷墟書契考釋

王國維、觀堂集林

董作賓、中國文字之起源、殷人之書契

客庚、商周彝器通考

圖一：殷代金文

a. 父乙盂

b. 帝己且丁父癸鼎

c. 旅兕觥

d. 祖辛父庚方彝

e. 旅父辛卣（蓋）

a.圖象文字中心的中，是盾，可是圍繞的花紋何意不明。殷王朝製盾，是爲神聖的職業，此處可能是表示世襲部族的標識，同文的圖象在鼎觚卣中也常見到。

b.圖象文字是表示一人持旂坐在皿上，意味不明。

b.上加有婦字組合在一起，可以看出是表示部族之名。

根據吳大澂解說是祭祀帝的祖先各名之組合，d.是同意。

c.e.圖象文字是表示一羣人聚於旂下，所以解爲旂字的原始形。

以上各圖是表示有關軍事的部族標識的銘文，一般筆畫流暢，尤其b. c.兩圖趣味更深，是優秀的作品。

（參貝塚茂樹考釋）

三四

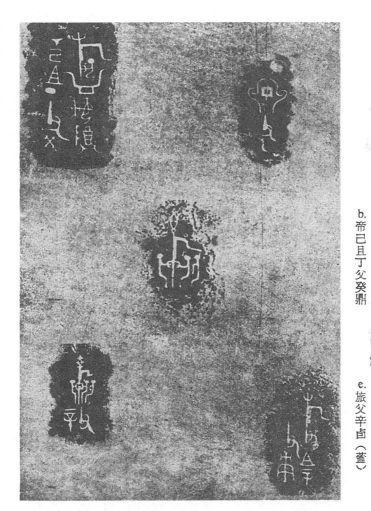

圖一：殷代金文

a. 🔯父乙盉

b. 帝已且丁父癸鼎

c. 旅兒觥

d. 祖辛父庚方彝

e. 旅父辛卣（蓋）

圖二一：小臣餘犧尊（殷末期）

清道光年間山東壽長縣梁山出土銅器之一，為殷器中銘文之長者，出土地是東夷之地，銘文中含有殷末東方經略的史實。銘文四行二七字，字體為圖象體，字畫橫畫向右上傾斜，內藤認為此種為銘文是兼圖象體與右上體兩要素而成。

釋文：

丁巳。王省夔祖。

王錫小臣餘夔貝。

維王來正（征）人（夷）方。

維王十祀有五肜日。

（參內藤戊申考釋）

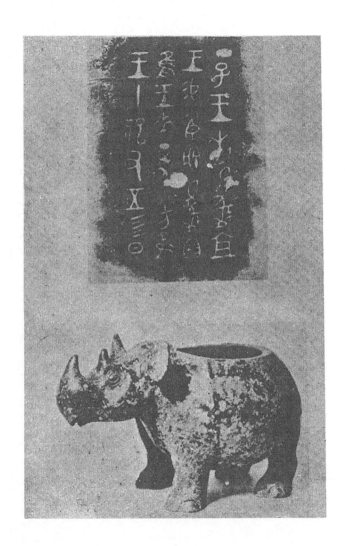

二、金　文

圖三：大豐殷（西周初期——武王）

此敦爲清朝有名金石家陳介祺（簠齋）於關中獲得。取名聘敦、方座、有珥獸首形四耳、腹與方座均飾以夔龍文，爲爵然之古器，銘文八行七八字。

釋文：

〔乙〕亥。王有大豐。王旁（祊）三方。王

祀于天室。降。天亡尤。王

衣（殷）祀于王丕顯考文王。

事熹上帝。文王口在上。丕

顯王作（則）省。不緯王作（則）口。丕克

三衣（殷）。王祀。丁丑。王卿（饗）大宜。王降

亡口。口口。口復口。維口

有口。每（敏）揚王休于尊口。

（參赤塚忠考釋）

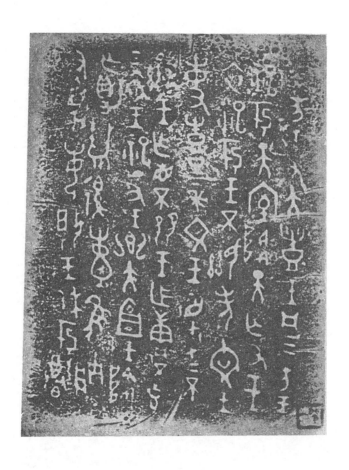

圖三··大豐𣪘（西周初期）

圖四：令毀（西周初期——成王）

此毀民初在洛陽附近出土，出土後隨即流出海外，正確出土情形不詳，現存巴黎博物館。銘文十二行，計一一〇字。

釋文：

維王于伐楚伯在炎。維九

月既死霸丁丑。作冊矢令

尊宜于王姜。姜賞令貝十朋。

臣十家。鬲百人。公尹伯丁

父朂（祝）于戍。戍冀嗣三。令

敢揚皇王宝（休）。丁公文報。用

稽後人享維丁公報。令用

奉（敬）辰（揚）于皇王。令敢辰皇王

宝。用作丁公寶毀。用尊事于

皇宗。用饗王逆逆（造）用。

廏（圖）寮人。婦子後人永寶。

島冊

（蓡伊藤道治考釋）

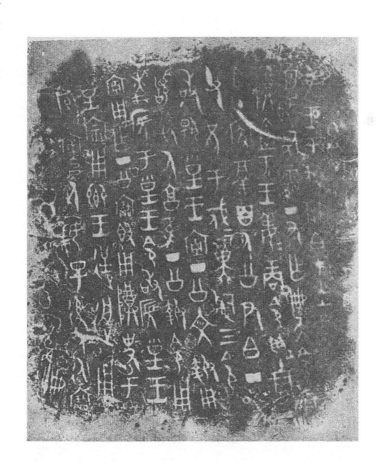

圖四：令　殷（西周初期）

圖五：令彝（西周初期——成王）

此彝於民國十九年在洛陽出土，流出海外，現存華盛頓美術館。銘文十四行計一八七字。

釋文

維八月。辰在甲申。王命周公子明保。
尹三事四方。受卿事寮。丁亥。命矢告
于周公宮。公命告（出）同卿事寮。維十
日月吉癸未。明公朝至于成周。告（出）命。
舍
三事命。眔卿事寮。眔諸尹。眔里
君。眔百工。眔侯甸男。舍四方命。既
咸命。甲申。明公用牲于京宮。乙酉。用
牲于康宮。咸既。明公歸自
王。明公錫（亢）師睘金小牛曰。用牷。錫
令睘
金小牛曰。用牷。迺命曰。今我維命汝二
人亢
眔矢。爽奔（左）右于乃寮以乃友事。作
冊令
敢揚明公尹人宦（休）。用作父丁寶尊
彝。敢追明公賞于父丁。用光父丁。
（亢冊）

（蔘伊藤道治考釋）

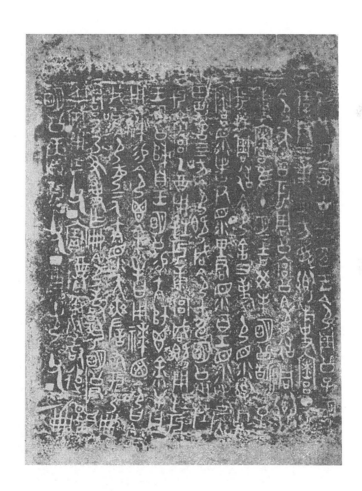

圖六：周公設（西周初期）

近年出土之青銅器，高一八‧八糎，腹部象文，足部夔文。獸首部有四耳，現存倫敦博物館。銘文八行共六七字。

釋文：

維三月。王命斈（榮）眔內史
曰。𧸧（劃）井侯服。錫臣三
品。州人。𣄴人。䧹（郭）人。拜
稽首魯天子𦭓（造）厥頮（順）
福。克奔徙（走）上下帝無冬（終）令
于有周。追孝。對不敢
𡩋（墜）。邵朕福。盟朕臣天子。
用册（冊）王命。作周公彝。

（參大島利一考釋）

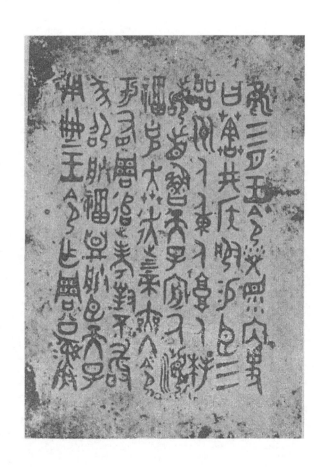

圖六：周　公　設（西周初期）

圖七：大盂鼎（西周前期──康王）

此鼎高約三尺，與大克鼎同爲最大鼎之一。清道光初年與小盂鼎同時出土。銘文十九行二九一字，爲西周全期最代表的金文。

釋文：

維九月。王在宗周。命盂。王若曰。盂。不顯
玟王。受天有大命。在珷王。嗣玟（文王）作邦。闢
厥匿。匍（敷）有四方。正厥民。在雩御事。斁
酒無敢酖（湛）。有欒（柴）烝祀。無敢酻（擾）。故天翼臨
子。瀍（法）保先王。囗有四方。我聞。殷墜命。維
殷邊侯甸。雩（與）殷正百辟。率肆（習）于酒。故喪
自（師）。已汝妹辰有大服。余維即朕小學。汝
勿囗（剋）余乃辟一人。今我維即刑宙（廩）于玟王
正德。若玟王命二三正。今余維命汝盂。
紹荣（榮）。敬雍德巠（經）。敏朝夕入讕（諫）。享奔走。畏
王畏。王曰。叀。命汝盂。刑乃嗣祖南公。王
曰。盂。酒紹夾死（主）嗣（司）戎。敏諫罰訟。夙夕紹
我一人。烝（君）四方。雩我其遹省先王受民受
疆土。錫汝鬯一卣（卣）。冂（冕）衣市舄。車馬。錫乃
祖南公旂。用遹（狩）。錫汝邦嗣（司）四伯。人鬲（獻）自
馭（馭）至于庶人六百又五十又九夫。錫夷司王
臣十有三伯。人鬲千有五十夫。逗戲囗自
厥土。王曰。盂。若敬乃正。勿廢朕命。盂用
對王休。用作祖南公寶鼎。維玟王三祀。

（參伊藤道治考釋）

圖七：大　盂　鼎（西周前期）

圖八：靜殷（西周中期）

此殷腹部有夔鳳文，口部有旭龍文，兩耳作獸首形，有珥，器形頗完整，銘文刻於腹之內側，八行八十九字。

釋文：

維六月初吉，王在荃（豐）京。丁卯

王命靜司射學宮。小子眔服

眔小臣眔夷僕。學射。零八月

初吉庚寅。王以吳口（會）。呂剛邲（會）

藪蓝自。邦周。射于大池。靜學

無斁。王錫靜鞞剡。靜拜稽

首。對揚天子丕顯休。用作文

母外姞尊殷。子子孫孫其萬年用。

（參白川靜考釋）

圖九：史頌殷（西周後期）

此殷高二二・五糎，口徑二一・五糎，花紋如後期常見者，但形狀有大珥獸首形耳，象鼻形脚，下腹部澎大沈重之器，銘文六行六十三字。

釋文：

維三年五月丁子（巳）。王在宗

周。命史頌徲（循）穌瀰（朋）友。里君。

百姓。帥騜（偶）盩于成周。休有

成事。穌賓（儐）章（璋）。馬四匹。吉金。用

作籠彝。頌其萬年無彊（疆）。日

徣（將）天子霛（顗）命。子子孫孫永寶用。

<div align="right">（參赤塚忠考釋）</div>

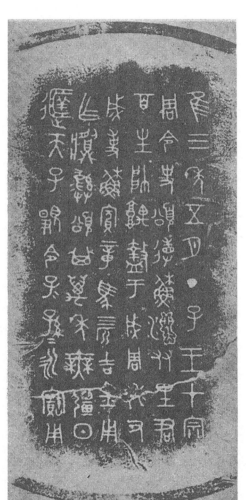

圖一○：頌段（西周後期）

頌段史頌段平凡簡素，頌段高六○糎，橢圓形，有獸首銜環，周圍飾有雷雲、蟠虁、蛟龍、渦雲花紋，非常壯麗。段銘刻於蓋之內底，器之內側，蓋口外側四面，器之腹內近口部份，尤其在腹內設有字框，一字一字排列整齊，字畫粗細一律，缺乏變化，然字形長方，均整優美。圖版用最佳奧式芬舊藏蓋的銘文，共十五行，計一五○字。

釋文：

維三年五月既死霸甲戌。

王在周康邵（昭）宮。旦。王格大

室即立（位）。宰弘右頌入門立

中廷。尹氏受（授）王命書。王呼

史虢生冊命頌。王曰。頌。命

汝官司成周貯〔貯〕〔廿家〕。監司新舘（造）

貯（貯）。用宮御。錫女玄衣。襘（黹）屯（純）。

赤市。朱黃（珩）。鑾（鑾）旂。攸（鋚）勒。用事。

頌拜稽首。受命冊。佩以出。

反入堇（瑾）章（璋）。頌敢對揚天子

不顯魯休。用作朕皇考龔

叔。皇母龔（姒）壼尊頌段。用追

孝。祈匀康殄屯（純）右（祐）。涌㝈（祿）永

命。頌其萬年眉壽無疆（疆）。畍（畯）

臣天子。霝（令）冬（終）。子子孫孫永寶用。

（叄赤塚忠考釋）

圖一〇：頌　敦（西周後期）

圖一一、一二：大克鼎（西周後期）

此鼎爲現存鼎中之最大者，高三尺餘，口邊鏤曲文一帶，腹部環文，足部饕餮文，光緒十六年陝西法門寺出土，一共出土者有百餘器，內有小克鼎七、克盨三。銘文縱約三三糎，二十八行二九一字，爲西周後期代表的銘文，字體整齊而伸暢，在一定區劃內書寫一字，此爲後期特徵之一。

釋文：

克曰。穆穆朕文祖師華父恩

醫厥心。宓靜于猷。盉（淑）悊厥

德。肆克龔（共）保厥辟龔（共）王。諫

辥（乂）王家。惠于萬民。擾遠能

蓺（邇）。肆克□于皇天。項予上下

得純亡敃（愍）。錫釐無彊。永念

于厥孫辟天子。天子明□（哲）。顯（顯）考

于申（神）。至（經）念厥聖保祖師華

父。��（擢）克王服。出內（納）王命。多

錫寶休。不辭周邦。畯尹四方。

王在宗周。旦。王格穆廟。卽

位。鬍李右譱（善）夫克入門。立

中廷（庭）北嚮。王呼尹氏。冊命

善夫克。王若曰。克。昔余既

命汝出納朕命。今余維鬍

京（綜崇）乃命。錫汝叔市（韍）參冋（絅）苹

蔥。錫汝田于坒。錫汝田于

淠。錫汝井冢𤔲田千畍。以

厥臣妾。錫汝田于康。錫汝田于

汝田于寒山。錫汝史小臣霝

鼓鐘。錫汝井𠊓𠅫𠰍人𤔲。錫

汝井人奔于㬎。敬夙夜用

事。勿瀘（廢）朕命。克拜稽首。敢

對揚天子不顯魯休。用作

朕文祖師華父寶䵼彝。克。

其萬年無疆。子子孫孫永寶用。

　　　　　　（參伊藤道治考釋）

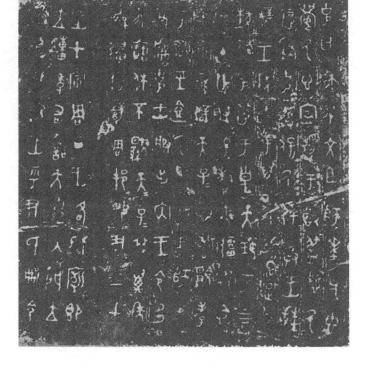

圖二一：大　克　鼎　一（西周後期）

圖一三、一四：毛公鼎（西周後期——宣王）

此鼎道光末年在陝西岐山縣出土、鼎高五三‧八糎，口徑四七‧九糎，口邊一帶重環文，現存臺北故宮博物院。銘文為現存之最長文字，三十二行四九七字，文章典雅，比之尚書五誥，字體擬古有初期風，文意難解，內容概記周宣王委政於毛公厝策命繁肅。

釋文：：

王若曰，父厝。丕顯文武。皇天弘

厭厥德。配我有周。膺受大命。率懷

不庭方。閔不閒于文武耿光（將）

集厥命。亦維先正畧辥厥辟。蠚（勞）勤大命。

緯皇天亡斁。臨保我有周。不鞏先王配命。

愍天疾畏。司（嗣）余小子弗及。邦酱（將）害吉。䰙䰙四方。大

從（縱）不靜。烏嫭。䰙（懼）。余小子圉（洷）湛于囏。永恐先

王。王曰。父。厝今余維肇經先王命。命汝。辥我邦

我家。內外叀（叉）于小大政。鸣（屏）朕位。䣄許。上下若否

雩四方。死（主）毋動。余一人在位。弘維乃智。余

非韋又昏。汝母敢妄寧。虔夙夕惠我一人。

雍我邦小大猷。毋折緘。告余先王若德。用

仰邵（昭）皇天。䆉（緟）龢大命。康能四國。俗（欲）我弗作

先王憂。王曰。父厝。雩之庶出入使于外。敷命敷

政。萊小大楚賦。無維正昏。弘其維王智。酒
維是喪我國。歷自今。出入數命于外。厥非

先告父厝父厝舍命。毋有敢憃（出）數命于外。王
曰。父厝。今余維鑾（繡）先王命。命汝亟（極）一方。弖（弘）
我邦我家。毋雕（趩）于政。勿雍違芚□亯。毋
敢龏橐。龏橐廼孜（務）。鰥寡。善效乃友正。母敢
湎于酒。汝毋敢隊（墜命）。在乃服圐。夙夕敬念。王
畏不易。汝毋弗帥用先王作明刑。俗（欲）汝弗
以乃辟圅（酉）于艱。王曰。父厝。已曰。及茲卿
事寮大史寮。于父即尹（官）。命汝鐵司公
族。鄩蓼有司小子。師氏、虎臣、辛朕褻（執）事
以乃族干吾（敔敔）王身。取責（微）卅鋝。錫汝鬰囗一卣。
鄩圭南寶。朱市（黻）蔥橫（珩）。玉環玉鉦（瑒）。金車。桼絆較。
朱鞹鞃（靳）。虥（斬）。虎冟纁裏。右厄。畫轉畫轎。金
甬道（錯）。衡。金踵。金豙（軏）。勒賞。金簟弼。魚甫（箙）。馬
四匹。鋚勒。金噭（鑣）。金膺。朱旂二鈴。錫汝茲卷。
用歲。用政（征）。毛公厝對揚天子皇
休。用作尊鼎。子子孫孫永寶用。

（參伊藤道治考釋）

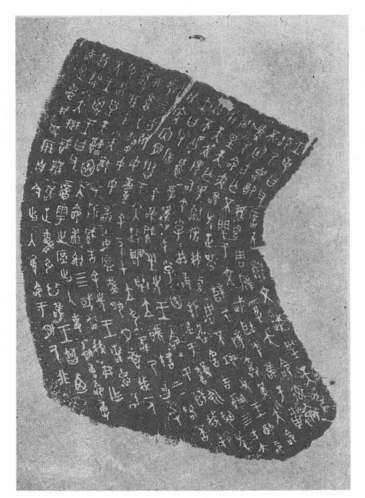

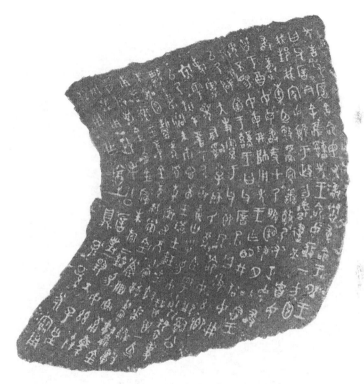

圖一五：散氏盤（西周後期）

出土時地不明，器高二〇‧五糎，口直徑五〇‧五糎，有附耳，腹有夔文，足有饕餮文，非常典麗。銘文鑄於盤之內底，十九行三五〇字，銘文內容係記錄矢、散兩國土地境界的契約。

釋文：

用矢對散邑。迺卽散用田。眉自瀗。涉以南。至于大沽一封。以陟二封。至于邊柳。復涉瀗陟𤰈𢦴𢦴陵。以西封于㦿城桂木。封于芻道內。陟芻登于厂涼。封剖桥（岸）。陟陵。剛（岡）。桥（岸）。封于㛼𨒖道。陟芻封于周道。以東封于棟東彊。右還封于眉道。以南封于徲（萊）道。以西至于堆莫。眉井邑田自粮木道。左至于井邑封道。以東一封。還以西一封。陟剛（岡）三封。降以南封于同道。陟州剛（岡）登桥（岸）。降棫（域）二封。矢人有司。眉田鮮、且。散（微）、武父、西宮襄。豆人虞丂。彔（籧）貞。師氏右省。小門人繇。原人虞芀、淮、司工（空）虎孝。冊（龠）豐父。堆人有司刑、丂。凡十有五夫。正眉、矢舍散田。司土（徒）寅㤅。司馬𤾮丂。𩁹人司工（空）駢君。宰德父。散人小子眉田戎。敚（校）。㲎父。㤅之有司橐（橐）、州𩏩。修從𠮩。凡散氏右十夫。唯王九月辰在乙卯，矢卑（俾）鮮。且□旅誓，曰。我兓（既）付散氏田器。有爽。實余有散氏心賊。則爰（鍰）千罰千。傳棄之。鮮。且□旅則誓。迺卑（俾）西宮襄、武父誓曰。我旣付散氏溼田、牆田。余有爽燮（變）。爰（鍰）千罰千。我旣付散氏田。厥爲圖矢王。于豆新宮東廷。厥左執𤼦（要）史正中農。

狀左執𤼦（要）史正中農。

（參赤塚忠考釋）

圖一六：曾姬無卹壺（戰國）

民國三三年壽縣出土，為有名壽縣出土楚器羣中之一。壺形近於有角型，並非方壺，在腹側有獸形兩耳。銘文在口內，五行三九字。

釋文：

維王廿有六年。聖趄
之夫人曾姬無卹。望
安絲（茲）漾陸蒿閒（間）之無
鳴（匹）。用作宗彝尊壺。後
嗣用之。鐵（職）在王室。

（參內藤戊申考釋）

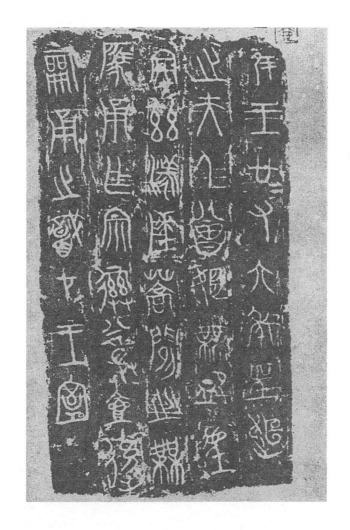

圖一六：曾姬無卹壺（戰國）

圖一七：秦公𣪘（春秋中期）

民國初年，甘肅省秦州（天水縣）出土器，蓋上迴繞以蟠虺文，足飾環帶文，為特殊銅器，此器問題點在於銘文字體酷似有名的石鼓文，文中有「十有二公」可為製作年代決定的關鍵。銘文蓋十行，器五行，合計一二一字。

釋文：：

［蓋銘］

秦公曰。不（丕）顯

朕皇祖。受天

命。鼏宅禹責（蹟）。

十有二公。在

帝之坏（墫）嚴龔

寅（夤）天命。保鐮（業）

厥秦。虩事鐮（蠻）

夏。余雖小子。穆穆

趩（桓）桓。邁（萬）民是敕。

［器銘］

咸畜胤士。盭盭文武。鎮靜不

廷。虔敬（敬）朕祀。作秊宗彝。以

邵皇祖。㣇（其）嚴遹（蹜）格。以受屯（純）

魯多釐。眉壽無疆。畯龏在

天。高弘有慶（慶）竈（造）囿（佑）四方圂

（參內藤戊申考釋）

六六

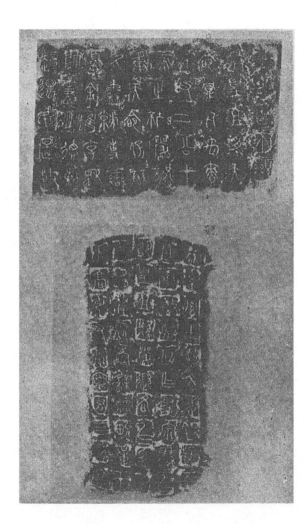

金文編附錄

古銅器

我們稱夏、商、周三代與秦、漢時代所鑄造的銅器，都叫牠是古銅器，夏代已鑄有銅器，這僅是一種傳說，但未見諸事物，故無法考證。查商代起初是建都在亳（河南省商邱縣西南），到了紀元前一五二四年河亶甲（十二世）就遷都於相（河內彰德府），後來到一四○一年盤庚（二十代）再遷囘成湯故居商邑，復遷於河北（即今之河南安陽縣小屯村），稱國號曰殷，我們現在所看到的一般銅器，都是從商代開始的。

商殷時代的銅器，自宋朝以後的學者不斷研究，他們鑑定商殷時代的銅器，是多以銘文爲依據的。商殷時代的銅器，上面所刻的銘文，大概字數很少，不若周代銅器上刻有長文，所謂一字銘，幾乎僅限於商殷時代的銅器上所獨有，例如用庚、辛、癸、子、孫等只刻有一個字，或者是刻有戈、禾、斧、矢、車、兕等的形象，或者刻有一人手持戈、戟、旗、旂、刀、干等的形象，或者刻一亞字，在中間記有文字或者各種形象。又記人名多半是用天干，如甲、乙、丙、丁、戊等，所以銅器上刻有天干之銘的，也視爲商器，一般對於商殷器上的鑑別，就是依據在銘文上來決定。（參閱金文篇圖一）

到了清朝末年，在河南省安陽附近的殷墟遺址發現龜甲、獸骨，上面刻有各種占卜的文字，這就是所謂的甲骨文，又發現有用牙、角所製造器物的斷片，或者是白色土器的破片，上面彫刻的有雷文或是獸面，這對於銅器上文形的鑒識，也具有一些幫助，然而這些出土的遺物，不能代表商殷時代的全部，所以祇能視爲是槪同銅器時代的產物，考察這些殷墟出土的牙、角或是土器上的文形，牠的特色，是凸凹不甚顯明，簡潔古朴，根據這一點看來，銅器上彫刻的文形簡潔古朴的一類，應該是商代的銅器。殷（商）亡於紀元前一一五四年，在商殷六百四十年之間，一共換了二十八個王，因此銅器的形式前後不可能是一樣的，所以考查殷代末期的銅器，也有周式的，或者殷式的也有遺留到周代的，其原因就在於此。

周武王建都在陝西省長安縣的西鎬，傳至三百七十年後，到了平王時，因爲躲避犬戎之亂，於是遷都到河南洛陽，這就叫東都，東周的國號也就起於此，後來經過春秋戰國之世，到了紀元前二百四十年才亡，此間一共是八百五十年之久。周代因鑑於夏、商二代，綜合牠們的優點，於是完成郁郁豐美的文化，其制度、典禮的精備，以至考工的細緻，由周代的文獻和遺物中，可以明顯的看出。

民國十七年（紀元一九二八年）我國考古學家前後十年在河南彰德府外殷墟古墓羣作大規模學術性的發掘，發現多數古銅器，又先後在河南洛陽金村、安徽壽縣附近、山西渾源縣李峪村等地發現戰國時代遺物，於是古銅器資料非常充裕。

銅器以我國最爲發達，牠具有獨特的形式，圖案裝飾的奇異，技巧的精緻美妙，這種種優點，殆

在世界各國無可比擬的。這是因為我中華民族天性長於技能，不但如此，而且當時人們對於銅器的重視和製造日常使用器具的態度，都非常嚴謹，尤其對於製造銅器來祭祀用以事神致福的，那種虔敬的心理，更增加他們在製造上的嚴謹，所以當時的古銅器都沒有像一般後世所造偽工減料的匠氣，現在我們所看到的真正古銅器，應當是上面沒有因為鑄工不好而有贅肉突出，或是熔銅的工夫不夠而生有孔隙沙眼，或是有銲補銅損等等的跡象，假如發現像以上的毛病，當然是不夠嚴謹的技巧，所以都應視為膺物。

銅器多用作宗廟的祭品，又視為王侯的寶器，也有用以接待賓客。考諸周禮春官，在執掌天神、地祇、人鬼祭祀的太宗伯條下，分辨祭祀的銅器有六彝、六尊的名稱，這些銅器使用的方法，也有司尊彝的禮官來作規定。所謂六彝，就是雞彝、鳥彝、斝彝、黃彝、虎彝、蜼彝，六尊就是犧尊、象尊、壺尊、著尊、大尊、山尊，使用上的規定，各依春、夏、秋、冬的祭祀而有所不同，六彝、六尊到了周朝方才完備。如經書上所載，帝舜有虞氏時已使用虎、蜼和大尊來祭祀，夏后氏時已用雞、黃二彝和山尊（罍），至於斝彝和著尊是商殷的遺制，犧、象二尊是到周代才創製的，然而遺傳的古物考證，在有虞氏、夏后氏商殷的尊、彝、罍等都是陶器或以木料製成的，到了周代方才鑄成銅器。再根據以往文字記載，罍、瓴、瓬原為陶器，豆是木器，簠簋都是竹器，可是到了周代全都鑄成銅器。

但是樂器上的鼓，是在商朝韗人用獸皮來製成的，到了周朝仍罕有以銅鑄製的，現在遺留下來的銅器，樂器的大宗是鐘，祭祀禮器的大宗是鼎，今就一般古銅器的品目、形式，略述如下：

七〇

一、炊烹用的銅器

(一)鼎　有圓形三足與方形四足兩種，旁有兩耳，用來炊烹食物調和五味。鼎之大者稱之爲鼐；

鼐是圓形，欽口者曰弇口，稱此爲鼐；又兩耳不附在口上而附在身外者，稱之爲釴；器體上概不裝飾

素文，刻有雲雷文或是饕餮文，銘文多刻在銅器的內側，往往也有刻在口上的。（附圖一上下圖五上

左、又形態圖食器1、2、3、4）

(二)　鬲　與鼎的用途相同，形似鼎，圓形三足，所不同者是足內是空的，由器體的腹裏直通到空的

三個足中，這種稱爲款足，這種有款足的鼎，就叫做鬲。款字用在這裏是表示空闊的意思，空足的用

途，是使下面安放的火力可以以及早通過款足，使炊烹在器體的食物可以迅速烹熟。鼎是用於大禮的時

候，如祭天地，拜鬼神，接待上賓之用，平時煮物使火力及早通過，就使用鬲。（形態圖食器6、7）

(三)　鍑　似釜而口小，是炊飯用具，也可以做烹飪之用。兩旁附有兩耳，耳上又連有銅環，這種鍑

也和前述的鬲一樣，不是禮器。

(四)　甗　有圓形三足和方形四足兩種，分爲兩層，上層似甑，用來炊物，下層似鬲，用來飪物，是

兼有兩種食器的功用，上下層可以合併爲一，又可以各自分開，上層是一個沒有底的甑，下層是同的

一樣。原來甑有七孔和一孔的不同，甗亦有七孔和一孔兩種形式∴七孔是指底上有七個洞眼，和現的的

蒸籠的功用一樣，用來出氣的。一孔是指下面沒有底，就只有一個大洞，這個大洞上覆有銅網，叫做

算。銅算可以開關，用途有似蒸籠上的簀，下層的鬲內盛以水，三足之下直接用火燃燒，使水滾沸，蒸氣透過銅網，而使上層的米蒸熟。古時炊飯用蒸，不像現在是煮飯，古時做粥才是用米來煮的。所以有謂鬲是獻氣，甗是受氣，就是這個意思。周禮巧工記上有云，鬲、甗都是陶人所造，爲平常蒸飪之用，所以鬲、甗原來是屬陶器。（形態圖食器5）

二、盛酒之器

（一）尊　圓形直如截筒，上部口大而中央脹出，有如花瓶形，也有一種是方形的。前述的犧尊（也叫獻尊）、象尊，是造成牛形、象形，背上附有蓋子，也有用陶製或木製的，後人即將尊字改以樽字字樣以示區別（圖二左、形態圖酒器14 15）

（二）彝　有兩耳，足同尊足，這叫做圈足，彝是盛鬱酒的禮器，鬱是一種香草，用鬱葉數萬枚，擣取其汁，和以黑黍米，釀製成酒，這叫做鬯酒，彝用來與尊同時作祭祀之用時，尊上覆以素布，彝上覆以花布，祭祀之時，就從彝中將鬱鬯酒祼地，這就是點酒祭神之意。（圖三右、圖五上右、形態圖酒器22）

（三）罍　尊之大者，其狀似壺，肩有兩耳，器的下方也有兩耳，這個罍的肩邊必刻有雷文，雷的本字是畾，所以罍是因刻有雷文而得名，罍原來是陶器，所以從缶，罍可容納酒一斛，古時十斗叫一斛，此器不僅用來盛酒，也可用來盛水。（形態圖酒器26）

(四)卣　似尊但是圈足，所不同處，蓋子上有一個提梁，在夏商時代統稱爲彝，到了周代盛鬱鬯之尊稱之爲卣，成王以秬鬯二卣錫周公，平王命文侯之德錫秬鬯一卣，所謂秬就是黑黍，鬯就是用黑黍和有香味的鬱草釀成的酒，彝曰上尊，卣曰中尊，壺曰下尊，這是表示在祭祀時放置的位置，卣就是放置在中位。（圖三中、形態圖酒器23 24）

(五)壺　是周代禮器之一，夏商時代只有尊彝之別，到了周代更加兩壺的設備，這用在尊彝之次，如燕禮、大射之時，卿大夫用方壺，士用圓壺，蓋壺之方圓，是以壺口來區別的，方壺是方口圓腹，圓壺是圓口方腹，此外尚有扁壺、溫壺。扁壺是腹扁平，溫壺是斂口細首圓腹。（圖五下左、形態圖酒器27）

(六)缶　也是一種盛酒的器皿，原來是純然的陶器，後來也改成銅器，有秦人鼓之使用於歌之節拍，除壺以外，有用瓶盛酒者，瓶似鍾而頸細長，圈足，其瓶字一旁從瓦，因爲原來也是一種陶器。

之說。

三、屬於酒觴者

(一)爵　有流、尾、鋬、兩柱，戈足三，爵與雀同字，所以爵的形狀就像一個雀子。諸侯朝勤之時，天子賜之以爵，這種爵分爲玉、角、金、銀等數種，按階級分等使用，這也就是以後爵位大小的起源。爵是容納一升的最小酒觴。按古時一升合現在一合強，夏時稱這種小酒觴曰瓬，商時稱之曰

斝，周時稱之曰爵，這是根據時代而形象也有變遷。（圖四左、形態圖17）

(二)觚　可容入二升（合今二合強），形狀是圓截筒形而上有四方稜角，所以觚也叫做稜，似尊而中央較細。（圖二中、形態圖16）

(三)觶　可容入三升（合今三合強），形狀像尊觚，開口圈足，觚、觶略似今日的茶杯。

(四)角　可容入四升（合今四合強），形狀類似爵沒有柱而有蓋子。

以上三種酒觴，原來都是以獸角作成，所以文字一旁從角。（圖二右、形態圖18）

(五)斝　可容入六升（合今六合強），形狀似爵，但比爵大而沒有流（注口）、尾。殷代用斝，周代用爵，已如前述，又天子用的叫斝，諸侯用的叫角；又有說兩柱上刻有禾稼花紋，但是刻有禾稼花紋的斝，至今尚未發現。（形態圖19 20）

(六)觥　可容七升（合今七合強），是一種角爵，為貯液體的大容器，有蓋，有把手，有注口，上面全飾以禽獸形花紋，為古代文化圈中最複雜而異形的容器。詩周南卷耳：「我姑酌彼兕觥」，疏「禮圖云：兕觥大七升，以兕角為之」。（圖三左、形態圖25）

(七)卮　圓形可容入四升（合今四合強），底也是圓形。

四、屬於食器者

(一)段　形似鼎，下有三足，腹旁有兩大耳，耳上飾有垂珥，耳足彫有獸象，段口有蓋，蓋有圈

足，刻有環文。又有一種是沒有蓋子，圈足下連一方形足座。也有一種沒有方座而形似彝者。自宋以

後金石學家將以上各種形式都歸於簋的一類，詳見寶蘊樓彝器圖錄。其實殷的器形也有多種不同，照

宣和博古圖上記載，殷、簋都可用來盛血為盟，或者是用以盛黍稷的。殷與簠、簋、瑚璉都是盛黍稷

之器，所以殷、簋的形式，都大同小異，不是禮官，常人很難區別，內中刻的銘文也各有不同。（圖

五下右、圖四右、圖六下、形態圖8 9 10 11）

21)

(二)盉　是盛酸、鹹、甘、辛、苦五味的器皿，其制與設施在經書上未見有記載，所以不是禮器。

盉之取名，是因為用來調和五味的。形式上面有蓋，旁有提把或紐，流（注口）也有鳳璃，下面有三

足四足不等，用法同今日的醬油壺一樣，下面有似鼎的三足或四足，所以牠也可做溫器用。（形態圖

(三)瓿　是小甖，類似壺，裝盛醯、醢、醬之用。（圖八下）

(四)罍　器形同瓿，銘文中有「鑄寶罍」字樣，故以罍名之，積古齋考證罍即盉字，認為齊代之

物，甂在齊名之曰罍。（形態圖28）

(五)豆　是裝盛鳥、獸、魚、介的生肉、熟肉的器皿，如陸產、水產的食物、潮濕的食物，都是用

豆來裝盛的。周禮天官有一職叫醢人，專拿四豆之實，豆又是一種量器，四升為一豆，周代四升等於

現今之四合二勺，是一人一日的食料，食一豆之肉，飲一豆之酒，是中人之食。鐙也是盛熟食之器，

形狀與豆稍有不同而已。

二、金　文

(六)簋簠　這都是盛飯用的。簋盛常膳，簠盛加膳，都是用來盛儲熟食之器，常膳是一份膳，加膳是兩份膳。簠的形式是外方內圓，簋是外圓內方。大概上古的木器瓦器，可以做出內外方圓不等形狀，簠簋字上部都冠以竹字，是因為原始是用竹子編成的。(形態圖13)

(七)盨　形似䀇，方足，兩耳，有蓋，裝盛熟食之器。(圖六上，形態圖食器12)

(八)鑑　圓形，四耳，無蓋，為裝盛食物之器。(圖八上)

五、盥滌用的銅器

(一)匜　是注水的器皿。有壺嘴，有手把，有圈足，有蓋、無蓋兩種，往往四足的做成猪形，也有做像鳳形的。(形態圖水器29 30)

(二)洗　是盛盥洗水的器皿，底內鑄刻有陽文的雙魚及文字的，這是漢以後的器皿。大的很像現今的洗面盆，小的類似筆洗、杯洗、茶缸等等。

(三)盥(盤)　根據牠的用途，也可做洗用，也可做浴器、盥器用，也可做盛匜內倒出的剩水之用。形狀是敞口圈足，多數有兩耳，古時木製的寫做槃，金屬製的有寫做鑒，以示區別。(形態圖水器31 32)

六、樂　器

(六)簋簠　這都是盛飯用的。簋盛常膳，簠盛加膳，都是用來盛儲熟食之器，常膳是一份膳，加膳是兩份膳。簠的形式是外方內圓，簋是外圓內方。大概上古的木器瓦器，可以做出內外方圓不等形狀，簠簋字上部都冠以竹字，是因為原始是用竹子編成的。(形態圖13)

(七)盨　形似䀇，方足，兩耳，有蓋，裝盛熟食之器。(圖六上，形態圖食器12)

(八)鑑　圓形，四耳，無蓋，為裝盛食物之器。(圖八上)

五、盥滌用的銅器

(一)匜　是注水的器皿。有壺嘴，有手把，有圈足，有蓋、無蓋兩種，往往四足的做成猪形，也有做像鳳形的。(形態圖水器29 30)

(二)洗　是盛盥洗水的器皿，底內鑄刻有陽文的雙魚及文字的，這是漢以後的器皿。大的很像現今的洗面盆，小的類似筆洗、杯洗、茶缸等等。

(三)盥(盤)　根據牠的用途，也可做洗用，也可做浴器、盥器用，也可做盛匜內倒出的剩水之用。形狀是敞口圈足，多數有兩耳，古時木製的寫做槃，金屬製的有寫做鑒，以示區別。(形態圖水器31 32)

六、樂　器

(一)鏄　又名特鐘，獨懸在簴上的大鐘。

(二)鐘　又名編鐘，以十六口懸在一條簴上，音律各異。（圖七、形態圖33 34）

(三)錞　圓筒形，椎頭，頭上有鈕，槪鑄成虎狀。

(四)鐲　形似鐘而有小甬。

(五)鐃　形似鈴。

(六)鐸　形似鐘而有柄，有舌。所謂舌、就是內部垂下一個珠狀物，是木製的，所以稱爲木鐸。

七、兵　器

(一)劍　兩邊皆有刃，劍柄叫做鋏，鋏端叫做鐔。（圖九左右）。

(二)矛　兩邊有刃，較劍短，下有內，周以前將矛裝在戟的前端，做爲刺殺之用。（圖一〇）

(三)戈　前端兩邊有刃，向下橫處支出之刃叫援，向下垂的所謂秘添之處叫胡，與援反對方向而支出之刃叫內。（圖一一）

(四)戟　形似戈，下有胡，左右有援內，所不同的地方，就是頂邊裝置有刺。

(五)戚　屬於戉類，戉是裝有金扁的鉞，鉞就是斧戚，上古時用做武器。但是到了周代，把戚作爲舞樂的器仗，叫做舞戚。

(六)弩　機射戰的用器，是用彈機將矢石彈射出去打擊敵人，這種武器在鎗炮發明以前，是爲唯一

無上的射擊工具，比弓箭威力較大，是用銅製成的。

八、量　器

(一)鍾　圓形類似壺，有兩耳和環。周代四升爲一豆，四豆爲一區、四區爲一釜，十釜爲一鍾。四

豆是一斗六升，等於現今一升六合。釜十之鍾的量是六斛四斗，等於現今的六斗七升八合強。又粟是

以鍾來量的，酒也是以鍾來量的。鍾是量器，也是大的酒器，由鍾將酒傾入尊內，由尊用勺斟入觶

內，與前述疊的作用相同，但不是祭器，是做通常宴席之用。

(二)鈁　與鍾的用途相同，惟形方，餘皆相同。

以上是大概的釋名，可是這些銅器，所謂周代尚文，在周代的銅器上鑄刻的花紋，銘文刻在銅器

內部或在圈口上，非常精緻。銅器上在每一個隆起的花紋之間，仍埋有細微的雷文，刻的花紋中，所

謂饕餮就是眉目口鼻很大而且恐怖的獸面，螭是形似龍而沒有角的動物，夔是有角有兩手獨足生在木

石裏的怪物，他如魚龍、牛羊、熊虎、鳳凰、以及雲雷等等花紋，在器體附屬物上，如提梁、蓋、

鈕、耳、流、足等，也用這一類的花紋。鑄造的精巧，所謂是明淨勻整，不留一點模糊。在周代這一

類的精品爲多，比較前代商殷的銅器爲精，一般銅器是先將重要花紋全部刻飾隆起，器體的全面也預

先有種種的區劃，然後再在重要花紋邊緣配置些別樣花紋，所以周代鑄造的銅器，已達到前後無比的

頂峯。

鐘、鼎、尊、彝以周代爲最盛時期，但是到了漢代才有所謂金銀錯，那種象嵌的技術之精，世所罕見。又錯鑑是在漢代最爲發達，前後無與類比。

象嵌古人傳說夏代巳有，細密如髮，這恐怕所見的是漢器而非夏器。漢代的象嵌製品，如有名的銅管，現存於日本有細川侯爵家與東京美術學校，考證這種現存品，應該判明象嵌是早在周末才開始製造，而到漢代大爲盛行。

周代銅器上的花紋，已如前述，可是到了漢代，素象嵌的器皿以外，還有如鐘洗上所見的，嵌有數條圍帶，在環座上不過刻有鑾鑾，洒脫簡素，旁邊不配有文字，這是周、漢中間的樣式，後世學者認爲持有這種周漢之間樣式的銅器，是秦式的銅器。

秦式銅器，是由儀飾的莊重脫化而來的，不似周代的精緻，鑄刻較薄，密集的蟠螭、蟠夔、夔龍等圍紋，非常纖細，使這些花紋連續在一個區廓之內，諸如鈕、提梁、足上也沒有鑄刻着奇怪剛放的花紋。秦鏡的一面也僅在每一區廓內，連接些細微的花紋，這是秦式銅器的特徵。

所以古銅器，始於夏商，而到了周代，是爲全盛時代，然後周式新的樣式和手法，再傳到秦、漢，古銅器傳到了漢代，遂告終結。自漢以後的銅器漸由禮器而改爲日用品，因漸趨於實用，故不如商、周、秦、漢古銅器之精美。

參考資料：

王國維、古禮器略記

二、金　文

七九

中國古代書法藝術

容庚、商周彝器通考

宣和博古圖

寶蘊樓彝器圖錄

香取秀眞、支那の古銅器

梅原末治、古銅器の形態、支那青銅器時代に就いての所見、古銅器形態の考古學的研究、戰國式銅器の研

究

八〇

圖一：（上）饕餮蟬文鼎（殷代）

（下）貯　　鼎（殷代）

二、金　文

八一

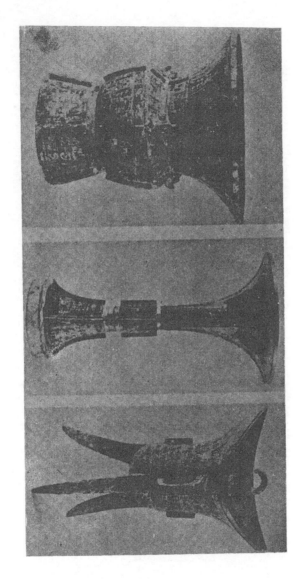

圖二：

（左）子龔顧品 （殷代）

（中）夔鳳冠文角 （殷代）

（右）夔鳳紋尊 （殷代）

二、金 文

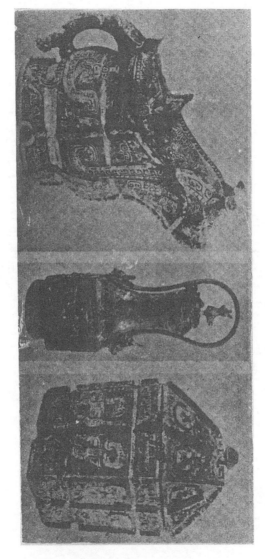

圖三：
（右）古父己尊方彝（殷代）
（中）饕餮地龍文鈕瓽（殷代）
（左）饕餮文龍文航觥（殷代）

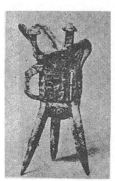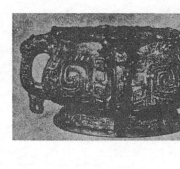

圖四：（右）周　公　設（西周初期）
　　　　（左）亦　卓　爵（殷代）

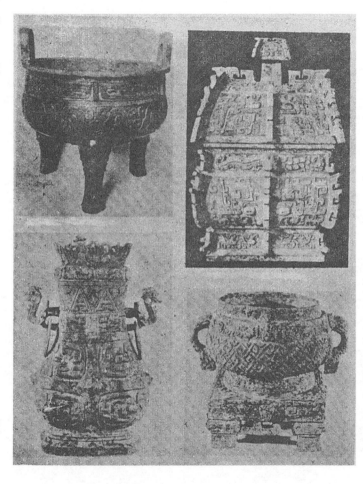

圖五：（上右）令彝（西周初期——成王）　（下右）令殷（西周初期——成王）
（上左）克鼎（西周後期——厲王）　（下左）變樣饕餮文壺（西周中期）

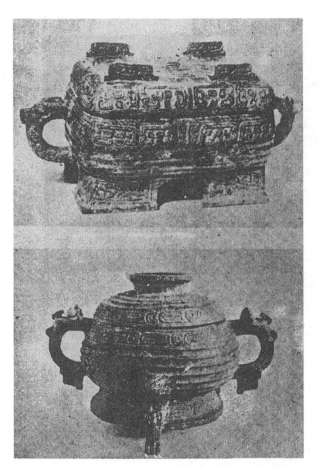

圖六：（上）變樣虺龍文盨（西周中期）

（下）鱗狀文有蓋簋（西周中期）

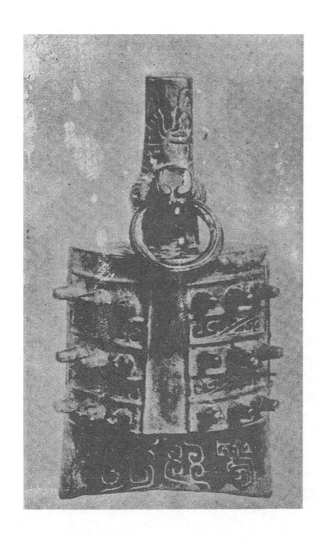

圖七：己　侯　鐘（戰國初期）

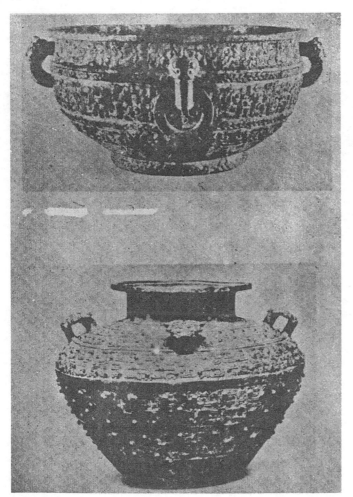

圖八：（上）蟠螭文四耳鑑（戰國末期）

（下）蟠螭文瓿（戰國末期）

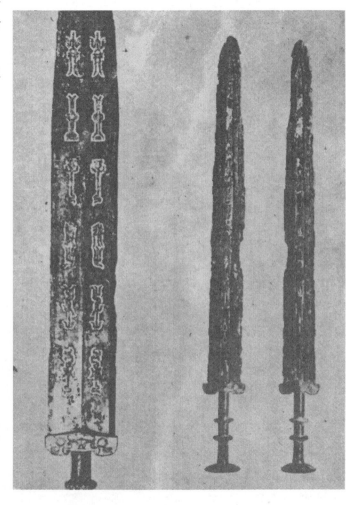

圖九：（右）吉日劍（戰國，青銅金象嵌。銘文：吉日壬午，作爲元用玄鏐鋪呂，朕余名之，胃（謂）之少□。）

（左）大公子劍（戰國，青銅嵌石，中間孔雀石，周圍嵌以青石點子。銘文：大公子從之用。兩行司字左右相對。）

中國古代書法藝術

圖一〇：越鳥書矛（戰國，青銅金象嵌）

銘文不明，僅右圖銘文首三字爲「戉王」，又認明有「者召、於賜」等字，證明爲戰國中葉之遺物。

九〇

二、金

文

圖二一：金象嵌鳥文戈（戰國）、
一九二〇年淮河流域之安徽壽縣附近
出土，文字為特殊裝飾化書體，一部
恐為古時鳥書，意義不明。

古銅器形態圖表

食器

編號	器種	器名
1	鼎	獻侯鼎
2	方鼎	作冊大鼎
3	鼎	大克鼎
4	鼎	毛公鼎
5	甗	遇甗
6	鬲	叔口父鬲
7	鬲	季右父鬲
8	敦	邢侯敦
9	敦	大豐敦
10	敦	師寏父敦
11	敦	陳侯午敦
12	盨	克盨
13	簠	鑄子叔題簠

酒器

二、金文

水器

編號	器種	器 名
29	匜	史頌匜
30	匜	齊侯匜
31	盤	沱作周公盤
32	盤	師寏父盤

樂器

編號	器種	器 名
33	鐘	楚公家鐘
34	鐘	龘龏鐘

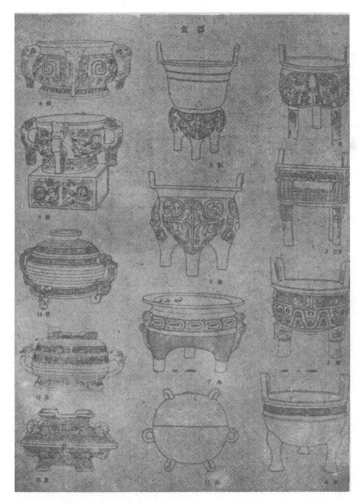

古銅器形態圖二

中國古代書法藝術

九六

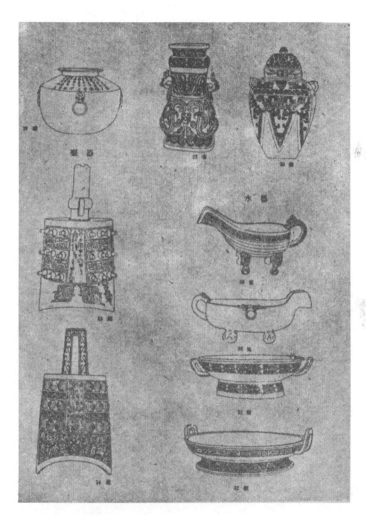

三、刻　石

我國石碑甚多，其中重要者，多保存於西安文廟的碑林、曲阜孔廟同文門與濟寧文廟的戟門，其他各地文廟也多保存有不少著名的石碑，故人稱我國為「石碑之國」。石碑究起源於何時，這一問題，說法各異，據考證文字刻石的古代遺物，至少是始在周末。雖然傳說夏代有岣嶁之碑，但未見其原物。傳說當時夏禹王治水，書紀其功，岣嶁郎今湖南之衡山，現衡山雲密峰上雖有石碑存在，但全為後世之偽造。此外在貴州關嶺縣有紅崖古字，傳為殷高宗伐鬼方時之刻石。又在江蘇丹陽縣存有吳季札墓石，傳係孔子筆績。可是以上所傳，均難置信。吾人今日確實可信之最古刻石而有原石遺存者，僅石鼓文與秦之刻石。另有文字摹本傳世的，亦僅有秦之詛楚文。以下分別說明之。

一、石鼓文（圖一、圖二）

石鼓（圖三）。十箇石鼓大小各異，文字刻於四圍，原石高約三尺，直徑約二尺餘，作圓鼓形。故名曰石鼓，文字共計十箇，原文達七百字以上，今僅存二百數十字。石鼓發現，約在隋唐之間，根據初唐蘇勖著錄，石鼓發現地點為陳倉（今陝西寶雞）荒山草莽中，初移置天興縣孔廟，北宋時再移至汴京，元仁宗時移置於北平國子監大成門左右兩廡下，歷經明清兩代，未有移動。迨至清高宗見石鼓原刻因椎刻毀損，斑剝不堪，恐日久更難辨認，為立重欄保護，並另選貞石，令體仁閣大學士阮元摹勒石鼓文（圖四上），以便後人椎拓，藉使原鼓不受損害。現石鼓文之所

以有新舊兩種拓本，原因在此。民國廿六年，我國對日抗戰，石鼓曾隨故宮文物一再搬遷西南後方各地，三十六年運回南京朝天宮故宮文物庫房貯存，今已不知流落在何地。

石鼓文的內容：多為記載狩獵之事，故亦稱之為「獵碣」。其中文辭難解，且磨滅處甚多，雖唐代韓愈亦漢謂：「辭嚴意密讀曉難。」迨至元代潘廸著有石鼓文音訓（圖四下右）以來，文意大體可解。根據清代鄭鈞之說，排列石鼓順序，第一、第三、第四、第七為一貫記述狩獵之事，第一鼓記狩獵出發準備，第三鼓記狩獵開始，第四鼓記狩獵實況，第七鼓記狩獵終止，第六鼓記開拓山野營邑之詩，第五鼓記改修汧水引汧渭會合，五六兩鼓概為營邑之詩，第九鼓記營邑竣工，祝天子巡游萬歲，第二鼓記漁獵汧水收獲豐富，祝宴佳肴豐盛；第八鼓文字磨滅，今已不見一字，考舊拓本為記馬在平野食草、鳥在丘上築巢之詩，表示太平之象；第十鼓文字也不甚顯明，似為天子巡視撫育人民之辛勞。

石鼓文年代考證：古來異說紛紜，初唐人張懷瓘、李嗣眞等認為石鼓文書體為史籀之書，故後之著錄家據此認為係周宣王時之物，迨至宋代，學者大都仍依信此說，但亦有表示異議，認為係周惟宋人鄭樵從書體考察，認為石鼓為秦惠王之物，此為後世研究所得之正鵠。清光緒時，震鈞創出新說，認為石鼓確為秦文公時之物。又有民初郭氏謂為秦襄公八年（紀元前七七○年）之作，近年唐蘭發表論文，精密檢討石鼓文的字體、內容，認為石鼓文刻於秦靈公三年（註一），以往學者認為周宣王時之物，因依據宣王時之虢季子白盤（圖五），認為虢季子白盤書體與石鼓文書體相同。其實兩者之風骨相似，但字之組織（結體）相異。又因為石鼓出處，距郿縣不太遠，而郿縣為虢

氏之領地，號氏遺物，有虢季子白盤，根據以上數點，證明石鼓為周宣王時之遺物。其後學者認為石鼓為秦時之物，其原因是根據秦公設（見前金文篇附圖一七）的書體而來，秦公設於民國初年在甘肅秦州（天水）出土，銘文蓋上十行，器上五行，合計一二一字，書體酷似石鼓文，其風骨、結體亦完全相同。王國維云：「戰國之時，秦用籀文，六國沿用古文之說」。籀文與石鼓文為同一系統之字，今將石鼓文與秦公設的銘文相比，字形殆無差別，其共通之字有公、不、天、又、事、余、師、是、作、以、各、多等，石鼓文字體似小篆而有繁複之處，又較周代金文多少齊整，再根據石鼓文的內容，認為是東周時代秦之刻石，就以上論說，殆無疑義。

二、秦之刻石：秦始皇統一天下以後（紀元前二二一年），親幸各地巡視，各地建立頌德碑，普通稱為秦之刻石，共有七石：

（一）嶧山刻石（圖六右上、右中）　始皇治世二十八年（紀元前二一九年），即統一天下後之第三年，始皇本紀載有「二十八年始皇東行郡縣，上鄒嶧山（屬今之山東省兗州縣）立石」，自頌功德，此為始皇第一次之刻石。

（二）泰山刻石（圖七、圖四下左）　同年始皇登山東之泰山，自建頌德碑，此為始皇第二次之刻石。

（三）瑯邪臺刻石（圖八）　同年始皇自泰山沿渤海東行，登之罘，再南行，登瑯邪山（屬今之山東省諸城縣），於山頂作臺立石，刻銘秦之功德，此為始皇第三次之刻石。

㈣之罘刻石　翌年二十九年（紀元前二一八年）始皇再巡幸山東，登之罘，建頌德碑，之罘即今山東之煙台市，此爲始皇第四次刻石。

㈤之罘東觀刻石　此與之罘刻石同時所刻，東觀是東游之意，與前登之罘之刻石不同，此爲始皇第五次之刻石。

㈥碣石刻石　始皇治世三十二年（紀元前二一五年）始皇登碣石山（屬今之河北省昌黎縣），自建頌德碑，此爲始皇第六次之刻石。

㈦會稽刻石　（圖六右下）　始皇治世三十七年（紀元前二一〇年）始皇巡幸南方，登會稽山（屬今之浙江省紹興縣），又自建頌德碑，此爲始皇第七次之刻石。

以上七石即所謂秦之刻石，記載刻石經過以及頌德各銘，均見於史記始皇本紀，惟原石大部亡佚，現在僅存者，僅泰山與瑯邪山兩刻石之殘片而已。但是各刻石之一部或全部文字，傳爲後世模刻者，其中眞僞難辨。圖六之嶧山刻石爲宋淳化四年（紀元九九三年）鄭文寶摹刻者。

秦之刻石文字，傳全爲李斯所書，皆典型之小篆，就今存之泰山、瑯邪臺刻石殘片文字看來，也可看出文字之齊整，品格之高超。

三、詛楚文　（圖六左上、左下）　原石現巳不存，刻石文字中最古者爲岐陽之石鼓文，其次即爲秦之詛楚文，詛楚文爲東周赧王二年（紀元前三一三年）即秦惠文王十二年所作。原石有三：㈠巫咸文、㈡大沈厥湫文、㈢亞駝文、合稱之謂詛楚文。三石於宋代方纔發見，未幾即亡佚。宋代歐陽修所

着之集古錄中尚遺有其記錄，根據集古錄中所載：㈠巫咸文字數凡三百二十六、㈡大沈厥湫文字數凡

三百十八、㈢亞駝文字數凡三百二十五。傳說三石完全文字載於絳帖，惟絳帖原刻原拓，現已不可

得。汝帖（宋大觀三年合紀元一一〇九年）中摹刻者，僅㈠㈡二石之文字計二百一十三字，字蹟明

晰，可資信據。幸容庚氏於古石刻零拾中加以影印，流傳至今。

所謂詛楚文，是秦惠文王與楚懷王爭霸時，咒詛懷王之文。巫咸是巫神，大沈厥湫是名厥湫的大

淵，亞駝是河名。這些都是惠文王祈願之神靈。詛楚文辭極難解讀，大概是古代一種宗教儀禮上的重

要文獻。三文之中僅巫咸文為古文，研究篆文，詛楚文應為重要資料之一。古刻石的順序，以石鼓

文為最古，而後詛楚文而後始皇刻石。始皇刻石存字不多，幸有秦權量銘存在，可以佐證。秦篆脈絡

之一貫，如石鼓可謂秦篆之祖，詛楚文可謂秦篆之子，而秦權可謂秦篆之孫。

迨至前漢，刻石現存者仍少，且真偽難辨，至今所知之前漢刻石有三：

㈠魯靈光殿址刻石（圖九）魯六年（紀元前一四九年）山東曲阜

㈡魯孝王刻石（圖一〇）五鳳二年（紀元前五六年）山東曲阜

㈢麃孝禹刻石（圖一一）河平三年（紀元前二六年）

魯靈光殿址刻石為近年出土者，此為前漢刻石中之最古者，以往以魯孝王刻石為最古，迨魯靈光

殿址刻石出土，此刻石為魯六年約前五鳳二年九十三年。一為篆書，一為自篆書移至隸書之過渡字

體，在研究字體變遷上，洵為有價值之資料。麃孝禹刻石亦為近年出土者，此刻石為河平三年，後五

鳳二年魯孝王刻石約三十年，同爲過渡之字體。此三面刻石，今分別說明如左：

（一）魯靈光殿址刻石　一九四二年在山東曲阜城東北漢靈光殿遺址發現此刻石，靈光殿傳爲前漢魯國初代之王景帝之子恭王所創建者，及至後漢時仍然壯麗可觀。考此刻石爲創建當初之物，恭王封魯爲紀元前一五四年，魯恭王之孫，漢制無論王國列侯在位年數均併記入漢代帝室之年號內。此魯卅四年是表示此建築物落成之年限。其第一、二行末「年」字之一豎特別伸長，陪襯出全般體裁特別醒目，漢代木簡與碑碣中多有此種寫法。書風古拙，文字爲代表自篆書而至隸書之間的過渡字體。

（三）麃孝禹刻石　此刻石傳在山東泗水縣出土，清同治九年（紀元一八七○年）移於泗水縣文廟。

刻石釋文：「五鳳二年魯卅四年六月四日成」

（二）魯孝王刻石　此刻石早爲人所共知之前漢最古刻石之一，及至西北地方發現木簡時，仍證明此爲漢代文字中最古者。此刻石安置於曲阜孔子廟同文門內。刻石之後尙刻有金之高德裔發現之由來。五鳳二年爲前漢宣帝年號，魯卅四年爲自魯孝王繼承王位中之年數，孝王爲魯國初代恭王之孫，漢制無論王國列侯在位年數均併記入漢代帝室之年號內。此魯卅四年是表示此建築物落成之年限。

據石上記載金之明昌二年（紀元一一九一年）因修理孔子廟而在魯靈光殿址西南採取釣魚池石塊，自土中發現此刻石。五鳳二年爲前漢宣帝年號，魯卅四年爲自魯孝王繼承王位中之年數，孝王爲魯國初代恭王之孫，漢制無論王國列侯在位年數均併記入漢代帝室之年號內。

刻石釋文：「魯六年九月所造北陛」

篆隸之間，仍多近篆體，由此可以看出漢初之書風，此刻石可爲唯一貴重之資料。

六年當爲紀元前一四九年，當時搆築靈光殿，此刻石爲殿北側陛階所用之石。文字沒有波磔，書體在篆隸之間，仍多近篆體，由此可以看出漢初之書風，此刻石可爲唯一貴重之資料。

爲有名之宮殿，可見後漢也有修補之處。考此刻石爲創建當初之物，恭王封魯爲紀元前一五四年，魯國初代之王景帝之子恭王所創建者，及至後漢時仍然壯麗可觀。此刻石爲殿北側陛階所用之石，恭王封魯爲紀元前一五四年，魯

刻石之左側面有「同治庚午楊州宮本昂宮昆任城劉思瀛訪得此碑於平邑、江曙高文保來觀」等文字，上部圓形，與漢代木簡上的裝飾相似，中間留出空界，兩旁刻有年月日與名藉，其上刻有相對的雙鶴，但左邊的已磨滅不清。按楊鐸的函青閣金石記與陸增祥的八瓊室金石祛僞裏都有麃孝禹石關的記載，但無有關出土的考證，故此石作何用途不明。河平三年爲前漢成帝年號，爲紀元前二十六年，平邑在前漢屬於東海郡，據漢書王子侯表記載，魯孝王子敞封於此地。刻石上的書體，可以認出是具有波磔的隸書，恐此爲最古的遺物。然因存有甚多八分氣味，故有人疑此爲後世之僞刻，但此說尚待考證。

刻石釋文：「河平三年八月丁亥

　　　　　平邑侯里麃孝禹」

除前漢三石外，漢代著名之刻石，尚有二石，其他自漢代以後之碑碣墓銘，非常豐碩，古今皆有專論，故在此均不涉列。今將此二刻石，說明如左：

(一) 萊子侯刻石 (圖一二)　此刻石曾存於山東鄒縣孟子廟中，清嘉慶二十二年 (紀元一八一七年) 有名顏逢甲者於嶧縣城西南臥虎山麓發現，石之右側刻有其原由，據顏逢甲解釋此刻石上文字意義是封田贍族，就是萊子侯特別設定田地爲封田贍族，戒勿敗壞。陸增祥在其八瓊室金石補正中跟從此說，稱此刻石爲萊子侯贍族戒石，但是羅中溶不從其說，謂此爲紀念作墓塚而立者，稱此爲萊子侯封冢記。兩種解釋各有其意見，前者以封爲田界解釋，平均分田使諸子百餘人得分其食

糧。後者以封爲墳墓的封土，有名偖子食者使用百餘人盛土而作成墳墓者爲

是。始建國爲王莽的新國最初年號，第六年改元天鳳，依當時習慣，雖然改元，但上面仍應冠以建國

當初之年號，天鳳三年爲（紀元十六年）。文字隸書，共七行，每行五字，較麃孝禹刻石爲新，磨滅

程度較少，書體頗爲美觀。楊守敬在激素飛青閣平碑記中稱其文字蒼勁簡質，在現存之漢隸中，讚賞

爲最古最高。

刻石釋文：「始建國天鳳三年二月十三日。萊子侯爲支人爲封。使偖子食等用百餘人。後子孫毋

　壞敗。」

(二)都君開通褒斜道刻石（圖一三）　自關中到蜀，經過漢中，自關中到漢中經道有三，可供使

用，一爲褒斜道，一爲儻駱道，一爲子午道。但褒斜道使用較多。褒斜道北自陝西郿縣西南上行至斜

木的谿谷（即斜谷），向西南越分水嶺，再沿南流注入沔水之褒水谿谷（即褒谷）南下，出褒城縣

北，是爲一條險道，漢代幾度開鑿加以修理。此開通褒斜道刻石爲摩崖刻，刻於褒城縣北方石門之巖

崖上。後漢明帝永平六年（紀元六十三年）漢中太守鉅鹿的都君，奉詔受以廣漢、蜀郡、巴郡囚徒二

千六百九十人，將不通的褒斜道開通，刻石以記念其功，位於褒谷南端。都君之名不明，但知都爲原

來晉邑，豈以邑爲氏否？此刻石在歐陽修之集古錄跋尾、趙明誠金石錄、洪適的隸釋中都未見有著

錄，南宋紹熙甲寅（五年）（紀元一一九四年）南鄭令晏袤發現此石，自刻釋文、題記於其後。妻機

的漢隸字源中記有著錄，可是此後六百餘年，此刻石封蔽在苔蘚之中，乏人問津。迄至清朝，陝西巡

三、刻石

撫畢沅，撰有關中金石記，搜訪錄此刻石，於是宣傳於世。

字共刻三段十六行，每行從五字到十二字不等。根據晏袤釋文與「九年四月成就」題記，可見工事是由永平六年開始

見之拓本字數，已少三十餘字。根據晏袤題記有一百五十九字，但是清代以後所

九年四月竣工，但清代以後之拓本內部分喪失，無從確定。查漢隸字源內亦記有此刻石爲永平九年

立。可見此爲永平九年四月竣工以後所刻，殆無疑義。

刻石上的書體是一種看不出來波法的隸書，字形長短廣狹，差參不齊，筆力奇勁，古意充溢，趣

味深厚，文中褒余的余字與斜字通用，又橋格的格字與閣字通用。並且晏袤之書與楊孟文的石門頌非

常相似。

刻石釋文：「永平六年。漢中郡以詔書受廣漢、蜀郡、巴郡徒二千六百九十人。開通褒余道。

太守鉅鹿鄲君。部掾治級。王弘。史荀茂。張宇。韓岑等興功作。太守丞。廣漢楊

顯。□相用□作。橋格六百卅三、大橋五。爲道二百五十八里。郵亭、驛置徒司

空。褒中縣官寺幷六十四所□凡用功七十六萬六千八百餘人。瓦卅六萬九千八百

四（器。……）

參考資：

史記、秦始皇本紀

潘迪、石鼓文音訓

三、刻　石

一〇七

圖一：石鼓文部份之一

解說：

石鼓文之古拓本，世傳在浙江寧波范氏天一閣藏有宋拓本，濟阮元於嘉慶二年（紀元一七九七年）摹刻石鼓文立於杭州府學，又同樣於十一年（紀元一八〇六年）再摹刻石鼓文立於楊州府學，極具盛名。但天一閣咸豐十年（紀元一八九〇年）毀於火，現存宋拓本為明安國（舊藏，安氏酷愛石鼓，自號十鼓齋，曾藏古拓本十種，其中有北宋拓本三種：即前茅、中灌、後勁本：後勁本現流存日本，末尾有安國篆書自跋，此圖一圖二即為後勁本之影印。

釋文：

𠷎（吾）車旣工、𠷎馬旣同、𠷎車旣好、𠷎馬旣𩣡（阜）、君子員（云）邋（獵）、員邋員斿（游）、麀鹿速速、君子之求、𡱝（騂）𡱝角弓。

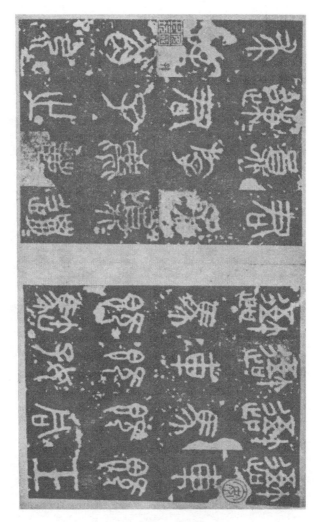

圖一：
石鼓文部份之
一

圖二：石鼓文部份之二

釋文：

「弓」茲目（己）寺（待）、嚠歐（驅）

其特、其來選選、選驛燮（亥）（燮）負、即遊（禦）

即時（伺）、鹿鹿趩趩、其來大次（忝）、

遊歐其樸、其來瀆瀆、射其「稡（豜）蜀（獨）。」

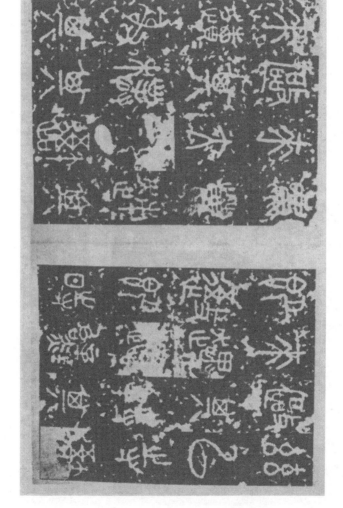

圖二二：
石鼓文鄦汧之
一部份

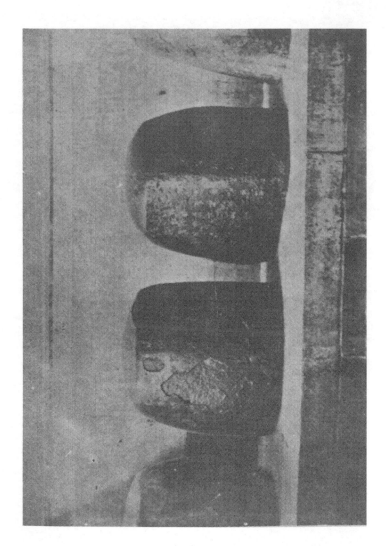

圖三：石鼓原形

圖四：（上）阮元摹刻天一閣石鼓文

（下右）元潘廸、石鼓文音訓

（下左）泰山刻石　安國本（百六十五字）

三、刻　石

一一三

圖五：虢季子白盤

釋文：

維十有二年正月初吉丁亥、虢季子白作寶盤、不顯子白、壯武于戎工、經維四方、博伐

玁狁（玁狁）于洛之陽、折首五百、執訊五十、是以先行、趄（桓）（趄）桓子白獻□

于王、王孔加（嘉）子白義、王格周廟、宣榭爰饗、王曰伯父、孔顥（顯）有光、王賜

乘馬、是用左王、賜用弓、彤矢其央、賜用戉、用征蠻方、子子孫孫、萬年無疆。

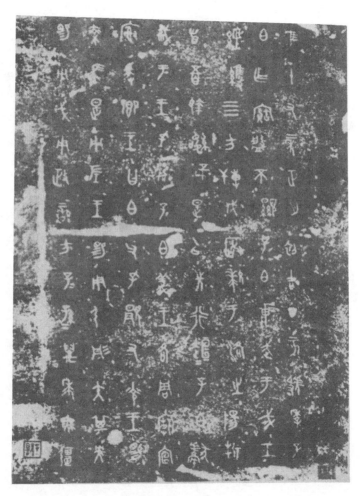

圖五：虢季子白盤

圖六…釋文…

嶧山刻石（右上）登于繹山羣臣
　　　　（右中）皇帝曰金石刻
會稽刻石（右下）卅有七年親巡
詛　楚　文（左下）巫咸朝那詛楚文

有秦嗣王用吉玉宣璧、使其宗祝邵鼗布告于丕顯大神巫咸及大沈久
湫、昔我先君穆公及楚成王、戮力同心、兩邦以壹、曰、葉萬子孫、
（左上）母相爲不利、親卽大神而質焉、今楚王熊相、康回無道、淫夌競縱、
刑剌不辜、外之則冒改厥心、不畏皇天上帝及巫咸大沈久湫之光烈威
神、而兼倍十八世之詛

一一六

圖六：（右上）嶧山刻石

（右中）嶧山刻石　長安本

（右下）會稽刻石　申屠駉本

（左上、左下）詛楚文　汝帖本

三、刻　石

一七

圖七：泰山刻石

釋文：

丞相李斯臣去疾御史大夫臣德昧死言臣請具刻詔書金石刻因明白矣臣昧死請

解說：

刻石全文見於史記秦始皇本紀，此為秦二世追刻之詔書，傳為李斯所書，原石於宋代發

現時文字多已磨滅，原石仍埋於土中，明代中葉復自泰山頂上榛莽中掘出，恐其湮沒，

置之於同地碧霞元君廟內，清乾隆五年碧霞廟罹火災，當時僅存之廿九字，全被燬滅。

廿九字拓本傳曾由楊守敬贗藏，真偽不明。

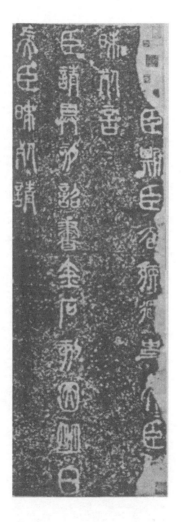

圖七：泰山刻石

圖八：瑯邪臺刻石

釋文：

五夫（大夫）「趙嬰」、五夫（大夫）楊樛、皇帝曰、金石刻盡、始皇帝所爲也、今襲號、而金石刻辭不稱始皇帝、其於久遠也、如後嗣爲之者、不稱成功盛德、丞相李斯、臣去疾、御史夫（大夫）臣德、昧死言、臣請、具刻詔書、金石刻因明白矣、臣昧死請、制曰、可。

解說：

原石文字計十三行、八十六字，圖九爲其拓本翻印者，從第三行爲秦二世皇帝詔書，追刻於始皇頌德文之後，文字傳爲李斯所書。

三、刻　石

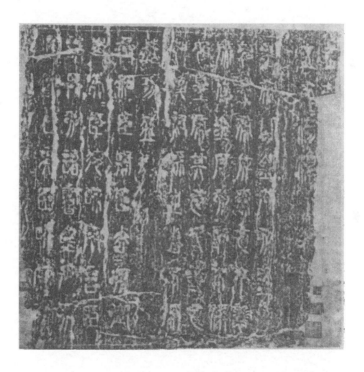

圖八：瑯邪臺刻石

圖九：魯靈光殿址刻石　魯中元元年（紀元前一四九年）
石灰岩四〇×九四×一九糎

釋文：「魯六年九月所造北陛」

三、刻 石

圖一〇：魯孝王刻石 魯五鳳二年（紀元前五六年） 魯魯 拓本二六×二五糎

釋：「五鳳二年魯卅四年六月四日成」

一二三

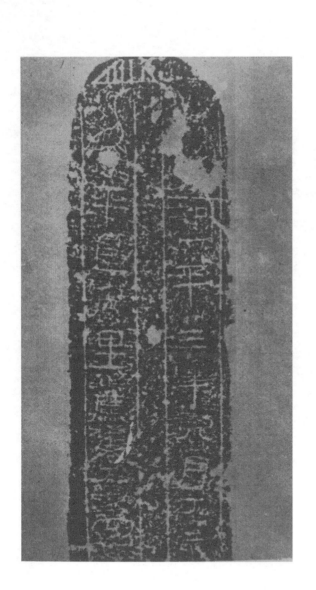

圖一一：麃孝禹刻石　河平三年（紀元前二六年）
　　　　　　　　　　　拓本

釋文：「河平三年八月丁亥

　　　平邑侯里麃孝禹」

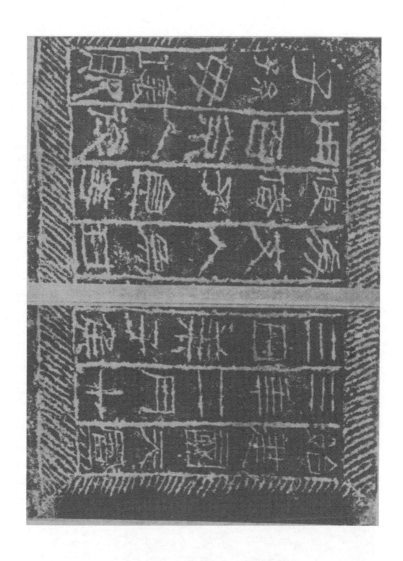

圖二三：萊子侯刻石
拓本（天鳳三年·紀元一六·新莽天鳳三年二月十三日。）五幅
釋文：
「萊子侯為支人為封
使儕子良等用百餘人。
後子孫毋壞敗。
萊子侯人為封」。

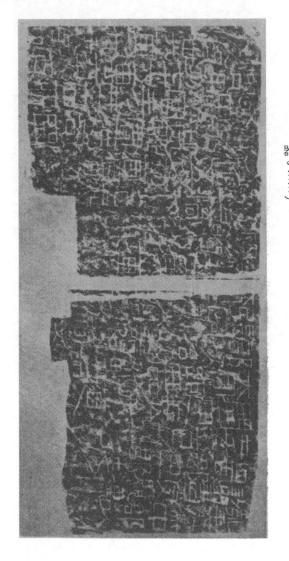

圖一三：鄐君開通褒斜道刻石　永平九年（紀元六六年）

拓本　九六×一一三糎

釋文：「永平六年。漢中郡以詔書受廣漢、蜀郡、巴郡徒二千六百九十人。開通褒余道。太守、鉅鹿鄐君。部掾冶級。王弘。史荀茂。張宇。韓岑等興功作。太守丞、廣漢楊顯。將相用□始作橋格六百卅三、大橋五。爲道二百五十八里。郵亭、驛置徒司空。褒中縣官寺卅六十四所□凡用功七十六萬六千八百餘人。瓦卅六萬九千八百四空。□……）器。

四、塼、瓦

古代製造塼、瓦，其創始時代不明，至少在周代巳經開始，至於塼瓦上面印有文字花紋，是在秦漢時代纔漸次盛行，到了三國以及西晉時代，都是蹈襲漢制，普遍的採用。今將塼、瓦分別概述如後：

一、塼

塼就是用黏土和以適當的水，放入模匡中，使成方形，曬乾，再放在窰內加熱燒成。這是一種用在建築上的最簡便的材料。在我國古代的塼都是灰黑色，塼形較現在使用者爲大，但名稱有塼、磚、甎、甓等等之不同，可見塼用之久與使用之廣。我國古代文化中心是在黃河流域，該地缺乏森林，又無充份的石材供給，對於建築上想找一些適當的材料，就非常困難，但是唯一可用的建材，就是地層中的黃土，用之不盡，取之不竭，而且經過燒煉後就變成良好的塼。所以早在周、漢時代，巳用塼來做房屋的墻壁和構造墳墓內部保存棺木的玄室周壁。以後南自長江流域以及東北而至韓國。自三國兩晉時代以至今日，仍延用磚來做爲建築上用的主要材料。

古代的塼，用來建築宮室住宅的，都因爲幾經變亂，早巳歸於破壞湮滅，祇有用來構造墳墓內部

一二七

玄室的，藏在土中，漸次被後人發掘，都能豐富而完整的出土，以供後人研究。

古代的塼，分爲兩大類，一種是普通塼，一種是大塼。普通塼，漢代的較現在的塼稍大。塼的側面或在一端有浮彫的文字或花紋。這就是在用塼築造牆壁時，把有文字花紋的這一面向着牆壁的朝外的方向，以爲裝飾壁面之用。

大塼是指比普通塼更大，用來舖做地板炕面或嵌在壁面上，做爲裝飾之用的。形狀分平面方形和長方形兩種。表面上也浮彫以文字花紋，非常整齊美觀。

花紋裏分人物、禽、獸、龍、魚、房屋又各種幾何學的花紋，古人對於文字頗有興味，古來很多研究家專事蒐集從墳墓中出土的文字銘塼，並且關於塼的著錄亦復不少。其中以陸心源著的千甓亭古塼圖釋廿卷、千甓亭塼錄六卷、千甓亭塼續錄四卷資料最爲豐富。其他如周懋琦、劉瀚輯荆南萃古編二卷、吳隱纂、逐庵古塼存八卷，又三吳古塼錄、浙江塼錄、抗嘉湖道古塼目等等，一一不遑枚舉。

塼上的文字，大體上都做在側面、兩端或在一端，書體以隸體爲最多，篆體的亦有。浮彫的手法普通的都是陽刻，陰刻的極少。又普通的多是右書，但是作左書的也有。一般書法古樸渾雅，字畫整齊，可見當時對於字畫好尚的情形。

見於塼文的事項，大要分類如左（含自漢代以及蹈襲餘制的西晉時代）：

一、記載年號月日

例：始元三年二月造（圖一）

延熹四年正月十一作

漢延光元年八月制作

二、記載墳墓之主人公、家、營墓者或塼工的氏名

例：永安七年烏程都鄉陳蕭家

太康九年八月十日汝南細陽黃訓字伯安墓　}主人公

甘露貳年八月潘氏

晉太康六年八月楊氏興功　}家

元康六年七月十七日陳豨爲父作

元康八年六月孤子宣　}營墓者

元康元年八月造巇　壁功虎功　塼工

（巇就是做墓內玄室之壙，壁就是甓，塼的一種。）

三、祝墓之永久者

例：萬年永封　萬歲不毀

萬世不朽　萬年不敗

四、祝子孫吉利者

例：大吉利　長富貴　安樂

四、塼　瓦

吉羊　宜子孫　富貴萬年

常宜侯王　富且昌　爵祿臻

大吉　二千石　至令丞

大吉羊　宜侯王　二千石令長

萬歲無極　子孫千

宜子孫　富番昌　樂未央（大塼）（圖二）

如右所記，皆是祝禱子孫長久、升官進爵、富而且昌、長壽富貴等等，這樣的祝文佔塼文中的大部份。因爲古代我中華民族的理想，就是要有福有祿有壽。以爲死者若葬在吉地，那末子孫得受幸福，若是葬在凶地，子孫必罹殃禍。爲配合風水上的迷信，所以塼面上也要做出吉祥的文字，以示週到。

五、祝世代太平者

例：大康九年歲在戊申世安平

單于和親　千秋萬歲　安樂未央（大塼）（圖三）

六、哀悼死者者，我國出土者殆未發現，惟日人發掘帶方太守墓（韓國黃海道鳳山郡），從中發現兩種：

（其一）哀哉夫人、奄背百姓、子民憂慼、夙夜不寧、永側玄宮、痛割人情（端銘）使君帶

方太守張撫夷塼。

（其二）天生小人、供養君子、千人作塼、以葬父母、既好且堅、典喬記之。

古代的塼上面，幸而有年號銘的不少，所以製塼的年月方可考證，其年代最古的，概始於前漢景帝、武帝時代，塼上有文字銘可以考證的，今舉四五例如左：

考據荊南萃古編所載：

中元年　漢景帝卽位八年（西曆紀元前一四九年）

又考據千甓亭古塼圖釋所載：

建元元年八月作　漢武帝朝（西曆紀元前一四〇年）

又考據荊南萃古編所載：

元封二年　漢武帝朝（西曆紀元前一〇八年）

元鼎六年　漢武帝朝（西曆紀元前一一〇年）

元狩元年　漢武帝朝（西曆紀元前一二二年）

建元六年　漢武帝朝（西曆紀元前一三五年）

由以上考證，可見塼上文字銘起原之古。

除以上所舉的普通塼大塼之外，還有稱之爲空塼者。也有人稱之爲壙塼。這類壙塼，是從河南省鄭州出土，也是用來築造墓槨墓闕等的，內部空洞，寬一尺五寸乃至一尺八九寸，長三四尺，厚五六

寸。表裏兩面都有押型的人物、車馬、禽、獸、龍魚以及幾何學的花紋，但是往往也作成吉祥文字，如漢塼「千秋萬世」（圖四），即其一例。又極稀少罕見的，在塼面上用朱漆大書文字的，如「東後」（圖五）。字徑約五寸，字體端正，餘有古意，酷似西域出土漢代木簡之書，判爲漢代空塼。又有極少看見的吳塼，如「神鳳元年」塼上面記有墓田購得的證文（圖六）。

根據塼上年號的文字，可以判斷該塼的正確年號，蓋塼之使用，早在周代，其塼上印有文字，是至秦、漢方漸次盛行，及至三國時代，魏、吳墓塼（圖七、圖八），發見尚多，而蜀塼極少。西晉時代之塼（圖九），發現比較豐富，而種類亦比較多，書體皆爲整正之隸書，但塼文大概都是蹈襲漢代餘制，皆無新的發現。

圖一：漢　塼

釋文：始元三年二月造

四、塼　瓦

一三二

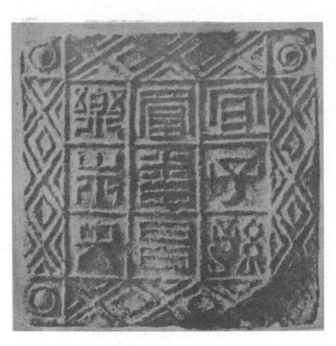

圖二：漢　塼

釋文：宜子孫　富番昌　樂未央

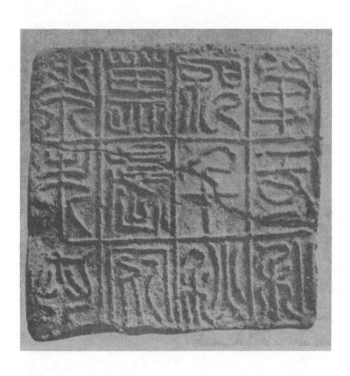

圖三：漢　塼

釋文：單于和親　千秋萬歲　安樂未央

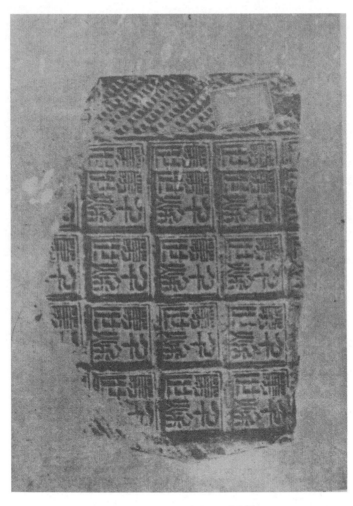

圖四

釋文：漢塼

千秋萬世

四、塼

瓦

一三七

圖五：漢代空塼

釋文：東後

圖六：吳　塼

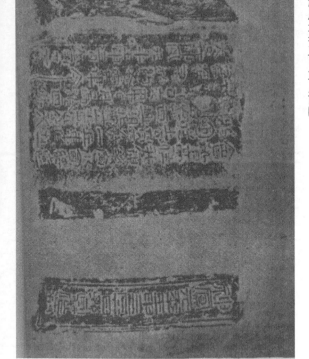

釋文：神鳳元年王□三月一日孫鼎作
　　　會稽高住卄領錢唐水軍綏遠
　　　將軍從土□□冢城一丘東□極
　　　□□□西極湖北極□錢
　　　□□日交畢日月爲證四□
　　　爲憑□約各當律令
　　　大吳神鳳元年王□三月前□

圖七：吳　塼

（右）甘露二年塼　拓本豎約三五糎
紀元二六六年

（左）天璽元年塼　拓本豎約三五糎
紀元二七六年

釋文：（右）「甘露二年胡公輔立葬、宜子孫壽萬年」
「胡世子、宜萬年」

（左）「天璽元年太歲在丙申苟氏造」
「八月興功」

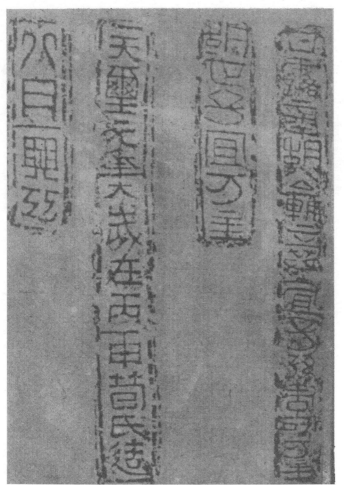

圖七：吳　埠

圖八：魏塼　魏景元元年張氏墓塼　紀元二六〇　拓本

釋文：「魏景元元年
　　　護烏丸校尉
　　　史左將軍
　　　淸河張魯」

四、塼　瓦

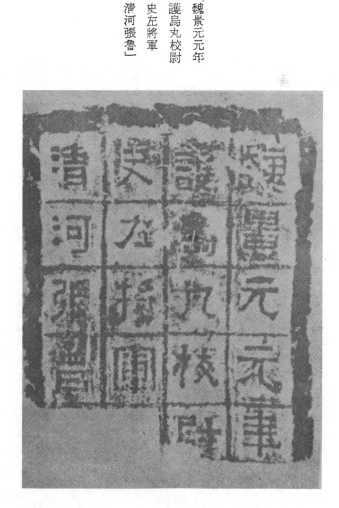

圖九：晉塼　晉墓帶方太守張撫夷塼

解說：魏晉墓塼發現於韓國者不下廿餘種，多在韓國黃海道各地發現，考漢武帝以來，我國郡縣一部已達朝鮮半島，我國人墳墓即以文字塼築成，此塼發現於黃海道鳳山郡文井面胎封里方形墳中。

釋文：「太歲在戌漁陽張撫夷塼」

「哀哉夫人。奄背百姓。子民憂戚。夙夜不寧。永側玄宮。痛割人情。」

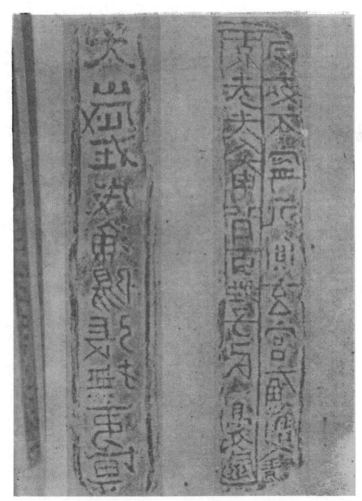

圖九：晉　塼

二、瓦

瓦在我國使用最早，但創始製造的時代不明，在周代修屋，已用所謂本瓦修葺，可見瓦之使用，已漸發達。圓瓦一端，造成半圓形的瓦當（俗稱瓦頭），上面浮彫有饕餮文、雙獸文等等，做為裝飾，但是瓦當上面尚無文字銘的發現。降至秦漢時代，改半圓形的瓦當為全圓瓦當。在瓦當上面除有各種圖樣之外加以文字銘，這在漢代尤其盛行。這種瓦當最早發現在漢代長樂宮、未央宮及建章宮的故址。又在漢代陵墓附近發掘出土，一般研究家多加蒐集。在宋代元祐六年（西曆一○九一年）濼清寶雞縣民池，得有刻銘「羽陽千歲」之瓦當（圖一下），記載於王闢的灅水燕潭錄，這是見於瓦文文獻的開始。其後清乾隆初年有浙人朱楓纂錄西安出土的瓦當文，並作有「秦漢瓦圖記」。這是有關瓦當文字著錄之嚆矢。再後有程敦的「秦漢瓦當文字」三卷、馮雲鵬馮雲鵷向輯石索吳隱的「遯菴秦漢瓦當存」二卷，清末羅振玉所著的「秦漢瓦當文字」等等，先後刊行於世，登載的資料，頗為豐富。

瓦當上的文字，記有官衙、塚墓、廟祀名稱的，相當之多。屬於宮苑的，有「盆延壽宮」「鼎胡延壽宮」「壽泉宮當」「上林」「甘泉」等。屬於官衙的，有「衛」「官」「司空」「都司空瓦」「樂浪禮官」等。屬於塚墓的，有「長陵東當」「墓」「冢」等。屬於廟祀的，有「西廟」。其他印有吉祥文字的最多，如「安樂朱央」「長樂未央」「長生無極」「高安萬世」「與天無極」「億萬長富」「壽老無極」「延壽萬歲常與天久長」「千秋萬歲與地無極」等等，一一不堪枚舉。又在陵墓中也有

中國古代書法藝術

一四四

祝壽長久平安者，如「永奉無疆」「萬歲冡當」「冡室當完」等，這僅是其中兩三個例子，其他往往

有記念語的，如「漢幷天下」「惟漢三年大幷天下」等。極稀少的是有年號銘的，如後漢的「永和十

五年」有年銘的瓦當和樂浪郡治遺址出土的「大晉元康」的瓦當，僅此而已。

秦漢時代的瓦當文字，不管是書體、筆意、甚至應用在瓦面上的技工，都顯出一種高雅渾樸的氣

象，發揮出一種妙味，實遠非後世所能企及。瓦當上的書體，篆書最多，往往也有用隸書者。極少的

一例，就是有用鳥蟲書者。瓦當一般週緣較寬而高，文字數目有一字或兩字者，最多的是四個字，五

字以上至十二個字的較少。今分別敘述如後：

一字瓦當：瓦當面上僅容一字者，如「衞」「官」「墓」「金」「樂」「關」「闕」字瓦當，

是清末在河南省新安縣新函谷關出土的，字畫雄大，字的左右參以花紋，非常有趣。（圖二）

二字瓦當：瓦面二字有上下順列與左右並列兩種，如「無極」「與天」「佐戈」「壽成」等瓦當，

都是左右並列。如「西廟」「安世」「上林」等，都是上下順列。又「右空」瓦當，上下順列，但左

右作有菱形花紋，這是一種稀少的例子。（圖三、四下）

三字瓦當：瓦當面上配置三個字頗不容易，惟見於石索載有所謂漢白鹿觀瓦者，上部畫有雙鹿，上

部作「甲天下」三字，殆爲唯一之例，惜乏圖參考。

四字瓦當：瓦面配置四字，最爲適當，這種瓦當最多且最普通。文字配置方法，以單線複線，縱

橫分畫在瓦面四區，各區一字，這種最爲普通，然而沒有這種區劃線的也有，今分類敘述如下：

（甲）無區劃線者　（圖五）之漢瓦「益延壽宮」，字的週緣圍繞兩重圈線，其中巧妙的容下細勁篆書益延壽宮四字，此例極少。其他瓦面中央作出饅頭形，在其四方或週圍配置所要的文字。（圖六下）之漢瓦「與華無極」，字由上至下自由排列。又如（圖七）之漢瓦「千秋萬歲」，字由週圍對向中心排列，文字之間配以珠文，塡補空隙，甚爲美觀。

（乙）以縱橫單線四分者　瓦當面上以縱橫的單線作十字狀分成四區，各區各容納一字。如漢瓦「千秋萬歲」「與天無極」「安樂未央」（圖八），即其一例。又漢瓦「安樂未央」瓦當上面，在其縱橫畫線中央交叉處，作出一饅頭形，使其四方扇形各區隨形巧妙的配置文字。這是用一種手法，使之更加一層裝飾化，如漢瓦「都司空瓦」也就屬於這種。（圖九上）

（丙）以縱橫複線四分者　瓦當面上以兩條或三條複線縱橫畫線成四區，各區容納文字，前者最爲普通，有單畫縱橫線的，有在縱橫線中心作隆起饅頭形的，有在隆起的周圍繞以珠文的，有不作隆起而在中央圈內容納文字的。如（圖一〇）之漢瓦「億年無疆」，文字由上而下，左右兩字配置相同，又（附圖五上）之漢瓦「與華無極」，上下二字各作成左右對蹠形，表現出圖案上自然之美。

再如「漢幷天下」「長生未央」「與天無極」等等瓦當，中央有作成隆起的饅頭形者，其文字的配置構成方法，皆係圖案式的藝術結晶。如「億年無疆」「高安萬世」「長樂未央」等等瓦當，在其中央圈內作一「宮」字或作一「保」字。中央饅頭形隆起之周圍配置以珠文，「鼎胡延壽」瓦當，在其中央圈內作「千金」二字，（圖四上）文字配置皆非常美觀。

（圖一一）又「宜當富貴」瓦當中央圈內作

瓦當上面具有縱橫三條區劃線者極少，惟「永奉無疆」瓦當上，除四區有縱分線三條外，並在其中央有隆起之饅頭形與圍繞之文，（圖一二）可稱珍貴。

又縱橫兩條區劃線之先端，分畫出Y字狀者亦稀，惟「與華相宜」瓦當，有此一例。（圖一三下）

又縱橫兩條複線之先端，作出蕨手紋者，如「長樂富貴」瓦當，有此一例。（圖一四）又分別在縱橫複線四區內，各區內作蕨手紋，而將文字容納在蕨手紋的內部，如「常陽穎月」瓦當，也是一例。

（圖一五）又在縱橫兩線四區內配以蕨手紋，文字配在外圈中間飾以花紋如「馬氏殿當」瓦當（圖九下），此皆瓦當圖案中之精品。

其他在四字銘瓦當式中，有容納五字或七字者，如「八風壽存當」，一區有「八風」二字，其他區內各容一字。（圖一六）再如「千秋萬歲□未央」瓦當，其中的一區有一「萬」字，其他三區各配置二字。

七字瓦當：此例極少，如「千秋利君長延壽」瓦當，以縱橫線將瓦面分為七區，每區容納一字。

（圖一七）

八字瓦當：僅見有「惟漢三年大幷天下」瓦當一種，由瓦面中央饅頭形圈伸出八條單線，如放射狀，各區各容一字，配布巧妙，篆法高雅。蓋為漢高祖經營宮闕之用，如其年代正確，確為漢初之物，當異常珍貴。（圖一八）

十二字瓦當：稱為秦瓦者，有其一例。如「維天降靈延元萬年天下康寧」十二字配置三行四字，

其四邊作簡螭龍文，空隙中加以珠文。其出處或稱咸陽，或稱在阿房宮舊址，由篆法與文意中，可以想像當時秦始皇統一天下之情形。又「羽陽千歲」亦爲珍貴之秦時瓦當，傳羽陽宮在秦之陳倉城，羽陽瓦當雖有多種，但以此瓦當爲最佳，秦瓦書體，篆法圓渾古妙，是爲秦瓦之特色。（圖一上下）

除以上所舉者外，尚有種種圖案式的精心傑作，在瓦面中央饅頭形隆起的四方，作成文字郭，四邊作成蕨手紋，「千秋萬歲」瓦當。（圖一九）又如「千秋萬世」瓦當，瓦面中央作成隆起的龜形，用三條縱橫線劃分四區，並在各區文字空隙處配以四花形。（圖二〇）

漢代瓦當多爲圓形，然一部份仍沿襲先秦餘制，使用半圓瓦當，如「大爺」「上林」瓦當，（圖二一）即爲漢代之半圓瓦當。

近年在韓國發現晉代瓦當，有「樂浪禮官」與「大晉元康」兩瓦，瓦上文字蹈襲漢篆，惟較漢代瓦當筆畫纖細。（圖二二）

蓋瓦當與方形印章長方形之磚不同，因其形圓，容納文字之處配置頗爲困難。但秦漢時代的技工都能克服此種困難，在瓦面上區劃的巧妙，文字構成的自在，配列的奇正，縱橫的無礙，此皆值得後人之嘆賞。瓦當上的文字，除印文磚文之外，這是最具發揮古雅渾樸風神的文字。

參考資料：

陸心源、千甓亭古磚圖釋

羅振玉、秦漢瓦當文字

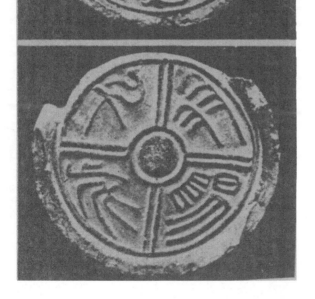

圖一：秦　瓦

釋文：（上）維天降靈延元萬年天下康寧（阿房宮之瓦）

（下）羽陽千歲（羽陽宮之瓦）

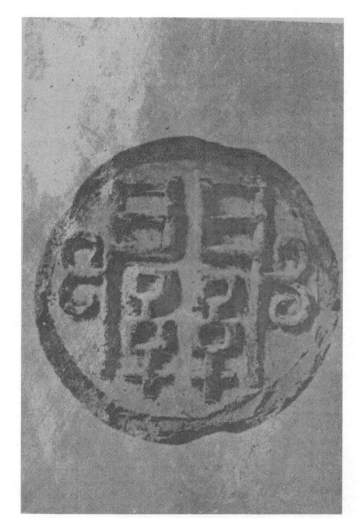

圖二：漢　瓦

釋文：關

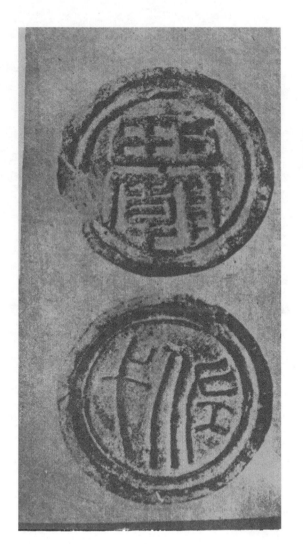

圖三：漢　瓦

釋文：（上）西廟

　　　（下）佐弋

圖四：漢　瓦

釋文：

（上）宜當「千金」富貴

（下）右空

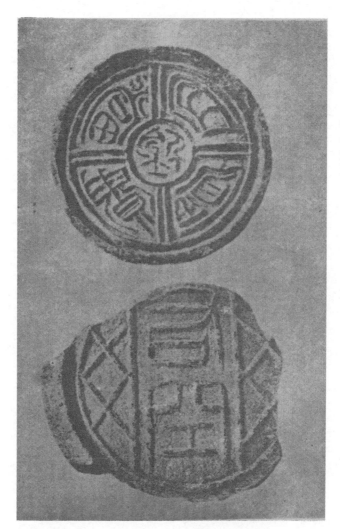

圖五：漢　瓦

釋文：益延壽宮

圖六：漢　瓦

釋文：（上）與華無極
　　　（下）與華無極

四、塼　瓦

一五五

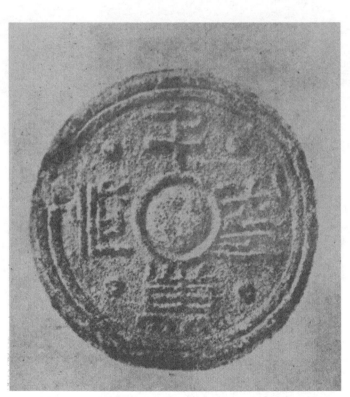

圖七：漢　　瓦

釋文：千秋萬歲

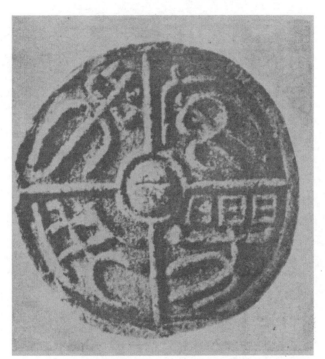

圖八：漢　瓦

釋文：安樂未央。

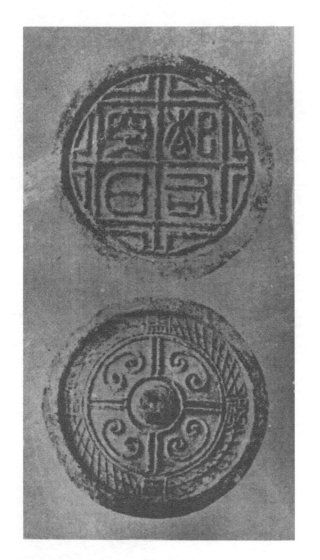

圖九：漢　　瓦

釋文：（上）都司空瓦

　　　（下）馬氏殿富

四、塼瓦

一五九

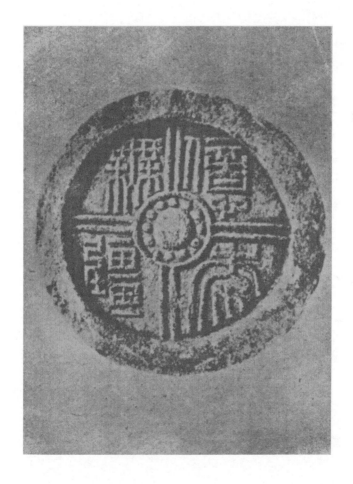

圖一〇：漢　瓦

釋文：億年無疆

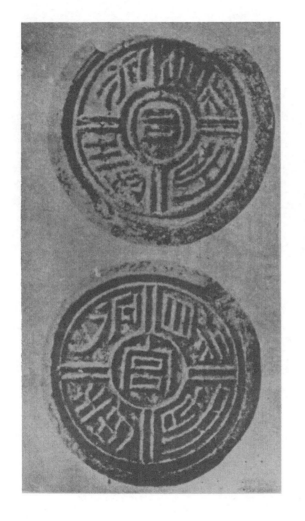

圖一一：漢　瓦

釋文：（上）鼎胡「宮」延壽

　　　（下）鼎胡「宮」延壽

圖一二：漢　瓦

釋文：永奉無彊

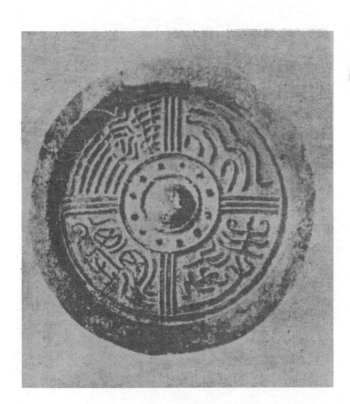

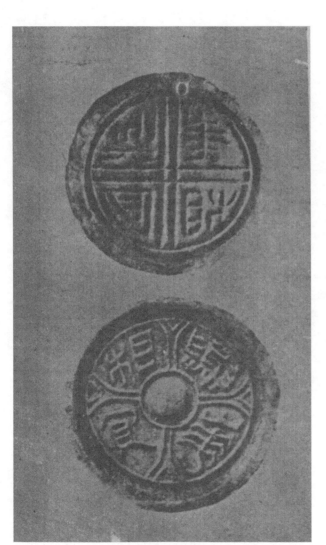

圖一三：漢　　瓦

釋文：（上）與華相宜

（下）與華相宜

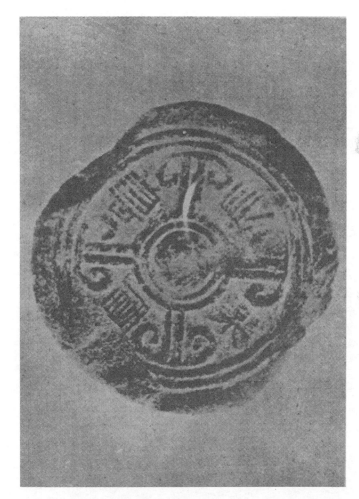

圖一四：漢　瓦

釋文：長樂富貴

四、塼　瓦

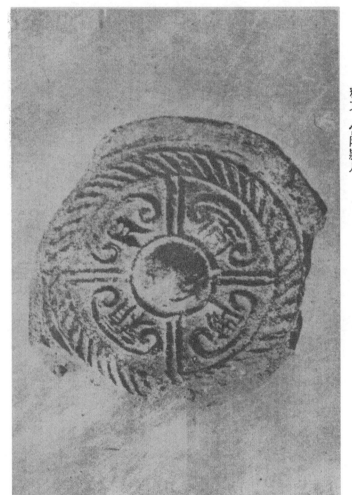

圖一五：漢　瓦

釋文：常陽穎月

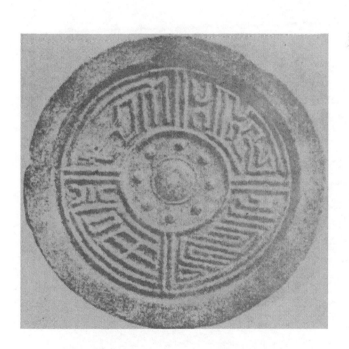

圖一六：漢　瓦

釋文：八風壽存當

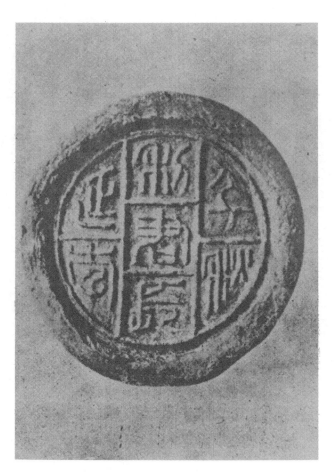

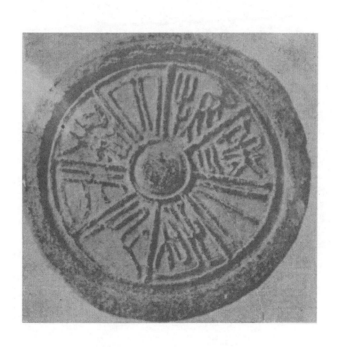

圖一八：漢　瓦

釋文：惟漢三年大并天下

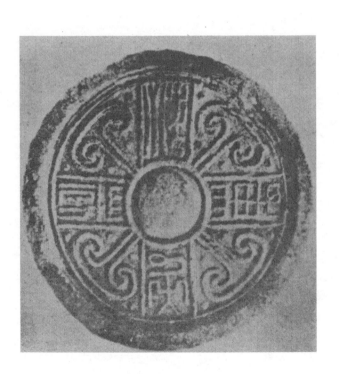

圖二○：漢　瓦

釋文：千秋萬世

圖二一：漢　半　瓦

釋文：（上）大街

（下）上林

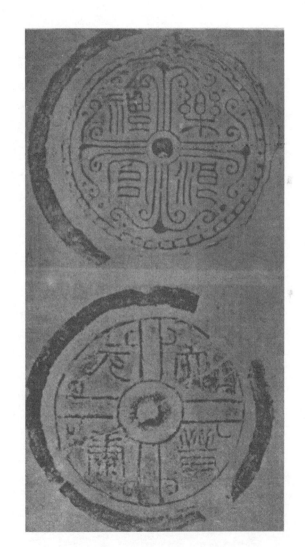

圖二三一：晉瓦　韓國平壤府大同江面樂浪郡址土城里出土

釋文：（上）樂浪禮官

（下）大晉元康

五、陶　器

我國上古文化發源於黃河流域，河南、山西、陝西一帶，為黃河流域的黃土地帶，因為土地肥沃，農業非常發達，當時人民就以陶土為器。後世在河南省澠池縣仰韶村發現彩陶，光滑細膩，上有美麗彩色花紋，考古家即以此地名為名，稱之為「仰韶文化」。仰韶文化的遺蹟，分布在黃河中流一帶的河南北部、山西南部、陝西中部，又在黃河上流一帶的甘肅、青海，也發現仰韶文化系統，如（圖一）彩色的土器即在甘肅發現的。考古家又在山東省歷城縣龍山鎮及城子崖兩處發現黑陶，表裏均為漆黑色，質地細緻，薄如蛋殼，稱之為「龍山文化」。龍山文化的遺蹟，分布很廣，在西至甘肅，東至山東，北至遼東，南至浙江之廣大地域內，皆有發現。

彩陶的起源，我國學者認為是先民在黃河流域獨自創作出來的，而歐美學者却認為受過西亞細彩陶影響而產生出來的。查彩陶文化時期是在紀元前二千五百年至一千年，係新石器時代的晚期。此間正是黃帝統一中原，迄至五帝、夏、商、西周的時代。當時領域之廣，東至於海，西至崆峒（今甘肅平涼西），南至於江，北接葷粥（即匈奴）。自黃帝建國以後，文化進步，發明亦多，與外族接觸頻繁，故彩陶上的花紋或難斷定完全不受西亞細亞的影響。尤其夏朝對外族來朝的奇禽異獸，與外族接觸花紋，均將之描畫在器皿上，以作紀念，所以根據這種習慣，彩陶上的花紋多少受有外來的影響，或特殊

未可知。

仰韶文化的彩陶，是用細膩的黏土，以手工作成器形，普通先塗以黑色，或先塗以白色，然後加繪以朱、墨花紋，花紋大都是旋流紋、葉狀紋、斜格子紋、圓點紋等。黃河流域彩陶分爲三系：一爲馬家窰系，一爲半山系，一爲馬廠系。馬家窰系的產品多爲長頸壺與碗，用黑色單色繪成旋流紋或靑蛙花紋。半山系的產品多爲壺頸較短，而壺腰較粗，用朱、墨色繪成旋流紋、斜格子紋、鋸狀紋、波狀紋、方格子紋等。馬廠系的產品多爲壺，還有高腳杯似的豆，皆用朱、墨色繪成菱形紋、格子紋、鋸狀紋等。這三種之間，以半山系的花紋最美，馬家窰系居次，馬廠系再次之。

龍山文化的黑陶，是由彩陶進化而來，質地薄而細緻，表面黑色光澤，這是用火烟燻黑再加以磨光，看上去簡單樸素，薄而光潤，使人有一種輕快的感覺，黑陶時期已有旋盤子的設備，故產量增加，技巧益精。

殷代尚有白陶，與部份上釉的釉陶，上面的花紋是用壓印的，稱爲印文陶，質地細緻。

西周以後木器銅器漸漸發達，器上花紋亦漸趨精緻，周代陶器上多刻有文字。如（圖二），筆法較金文肥厚，惟文字不易解讀。

迨至漢代陶器，陶器上有筆寫的古隸、今隸、八分與漢碑文字，多有相同之處，誠爲書法研究上至貴之資料，今特檢印漢陶器圖形，附以釋文解說，以供參考。

五、陶　器

圖一：彩色陶器　甘肅省出土

圖二：周代陶器上的文字

圖五：綏和二年錫壺

釋文：綏和二年四時嘉至中主令斗（全文）

解說：錫壺高四寸一分、口徑二寸一分、腰徑三寸七分、底徑二寸。壺口週圍約一寸之間以朱漆繪成花紋。綏和二年等字由右至左橫書，綏和爲前漢孝成帝年號，爲紀元前七年，約距今巳一千九百二十三年。

字體爲小篆之捷的古隸，古隸的筆寫遺物，尙不易見，此爲書法研究上不可多得之資料。

（參中村不折考釋）

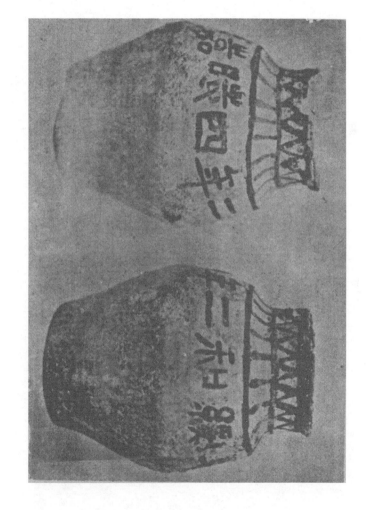

五、陶　器

一七七

圖三：綏和二年錫壺

圖四：永壽二年二月甕

釋文：永壽二年二月己未朔廿七日乙酉天帝使者告丘丞墓伯地下二千石今成氏之家 死者字桃
推死日時重復年命與家中生 人相拘籍到復其年命削重複之文解拘伍之籍死生異薄千秋
萬歲不得復相求索急急如律命（全文）

解說：甕高六寸、腰徑三寸半、底徑二寸七分、口部缺損，此爲灰色陶器，外面以朱泥書寫
的今隸書，西安府外出土，文字共十二行八十七字。
第一行字在出土時洗脫，但尚有脫落字跡可尋，永壽爲桓帝年號（二年爲紀元一五六
年），其書法悠悠不迫，姿態典雅，隨筆行止，不受絲毫拘束，渾然天成，得之自
然，此必爲名人所書。

（參中村不折考釋）

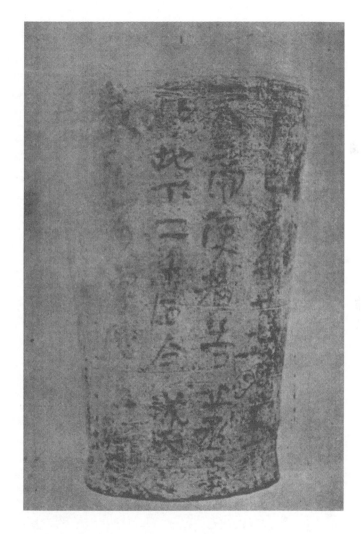

圖五：永壽二年三月甕

釋文：永壽二年三月己未朔廿二日己酉直執謹爲對孟陵塡厭縣官 敢告東方吏事生於甲乙謀議
欲來暴病足膝書且啼哭夜不得臥便休不來會事□□□ 敢告南方吏 事生於丙丁謀議欲來
反還典刑敢告西方吏事生於庚申謀議 欲來暴病腹□□ 敢告北方吏事生於壬癸謀議欲來
暴病欲□無□思□…… 服服不能言□□□前事以決襄門無辟四方吏事及土功急如律令

（全文）

解說：甕高七寸、口徑二寸九分、腰徑四寸七分、底徑二寸、灰白色陶器，外面黑漆八分
書，西安出土，字二十行。

書法秀偉，筆力勁健，尤以第一行書寫特優，恰似禮器碑，爲永壽二年所刻，稱爲漢
碑之王，此甕亦係永壽二年製作，是爲最傑出者。「年」字垂筆之長，恰如石門頌的
「命」字，往時書家視此只是一種特別書法，漢人運筆法並非固定，如沈府君神道的
橫波亦是很長，甕的第一行以下諸字酷似曹全碑，尤以「謀」字「議」字最爲相似。
此甕第一行原書爲永壽二年二月己未朔十六日甲戌等字，後改在二字上加一畫變爲三
月，十六日甲戌數字又塗改爲廿二日己酉，大概原來應在二月使用，其後因其他原因
延至三月，二字上加一畫的痕跡很明顯，二月廿九日，其朔日始於己未終於丁亥，三
月朔日爲戊子，其廿二日正爲己酉，悉合長曆。

（參中村不折考釋）

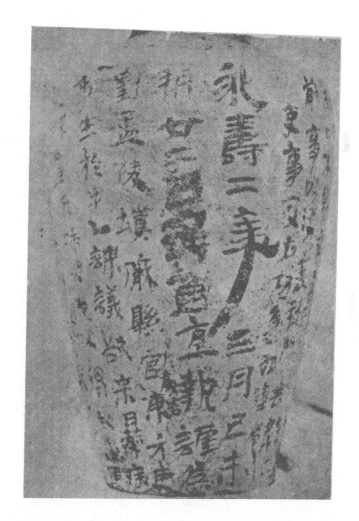

圖六：永和六年甕

釋文：永和六年□子朔廿一日壬申直□帝神師使者 爲□□之墳墓東□□墓伯墓丞相墓
□史堵□□所□者市曹主人□□今日吉日 解五□□□殺及與中央□□□天帝使者告
□□□墓門亭長主□□到烝召作行差□□（全文）

解說：甕高六寸六分、底徑二寸四分半、腰徑三寸七分、口徑毀損，原形難測，此爲灰黑色
陶器，外面以朱漆書寫，字共十五行，一行八、九字，其書體爲今隸，漫漶不淸，僅
有六十餘字可釋讀。
永和爲後漢順帝年號，距今約一千八百年，此甕民初在陝西西安府外發掘。羅氏古明
器圖錄有記載。書風淳古樸茂，絕無後人嫵媚之態，與裴岑紀功頌等神理相映，爲今
隸筆寫的珍品。

（參中村不折考釋）

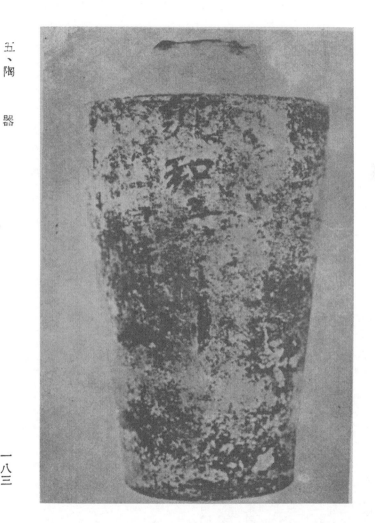

圖六：永和六年甕

圖七（右）：建寧四年甕

釋文：南方建寧四年十月己卯朔□帝母□神□□不起如律令（全文）

解說：甕高八寸二分、口徑二寸五分、腰徑三寸二分五厘、底徑二寸一分五厘，爲灰白色陶器。外面朱漆八分書，西安出土。建寧爲靈帝年號（四年合紀元一七一年），字僅五行，字數雖少，但其剛健疏宕之筆致，大可玩味。

（參中村不折考釋）

圖七（左）：光和二年甕

釋文：光和二年二月乙亥朔十一日乙酉直破厭 天帝神師黃越章謹爲殷氏甲□家通東南□土氣木王四方當生者死者直□□土道神□東方起土木自□之南方起土辰星威之西方起土營惑□之北方起土填星□之甲乙庭坐冥收左旁趣 召□己辰先恐□丑未對狀急還土央段氏移央去咎遠行千里移咎去央更到 他鄉故器石厭直□曾害厭東南人辰上土氣辟禍達志遠行千里如律令

解說：甕高五寸三分、口徑三寸四分、腰徑五寸三分半、底徑四寸五分。爲灰色陶器，外面朱漆八分書，長安出土，光和亦爲靈帝年號（二年合紀元一七九年），字共二十七行。此甕之書品，風骨圓勁，古茂勻整，似有眼見史晨奏銘或郙太碑之感，蓋應屬蔡邕系統之傑作。

（參中村不折參釋）

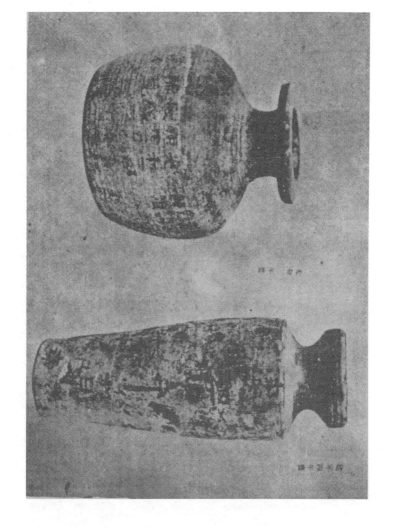

圖七：
（左）光和二年罋
（右）建寧四年罋

圖八：無年號甕

釋文：天帝使者黃神越章為天解仇為地除央主為張氏家鎮 利害宅襄四方諸凶央奉勝神藥主辟
不詳百禍皆自肯亡張氏之家大富昌如律令

解說：甕高六寸六分、口徑二寸四分、腰徑三寸九分、為灰色陶器，外面朱泥八分書中，滲
以草書，前圖光和二年甕中有「神師黃越章」字，而此甕上亦有「黃神越章」字樣，
黃神概為黃神師之略寫，顯明為同一人，故判定亦光和年代之物。
文字為雄健八分書，其中雜以草書，省略字如殃字寫成央字有兩處，消字寫成肖一
處，祥字寫成詳字，古字通用。

（參中村不折考釋）

圖八：無年號甕

六、漆　器

我國漆器，傳說起自殷商，但未見諸器物。迨至民國初年日人在韓古墓中發現漢代漆器，再至民國四十年左右又在湖南長沙古墓中發現戰國時代漆器，並且上面皆刻或寫有文字，故以往僅見文獻而未見諸實物，於此可得一考證。

戰國時代漆器，發現於湖南省長沙古墓中，為一銀象嵌飾金具漆奩，底上刻有銘文（圖一）。木心漆盤，高一七‧四糎，筒形，上覆以蓋，下有三腳，筒與蓋之外面，都加以銀象嵌的刻飾花紋，形體雖小，但上面塗漆技術很精，是以黑漆為底，上面描繪以彩色花紋，表現出戰國時代的特色。

銘文刻在器外底上，共有四行，字畫不整，似為工匠所刻，全文如左，但文意不甚明晰。

「廿九年六月

□作告吏丞向

右工帀（師）為

工六人臺」

照文意看來，與後漢之漆器銘似有相同之處，惟銘文上開始之紀年為廿九年，僅就文字看來，難下定論，如謂周末顯王之廿九年，應為紀元前三四〇年，如謂赧王廿九年，則應為紀元前二八六年，

但無論如何，可以制定爲紀元前二八六年以前之漆器，此爲現存的最古的漆器銘。又在此漆器外底銘

文旁，另有朱書的一個「長」字，爲端整之隸書，惟意義不明。

漢代漆器，發現在韓國平壤附近，日人發掘樂浪時代的古蹟，發現完整的漢代彫飾的漆器。大同

郡發現居攝三年刻銘漆槃兩個，又在其他墳墓中發現刻有「杜氏作□」漆書殘片，其後日本東京帝國

大學調查，先後在平壤府發現有銘文的漆器多種。根據銘文上的記載，可以判明製作的時代、地點、

以及工事關係者的姓名。現就出土的漆器上的銘文，列舉其年號如左：

前漢昭帝始元二年（紀元前八五年）

前漢成帝陽朔二年（紀元前二三年）

前漢成帝永始元年（紀元前一六年）

前漢成帝綏和元年（紀元前八年）

前漢平帝元始三年（紀元三年）

前漢平帝元始四年（紀元四年）

前漢平帝居攝三年（紀元八年）

王莽始建國元年（紀元九年）

後漢光武帝建武廿一年（紀元四五年）

後漢光武帝建武廿八年（紀元五二年）

六、漆　器

一八九

後漢明帝永平一二年（紀元前六九年）

如上所記前後漢時代，早在紀元前八十五年，晚也不後於紀元五十二年。據此可以確知此等漆器的年代。又根據銘文上的記載，可以知道漆器是由四川蜀郡（成都）與廣漢郡的工官製作的。

如樂浪出土的陰刻漆槃（圖二），上面所刻的篆書：

「常樂大官始建國李正月受第千四百五十四至三千」

文字是用如針尖銳的利器陰刻而成的，帶有細勁而稚健的風味。

又採錄日本東京帝國大學文學部發掘的永平十二年王旴墓出土神仙畫象漆盤（圖三），此漆盤直徑約五一糎，背面有漆書銘文：

「永平十二年、蜀郡西工、夾紵行三丸治千二百盧氏作、宜子孫牢」

按「蜀郡」是今之成都，此處是製造漢代朝廷御用品的工官所在地。此「西工」是指造漆器的工官，「夾紵」即夾紵漆（俗稱乾漆），以上是記述製造年代、地點、工官、漆的種類。但「行三丸治千二百」意義不明，「盧氏」似為此漆器製作人。「宜子孫牢」為吉祥語，文字為八分書，筆意勁健，為用漆書寫的精品。

再如元始四年漆盤（圖四），直徑二七糎，此為夾紵盤，保存狀況最為良好，器緣完整，並刻有完好的銘文，刻文如左：

「元始四年、蜀郡西工、造乘輿髹（漆）泪（彫）畫紵黃釦飯槃、容一斗、髹工石、上工

譚、錭釦黃塗工豐、畫工張、汩工戎、清工平、造工宗造、護工卒史章、長良、丞鳳、掾隆、令史衰主。」

書體爲端正之隸書，筆力清健。文中起首記年號，元始爲漢平帝號元始四年，合紀元四年，器上詳載容量與擔任各部門製造的工人姓氏，其後順次記載督工官吏的職名與姓氏。

又在漢樂浪郡古墓發現有永元十四年漆案（圖五）與前述之永平十二年王盱墓出土神仙畫象漆盤（圖二），兩者文字都是以毛筆朱書。漆案上的刻文爲隸書。

「永元十四年、蜀郡西工师造、三丸行堅」

案板見方爲六五・五×四二・四糎，按朱書的漆器之銘，傳自戰國時代方纔使用，尤其明白紀年的器物，現存之例甚少。此處所舉兩例，均爲後漢初期之物，文中均有紀年，爲在韓國平壤日人發掘者，此點對於以往之考證，甚有參考價值。兩者文中皆有「三丸」二字，按「三丸」與「三垸」同義，「垸」是漆下地之意，行三丸就是加重漆下地之意味。又「牢」字「堅」字，是含有完全堅固與吉祥的意思。二者書體均爲端正隸書，永元十四年漆案文中有一「年」字，永平十二年漆盤文中有一「牢」字，兩字的豎畫垂下特長，此爲漢人習慣寫法，在漢簡中與漢碑中皆有此例，這是表示出自由勁健之趣。

參考資料：

蔣玄佁、長沙

六、漆　器

梅原末治、銀象嵌飾金具漆奩刻銘、元始四年漆盤、永元十四年漆案、永平十二年王盱墓出土神仙畫像漆盤等解說

關野貞、漆盤裡面漆書、漆盤殷刻解說

圖一：戰國銀象嵌飾金具漆奩

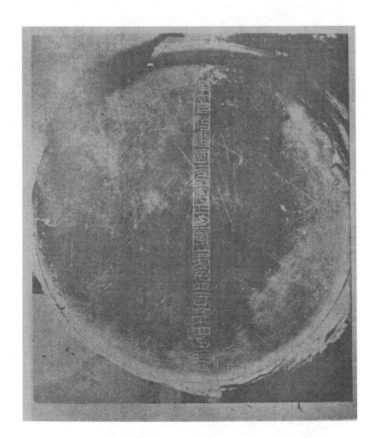

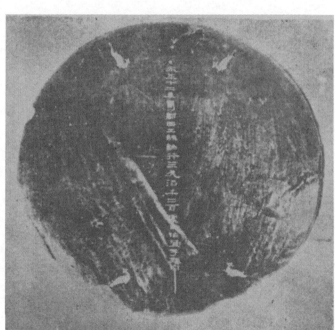

圖三：永平十二年神仙靈象漆盤

六、漆　器

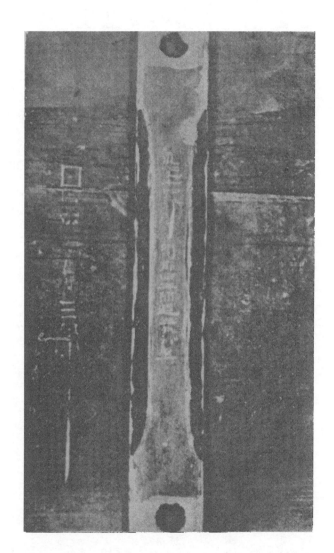

一九七

七、鈢 印

我國的印章，自古以來專以文字刻印，不像西方的畫像印。專以神話戰士怪獸為體材，我國僅在周末秦漢之間刻有畫像印，稱之為「肖生印」。畫像以禽獸、人物為主，都是寫實的畫像，與以往古銅器上的圖案，大不相同，這恐怕是受有外國的影響。

文字印不論是陽文（朱文）或是陰文（白文）都是從表面刻凹成一般深度的溝現出字形，可是西方的印章和我國的畫像印，是彫刻出各種高低的浮彫。西方的刻印材料古代是以化石、貝殼、大理石為主，以後漸以玉石、柘榴石、瑪瑙、水晶為主，我國古代則專以青銅印為主，間或有玉印、陶印、木印，很少有骨印、或玻璃印，最近在湖南長沙發掘有周漢的滑石印、松石印、金印，韓國樂浪漢墓中發現有木印。

我國的古印，通常認為始於秦鈢、漢印。宋代以後的印譜類，都是以秦鈢、漢印視為最古研究。但是到了清代不僅確實的秦漢印大量出土，而且也蒐集出更古的東周時代的印章。於是鈢印的研究在清末時期有急劇的進步。乾隆、嘉慶時代有名學者程瑤田（紀元一七二五——一八一四年）認為古鈢分為兩種，「王氏之鈢」「私鈢」是用銅印，「家鈢」是用玉印。又解釋印文上的「坓」字是封字的省寫（以上見通藝錄）。以後有高慶齡的齊魯古印攈、陳介祺的十鐘山房印舉、羅振玉的赫連泉

館古印存、黃濬的尊古齋古鉥集林六卷、商承祚的契齋古印存、又羅振玉在一九二五年刊出鐵印姓氏徵、羅福頤在一九三四年刊出古鉥文字徵十四卷，這些都是研究古印文字的重要資料。

我國印章，一般的普遍使用，時期當在東周以後，戰國之後尤其盛行。但是印章開始的使用，當更在此以前。據考證最古的印章遺物，是由河南安陽（殷墟遺跡）出土的三個青銅印（插圖一），因為這三個青銅印非直接由科學的發掘而來，僅是在北平古玩舖中搜集而來，所以尚有多少必要的保留之點。但是就印文上看來，與甲骨文、殷代金文相似，故一般學者視此為殷鉥，加以研究。

這三個青銅印都是二、三公分方形的大平銅板。背面做一簡單的環鈕，方形並非正方而略近長方形。三印均為陽文。但是有的有框邊，有的沒有。其中分為四等份等等，似包含有東周古鉥所有的形式。第一有框邊的「插圖一」，在亞字形中間看出有鳥形、畢形以及類似足跡形的刻文，這在殷代銅器的圖象文字有同樣之例（插圖二）。第二無框邊的（插圖三），略近長方形。刻有似「□甲」兩字。第三是等分四區的（插圖四），似刻有「□辰□戊」四字，可是很不明晰。這三個印都是粗大的劣字，筆畫的頭尾都是圓形。斷面的角也都不尖銳。這與押在封泥上的印章，大概相似。可是封泥上見到的印章上無此特別字體，究竟殷代印章尚未發達，這表示一種原始狀態的趣味。

此後西周時代似未發現古鉥，可是東周末戰國時代的遺物，曾在河南洛陽金村韓君墓、河北易縣燕下都、湖南長沙楚墓中發現。燕下都出土的是方約一公分強的白銅質青銅印。背上有硬的壇鈕，鑄着深深的齊整的文字，這是最常見的一種古鉥，文字陽文。洛陽金村韓墓出土的是刻有「悊」、「敬

七、鉥 印

插圖一：古鉥（傳殷墟出土）

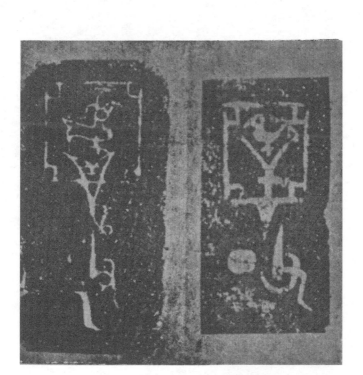

插圖二：殷金文（亞形隹爿）

插圖三　插圖四：古鉥（傳在殷墟出土）　插圖五：銅印（湖南長沙出土）

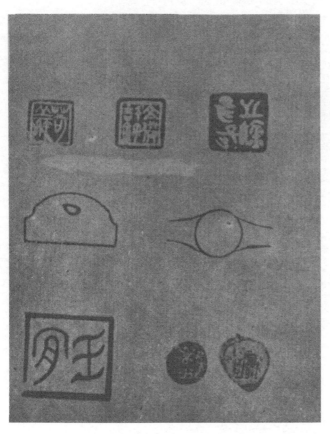

插圖六：銅印
（湖南長沙出土）

插圖七：金印
（湖南長沙出土）

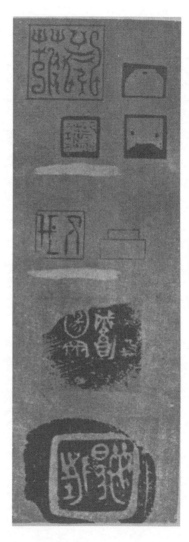

插圖八：松石印
（湖南長沙出土）

插圖九：玉印
（湖南長沙出土）

插圖一○：古陶文

「事」，四區內刻「王□□□」四字的靑銅印，還有刻有「事疪」的玉印，這些也都是古鉨中所常見的形式。

反之，長沙楚墓出土的古印變化特別，印材就包括有金、靑銅、松石、滑石四種，靑銅印爲一·一·五公分見方的方印（插圖六），全部陰文，其中「易武之鉨」一個爲無框邊之古文，此確是戰國印，可是其他二印「攵償計鉨」「苛義」有框邊，後者恐係秦印，形狀雖未有圖示，但可想像背上是壇鈕。其他有圓形靑銅印兩個（插圖五），全爲畫象印，一個似爲白文的雙獸，扁平有鼻鈕，其他一個爲三分之一圓形，合三個印成爲一個圓面。上面的白文畫像很難辨明，大概似一獸形。鈕頗

七、鉨　印

特別，是三合一圓柱狀，稱之爲概鈕。每一鈕之側面通上面有一孔，大概用來個別穿上線，便於個別提取使用。

金印（插圖七）陽文「王宜」有框邊，壇鈕，尺寸不明。如戒指形的，背圓形彫有細小文字，陰文，惟文字不明。

松石之印（插圖八），二公分見方。鼻鈕，松石質劣，文爲稍感粗放的彫法，文字不明。玉印插圖九），因質堅硬，彫刻非常精緻。刻文爲近乎之書鳥書之類。文字似「莊□」二字，約一‧六公分見方。壇鈕，爲普通玉古鉢。以上兩個印，就字體看，似爲秦、漢初之遺物。

可珍貴者爲滑石印（插圖一一），軟石，全部陰文。「營浦」與「公孫輸」兩印，皆是壇鈕，似爲秦印。惟前者爲長方形。「冷遺之印」「辰陽之印」「木几之印」皆無鼻鈕，爲瓦鈕形式。一爲二‧四見方，一爲二‧八公分，一爲一‧八公分。尺寸較大，字亦爲肥畫之模印篆，顯明是漢印無疑。

長沙楚墓遺物，其中包括有周鉢、秦鉢、漢印，實爲古印研究之珍貴資料。

古印出土地，除以上數例之外，尚有陝西、山東、綏遠三地，是爲古印出土地之三大中心。以往陝西即關中漢印初引起清代阮氏、陳介祺等注意，漸及至山東古印之研究。以後陳介祺、羅振玉又注意綏遠的古印加以研究。當時出土的古印，恐爲數概以千計。綜合以上出土的各地遺跡，可以明顯認出古印形態變遷的大勢，是由殷周而變至秦漢。即殷鉢的平板鑲鈕一直傳至周代仍在長期使用，迨至東周，產生出高臺壇鈕，這種壇鈕一直傳至秦漢初期，可是一方面繼續使用高臺鼻鈕形式，一方面已

中國古代書法藝術

二〇四

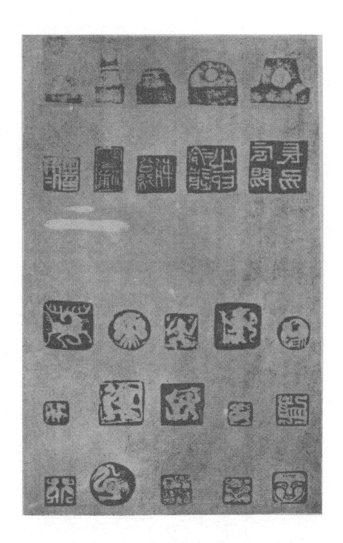

定下漢印鈕式的基礎。鼻鈕的變形而產生出龜鈕、辟邪鈕等等獸鈕，這也可說是從周鉨畫像印上獸鈕一步轉變而成者。文字也是從陽文的殷代金文而變成所謂東周的金文（古文），經過整理而變成詔版文字的秦篆，再進而變化成漢代所謂的摹印篆。

殷鉨上的文字，氏族名、官名混淆不明，可謂此時的印，是官私未分，迨至東周的印，顯明官私分離。官印較大，約二公分見方，鑄有白文較多。此仍邊循殷鉨的傳統，例如所謂屋頂型上面也有稜角，大概扁平型的上面有鐶鈕或是鼻鈕。文字只有官名，或刻有「某某鉨」「某某信鉨」，這種鉨以仿造者爲多。有大及三至六公分見方的，不可置信。據羅振玉的赫連泉館古印存、商承祚的契齋古印存中說明古鉨無二公分以上見方者。私印大部份在一‧四見方以下，是高臺壇鈕式，多爲陽文，鑄刻陳舊，刻有兩字者概爲陰文，與權量上文字同。漢代私印，較此更進一步，文字陰文，所謂摹印篆，往往有一「印」字。又黃濬的尊古齋古鉨集林第一集中也說明大型古鉨疑爲贗品。確實從實物來考證，私印大部份在一‧四見方以下，是高臺壇鈕式，多爲陽文，鑄刻陳舊，刻有兩字者爲多，但未見有「信鉨」、「鉨」的字樣。照以上鑑別真僞似較容易。秦代私印，大概相同，但文字

此外有所謂成語印者：例如「上明」、「敬上」、「敬」，又如「同心」、「惄（誓）」、「惄之」、「惄行」、「惄身」、「惄事」、「惄璽」，又如「官」、「共」、「私」、「生（封）」、「信」、「鉨」等等。以上視爲書信上的成語。又有一種誓言的文字如「正行亡私」、「王有□正」、「王之上士」、「公私之鉨」、「正行」等等。圖象以側面的獸形爲多，也有兩翼開張的鳥形。圖案

式的有鐶狀的蹲獸、四脚整齊的獸類，也有蛇形的神像、長劍的武士、騎虎的神仙、駕馬車的人物、與獸搏鬥的形狀、歌舞音曲的場面等等，形形色色，技工精巧。這種印的形色，大概是扁平型，鐶鈕。也有作獸鈕的。這種獸形與秦式青銅器上的圖案畫像完全一致。活生生的秦式，反映出東周末的風味，所遺憾的就是這種畫像是凹刻在裏面的浮彫，所以拓影、印影充分想表現出牠的形象異常困難（附圖一、二）。

玉印從東周末期以至秦漢初期最爲出衆。玉印上玉材的精良、彫法的明晰都比任何時代進步。文字直線兩端彫成尖形，表現出玉印極自然的風趣（插圖九），但是也有不分粗細，刻成美妙的曲線印文，漸漸筆畫整理，形成漢代的模印篆，其代表作首推漢初的「淮陽王鉩」。但是玉鉩是受一般好事者的珍重，所以仿造者爲多。據端方舊藏、愙齋舊藏中說明大形玉印，顯明的都是僞造的。這在字形、刻法、以及玉質上都可判斷出眞僞。

陶印與玉印相反，陶印除小型者外，（插圖一〇）也有大型的，如附圖三「千鄗」、「附圖」、四的「陳橦三□事□右廩陶」兩顆陶印，都是過度的大。後者的印文，似在陶壺蓋上印下來的。此點與書信封泥所印的其他印鉩的精粗自然不同。但是不僅陶器上刻畫如此雄健自在，就是在最小陶印上刻的印文，如今日在各地所採集的陶片（附圖五）上也可以看出當時印文風格之美。

迄至漢代，印章之制，在歷史上已發達至最高峯。通常的官印是靑銅鑄成，尺寸約一寸四分（合二二─二三粍），印背上有鈕，鈕爲鼻鈕，或爲龜鈕，上結以綬，官印綬長規定一丈二尺，象徵一

年有十二個月之意。此綬纏繞佩於腰際，所謂「佩用印綬」是也。佩用印綬即表示正式就任。辭退時即將印綬轉交繼任者繼續使用。一種官職僅有一官職印，但僅有稱號之官印，可以終生佩用，又私印均可與死者陪葬，所以現今在古墓中發現者，多為此類印章。

關於印文的研究，在書法趣味上來講，是非常有意思。因為研究印文，涉及文字學、地理、官制等關係頗廣。傳說三代時期已有印璽的存在。但是實物之傳，仍以周代為最古。迨至清代往往發掘出土者，印上的文字，皆是古文的一體。

秦時稱印章上的文字為摹印篆。後漢許慎序中所謂秦書有八體：一曰大篆，二曰小篆，三曰刻符，四曰蟲書，五曰摹印，六曰署書，七曰殳書，八曰隸書。其中第五摹印就是刻在印章的文字。摹印篆傳至漢代，稱為繆篆，書法上稱這種繆篆，是非篆非隸的文字，有時把牠的篆書氣味加了點，婉曲繁縟，近乎篆字。有時把牠的隸書意味加多些，簡直方正，近乎隸字。可是並非完全的篆書，亦非完全的隸書，是夾在篆隸中間的一種文字，這就是漢印的特色，又前漢與後漢的印文亦有多少的異趣。

附在本篇的漢印，全部分前後漢兩種，又大別為官印私印兩種。文字皆是用繆篆寫刻的。（附圖六、七、八）漢印風格之高，為後世所不及。漢以後從三國到西晉，尚有印章文字可見，六朝之印，今日尚未得見，但漢以後印文已漸降格調，到了唐印，全部別具趣味。雖然也有可取之處，但如書法一樣，漸漸隨時代以降，趣味降低。及至元代，吾丘衍趙子昂等出，高唱復古，主張漢印，其結果祇

見有白文者，朱文者未得見。明萬曆年間，顧氏集古印譜始出。一時都知秦漢印章之貴重。集古印譜

初拓二十部，因爲求之者衆，拓印不及，改做木版。其時摹刻的印譜，用黑字加以釋文，印文用木版

朱印，因爲摹刻粗糙，印的樣子已失眞趣。尤其從明末到清朝康熙年間摹刻最壞。乃至乾隆，金石學

勃興，摹印面目稍變，漸漸趨向精緻。其中也有種種派別，最後浙派與徽派，勢力最爲強大。

浙派的首席是丁敬，繼丁接踵而起的有黃小松、蔣山堂、奚鐵生等，並稱西泠四家。或又加陳秋

生、陳曼生、趙次閑、錢叔蓋四人，稱爲西泠八家，即所謂浙派八大家。

徽派方面，以程穆倩爲始祖，巴雋堂次之。惟鄧完白稍變其法，然仍屬徽派之人。其後鄧之弟子

包愼伯出，包愼伯弟子吳讓之出，直至趙撝叔出，彼初學浙派，後學徽派，遂從兩派一變而駕凌兩派

之上。與趙撝叔同時有徐三庚，彼白文學浙派，朱文學趙撝叔，別成一體。其後吳昌碩出，系統上雖

屬於浙派，然非浙派之印。其實無論浙派徽派等，皆是取法漢印。惟徽派多取綺麗格

調，浙派多取古雅，如生有銹然。各派見地不同，因而異趣。及至吳昌碩，始直接出自漢印，尤其吳

刻之印文，具有漫漶的古意，如同沉埋在地下而掩有銹垢者。

今日學篆刻或者鑑賞篆刻，必須以漢印爲中心，此說當無異議。印譜中有名者有如前述之顧氏集

古印譜。這是一部最初的印譜，雖有其名，但現已不可得。其次有汪啓淑的漢銅印叢、銅鼓書堂集古

印譜、張廷的濟儀閣古印偶存、吳式芬的雙虞壺齋印存、陳簠的十鐘山房印擧、吳雲的二百蘭亭齋古

印存、高慶齡的齊魯古印攈、郭裕之的續齊魯古印攈、羅振玉氏的赫連泉館古印存、太田孝太郎氏的

七、鉨　印

二〇九

夢盦藏印、程荔江印譜、吳大澂的十六金符齋印存、端方的陶齋藏印等，爲數甚多。即引用羅福頤的漢印文字徵所載，明代有十一部，清朝已多達七十四部。其中不可得者爲多。幸十鐘山房印舉、程荔江印譜、陶齋藏印等，皆有石印本，一般尚可參考。

又收集繆篆文字之書，有漢印分韻、繆篆分韻，他如羅福頤之漢印文字徵、古璽文字徵，都可有助於鈢印之研究。

參考資料：

羅振玉、赫連泉館古印存、璽印姓名徵

陳介祺、十鐘山房印舉

黃濬、尊古齋古鈢集林

商承祚、契齋古印存

瞿中溶、集古官印考證

吳雲、兩罍軒印考漫存、二百蘭亭齋古印考藏

程荔江、印譜

水野清一、畫像印に就いて、古印に就いて

藤原楚水、漢印の文字に就いて

藤枝晃、漢印釋文解說

圖一：古鈢、玉鈢、肖成印、吉語印

第一排
1. 計官之鈢（**青銅、壇鈕**）
2. 古司馬敀（**青銅、壇鈕**）
3. 陽城敬（陶）
4. 鈢事（**青銅、壇鈕**）

第二排
1. 墨（玉）
2. 成（玉）
3. 玉□□（玉）
4. 君之信鈢（玉）

第三排
1. 二人相向，右側人踊，左側人持樂器，二人之間似有矢形。
2. 一隻動物背相向。
3. 一人立於馬前，上有文字。
4. 虎像
5. 麒麟像
6. 右側蝎像，全身刻有細線斑文，左側人像似驚駭欲退。
7. 虎像
（以上皆青銅、壇鈕）

第四排
1. 千秋
2. 晢上
3. 誓
4. 私鈢
5. 心
6. 晢
（以上皆青銅印）
7. 共（**青色玻璃印**）

第五排
1. 正可以信
2. 君子之有
3. 大吉昌□
4. 正行亡私
5. 敬上
6. 千秋
7. 麗昌
（以上皆青銅印）

（參藤枝晃考釋）

七、鈢印

二二一

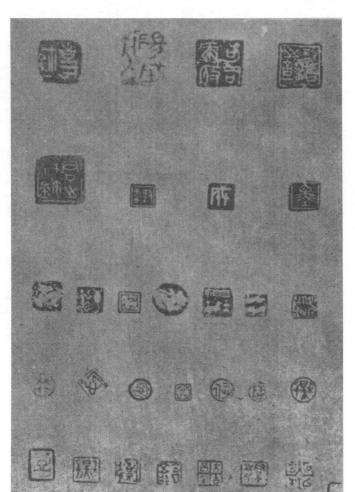

七、鉥　印

圖二：變形的古鉥釋文解說

上　段

1. 動物形

2. 一樹兩側背立二鳥

3. 為五面印，各面一字
鉥、生、有、士、上

4. 正反兩面各刻二字
陳遴、陳封

下　段

1. 佝　鳳鈕、鳥腳筒形、鳥體突孔、繫綬之用。

2. 千萬　鈕亭形、亭鈕古語印。

3. □達　印面長方形。

4. 兩層圓圈中兩層十字文。螫鈕

5. 角作龜形，兩端各刻「敬」「共」，短形印，邊緣較印面約高二粍。

6. □杏葉形，印文不明。

（以上皆青銅製）

（蓼園田湖城考釋）

二三五

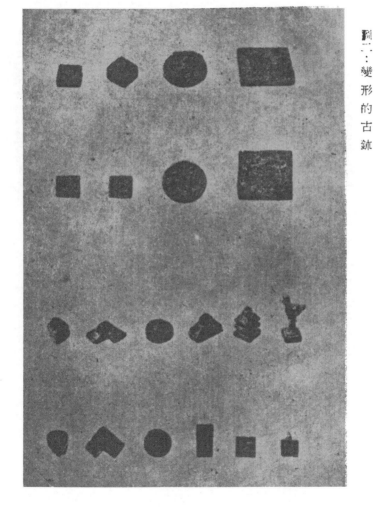

圖二：變形的古鉨

圖三：巨陶鉨釋文解說

此鉨原器藏存日本京都藤井有鄰館中，陶鉨中如此巨大者，倘屬稀少，此鉨為滑石製之印，

近在長沙古墓中發掘出來，據發掘報告認為係副葬品之一，但據日人園田湖城考證認為係儀

禮上的遺物。

釋文：千鄗

（參園田湖城考釋）

七、鉨　　印

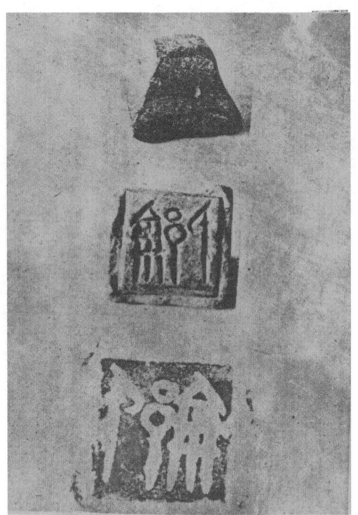

圖三：巨 陶 鉌

圖四∷陶鉨

古鉨小者居多，通常爲二輝見方，此爲大型，如十鐘山房印舉有「枝遠都廩鉨」銅鑠藏印續集有「左廩之鉨」，都是政府穀物倉之印。此鉨亦爲穀物倉之印，「陳橦」是地名，「事」字上一字不明，或爲「月」或爲「立」，如「三月」「三立事」等皆解作臨時之用，「右廩旬」穀物倉中用於陶器之印。

釋文：

右槀旬（廩）旬

月事□

陳橦三

（參閱田湖城考釋）

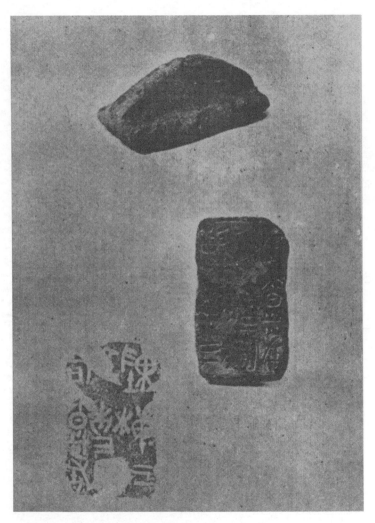

圖四 陶 鉨

圖五：古陶文釋文解說

片，字體小篆。

上中段爲盍於陶器上之印文，字體異於金文，甚難解讀。下段非陶器，是秦瓦量原器上之斷

上段	中段	下段
贄	楚城遷 覃里□	□左 宮
隻陽 甸里 人庍	子表 里人□	詔承 相狀 縮法 度量 □則
城遷 陽	犒□ 里潮	（參藤枝晃考釋）

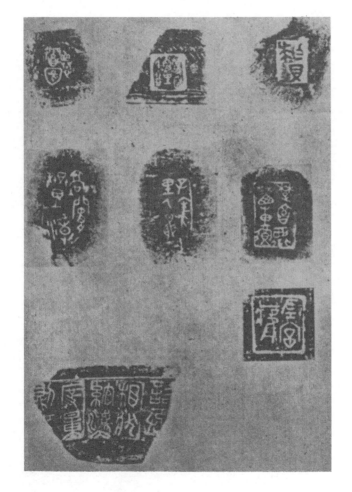

圖五：古　陶　文

1—6為前漢印

1 關內侯印

鎏金銅印，龜鈕，印面二二．五耗平方

關內侯為秦漢時代二十級爵位之第二位，第一位是徹侯，授有關外領土，關內侯原則僅有號稱無實際的領土，有時指定關內土地一部供放租收入，所以關內侯佩有兩印，一為實際官印，一為關內侯印。關內侯印調職時不須移交。

此印為前漢時代侯印之代表例。

2 幹官泉丞

銅印，鼻鈕，印面二三．五耗平方

幹官在前漢制中為官理營運國家財政大司農下之一分料，大司農下分太倉、均輸、平準、都內、籍田、幹官、鐵市七科、幹官掌理均輸，丞為副職。

3 安陵令印

銅印，鼻鈕，印面二二．五耗平方

前漢印中之逸品，安陵為前漢第二代天子惠帝（紀元前一九六—一八八年在位）之陵。帝移倡優樂人五千戶侍奉安陵，其地在今陝西咸陽東方約一〇粁，為安陵縣，漢制大縣之長稱「令」小縣之長稱「長」。就書體看似為後代之物。

4 舞陽丞印

銅印，鼻鈕，印面二二．五耗平方

縣丞之印，漢制縣令下之文官稱丞，武官稱縣尉，舞陽縣在河南，瞿譜載有

七、鈢印

此印，書體均整典雅，爲前漢印之特徵，此爲漢印中之珍品。

5
張掖尉丞　銅印，鼻鈕，印面二三粍平方

張掖郡爲漢武帝開拓河西四郡之一，在甘肅西部爲通西域之孔道。「尉丞」官職，在史志與木簡中皆未見，僅在漢印遺品中，瞿譜中載有「廣陵尉丞」「日南尉丞」「樂浪前尉丞」吳譜中有「武威後尉丞」。蓋縣下之尉，大縣設有左尉右尉，小縣設尉一人，尉丞大概屆乎大小縣之間之縣爲助理縣尉而設者。

6
廿八日騎金印　銅印，鼻鈕，印面一八粍平方

小型之印，印文書體亦細，認爲前漢之風格。「舍」爲傳舍，即驛傳之中繼場所，「騎舍」爲驛騎的傳舍。「廿八日」印無通例，或爲騎舍之名，此印爲騎舍官印。

7—9爲王莽印

王莽篡位改周官五行說制度，官職名與地名全部改觀，官印改鑄，此時期之印具有極爲醒目的特徵。首先印文以五字爲原則，再書體頗爲端正，印工非常精細，龜鈕、鼻鈕形狀美麗，尤其在龜鈕背上凸出瘤形者爲多。

7
鄖德男家丞　銅印，鼻鈕，印面二三粍平方

鄖德地名，封爵稱號不明，王莽時代封爵有多睦子、絛睦子、擧武子、重武男、喜威德男等，但未見有鄖德男之稱號。「男」爲周制公侯伯子男之男，

王莽仍沿用此五等爵制，「家丞」概爲中央政府之官。

8 含洭宰之印　銅印，龜鈕，印面二二粍平方

含洭地名爲今廣東洺光鎮。王莽始建國元年（紀元九年）改縣令，長爲「宰」，書體與龜鈕都顯示新莽印之特色。

9 廣垣則執姦　銅印，龜鈕，印面二三粍平方

王莽改稱公之領地曰同，侯、伯之領地曰國，子、男之領地曰則，集二十五成（村）爲一則（國）。則名之廣垣不明，惟王莽時改廣至縣爲「廣垣」，爲敦煌之屬縣，「執姦」爲職名，但文獻中全不得見，僅當時之印中有二三例。王莽改御史爲「執法」，始建國四年六筦（均輸）之令強行其他經濟政策天下混亂，當時在各郡設官，名爲「執法左右刺姦」，取締違反經濟者，「執姦」概爲省寫的此類官職。

10—18 後漢印

10 漢委奴國王　金印，蛇鈕，印面二四粍平方

日本福岡附近志賀島掘灌溉溝中發現，金印藏於一石箱中，一九一四年中山平次郎博士實地勘察，記於考古學雜誌中，概略如左：印文「委奴國」，委爲倭之省略，「倭奴國」即今之福岡市，昔爲一小國今已廣大，（據三宅米吉之說），當時日本分有百餘小國，與我國大陸交通的

僅數十國，後漢第一代光武帝中元二年（紀元五七年）正月（翌月光武帝崩）倭奴國使朝貢賜以印綬，（見後漢書）此印概爲當時之物。

此印材料爲金質，漢官儀中述印制有「王公侯以金」，漢舊儀中有「諸侯王以黃金、橐駝鈕、文曰璽，列侯以黃金、龜鈕、文曰印，丞相大將軍以黃金印、龜鈕、文曰章云云」高位官印用金製成，在通例如此記載，但見諸實例，如右列舉之高位官印多爲銅印，時而不過用鎏金製成，鎏金印是對外國之王特別有功緒授以金印。倭爲東夷，所以印用蛇鈕，此印上蛇鈕比其他蛇鈕彫工特別細微。

書體頗美，比王莽時代之五字印789諸例有稍肥壯之感。此印日本指定爲國寶之一。

11 漢匈奴惡適尸逐王 銅印，駝鈕，印面二三耗平方

「匈奴」漢時蒙古遊牧民族，「惡適」據瞿譜解爲部族名，「尸逐」匈奴酋長稱號，此爲匈奴酋長受漢廷所賜之印。

書體力強，八字配置自然，不見破綻，鈕之駱駝工亦細緻。

12 樂浪太守掾王光之印 兩面，木印，印面二一‧五耗平方

此印在韓國平壤貞柏里王光墓中發現，「掾」爲屬官中最高級之職位，郡太守府中太守的文書處皆爲「閣下」，王光爲「太守掾」，屬閣下職位的掾，

閣下以下設三階級即卒史、屬、書佐，執掌書記勤務。（見藤枝、漢簡官職表）

書體：「其字畫方正縝密，折處不方不圓，中央稍肥，不帶有隸體之臃腫，所謂由雙入正刀法刻成，兩邊無鋸齒，兩頭處現出燕尾，疏密肥瘦配稱，極繆篆之妙。」一字畫之端，在漢印中常示有若干燕尾之勢，刀法尤以漢印刻出特有強力的筆畫，此印為黃楊木印，無稍損缺，尤為可貴。

13 東海太守章　銅印，龜鈕，印面二三・五耗平方

東海郡即今之隴海鐵路起點之東海縣，隋代尚稱東海郡治，郡太守為二千石之官，自秦而漢初均設有郡守，景帝時改稱某地太守，無郡字。此印所謂高官之印，是珍貴的鑿成印，又印文「東海太守章」五字印，似為稍後時期之物。

14 合鄉令印　銅印，鼻鈕，印面二四耗平方

此亦為鑿成之縣令印，合鄉縣即論語上之互鄉，今之山東滕縣東方十公里處，前漢時為東海郡之屬縣，後漢改名合城，其後改為合鄉。此印為復改後之物，從何時復改未詳。此印「合」字口橫刻，甚為奇特。

15 橫海侯印　銅印，鼻鈕，印面二二耗平方

顧氏集古印譜見有「橫海侯丞」之印，瞿中溶考釋為橫海將軍麾下軍曲侯之

丞，橫海將軍韓說討伐東越時與以之稱號。

候爲排連長程度之部隊長，按藤枝、漢簡職官表，候職有三種：

一、「軍曲候印」等例，此爲大將軍營麾下之部隊長。

二、守備宮殿城門校尉之下有司馬、門、候等下級士官。

三、邊境守備都尉管轄下候官（警備隊）之長。

第三種爲候官長稱「某某候」，據日人藤枝晃不同意瞿譜之考釋，認爲合第三種爲橫海候官長之印，雖爲下級官但爲常置之官，非臨時編成者，故印之鑄成自然美觀。

16 輕車將軍章 銅印，龜鈕，印面二〇・五糎平方

此爲將軍用鑿成印之例，征伐之際臨時將軍之印，僅有稱號某某將軍之印，毋須前任印交與後任，草率中無一一鑄成之時間，故多爲鑿成印。鑿成印常然無鑄成印之端正，排字歪斜，但亦別具風格，由字體鑿印時代判定，此處揭示之「輕車將軍章」爲五字印，此處不稱印而稱章，可見爲後漢甚至再後期之遺物。

17 蠻夷里長 銅印，蛇鈕，印面二一糎平方

漢賜外國酋長所謂蠻夷印，是鑄成印，不記部族名，此係外國使節朝貢時準備隨時大量賜贈者。吳譜上載有「蠻夷邑長」之印，邑長爲里長之上級，亦

18漢歸義夷仟長　銅印，駝鈕，印面二二秏平方

有「蠻夷邑侯」之印，因皆蠻夷印，故用蛇鈕，比前述之「委奴國王印」形狀稍簡略，但後代遺物更加簡化。

書體「蠻」字筆畫特多，然一筆不省，配合醒目，手法高明。

同「蠻夷里長」之印，爲現成的蠻夷印，但前者用蛇鈕，此印因賜予北方民族故改用駝鈕。前述之「匈奴尸逐王」之印即用駝鈕，形較簡化而已。

印文「歸義」，有對我國表示忠誠之意味，「夷」字對匈奴、鮮卑、羯、氐、羌通用，「仟長」指北方民族常見之十進法部隊組織千人隊之長。以上有「萬長」，「萬長」無印例，「佰長」「什長」極多。

（參藤枝晃考釋）

圖六：1—6前漢印　7—9王莽印

3
安陵
令印

2
幹官
泉丞

1
關內
侯印

6
廿
八日
騎舍
印

5
張掖
尉丞

4
舞陽
丞印

9
廣垣
則執
姦

8
舍洭
宰之
印

7
鄲德
男家
丞

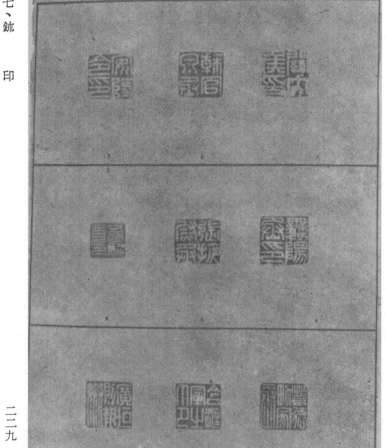

圖七：10─18後漢印

	11	10
12		
光守樂	逐惡漢	國委漢
之掾浪	王適囡	王奴
印王太	尸奴	

15	14	13
侯橫	令合	章太東
印海	印鄉	守海

18	17	16
仟義漢	里蠻	章將輕
長夷歸	長夷	軍車

圖七：漢　　印

圖八：漢印原形　釋文解說

上段	中段	下段
1 關內侯印 龜鈕	11 漢匈奴惡適尸逐王印 駝鈕	2 幹官泉丞　　10 漢委奴國王印
5 張掖尉丞印 鼻鈕	10 漢委奴國王印 蛇鈕	4 舞陽之印　　13 東海太守印
18 漢歸義夷仟長印 駝鈕		6 廿八日騎舍印　15 横海侯印
		8 含洭宰之印　16 輕車將軍章
		9 廣垣則執姦　17 蠻夷里長

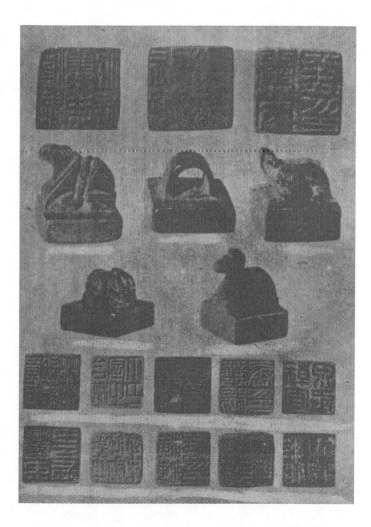

圖八：漢印原形

八、錢　幣

我國的貨幣，起於殷代，殷代的錢幣，是以貝殼爲材料。其使用方法有二：一種是照貝殼原形，另一種是加工修飾，但是上面都沒有文字。以後一般貨幣僅以貝、刀子、鏟、布帛等爲交換之媒介物，其中刀、鏟是用靑銅作成小模型，爲交換媒介物的起原。

有文字的古錢幣，始於周末春秋戰國時代，刀、布是我國古代代表性的金屬貨幣，春秋戰國時代最爲盛行。鏟型的貨幣就叫做布，因爲以此貨幣爲交換布（麻布）的媒介物，特別普遍的使用，所以一般代用的小型鏟也均叫做布。

布由形狀上分爲空首布、尖足布、方足布（方肩、圓肩兩種）、圓足布數種，依此順序大槪也與時代前後的關係相一致。以山西、河南北部、陝西東部爲中心，在河北南部、山東西部也流通使用。空首布在西周末期（紀元前七七〇年之前）已見流行，爲我國最古的定量貨幣。其形似鏟，頭部可插入木柄，上有一釘眼，似爲容釘穿入固定木柄之用。上面鑄有文字，僅一個字，字體甚古，多數爲地名，也有少數表示數字干支的字樣。

空首布（圖一）上段兩個鑄出的文字是「貞（鼎）」字，爲郎字的省寫；中央是「高」字，下段右是「鬲」字，左是「羊」字；以上似全爲地名。高是晉（其後爲趙）地，卽現今河北省高邑縣，鬲

是齊地，即現今山東省德平縣東，其他不明。

方圓肩方足布 （圖二） 上中段六個為方肩方足布，下段三個為圓肩方足布。上段右「安陽」二字

皆是反書，安陽是魏邑，即現今河南省安陽縣；中央、左皆是「屯留」二字，屯留是韓邑，即現今山

西省屯留縣東北；中段右「垂」字，垂是衛地，即現今河南省永城縣西北；中央「盧氏涅陰」四字，

盧氏是韓地，即現今河南省西部，涅陰何地不明，概表示此兩地可以通用之貨幣。左「郎」字，郎是

魯地，即現今山東省魚臺縣東北；下段右「梁正尚金當爰」六字，中央倒書「安邑二釿」四字，左

「梁充釿五十二當爰」。安邑是魏之故都，即現今山西省夏縣西北；梁即大梁，魏之新都，即現今河南

省開封。以上其他文字正確的意味為何，至今尚無定論。可是貨幣的名目價或實體價是依此表示換算

金的重量，此點殆無疑問。

刀比布出現時期為遲，有尖首刀、圜首刀、明刀、直刀、齊刀等類。刀貨形狀似受戰爭影響，主

要流行於河北、山東兩省地方。其中以齊刀製造技術最為進步，文字亦較端正。考證齊刀當為戰國時

代、田氏建國以後之物。

如（圖三）所示：從右起刀上鑄有「齊之厺（法）化（貨）」四字，俗稱之為四字刀，是齊國法

定貨幣。其次鑄有「安昜（陽）之法貨」五字，安陽為齊之都邑，在現今山東省曹縣以東。再次鑄有

「節墨之法貨」五字，節墨即齊之都邑即墨，在現今山東省即墨縣。安陽、即墨等等都市的法定貨

幣。最左齊刀上鑄有「齊造邦長（有讀為端之說）法貨」六字，俗稱六字刀，為田齊建國時開始鑄造

者，約在紀元前三八六年。

總之，刀、布是在秦始皇統一幣制以前列國比較自由鑄造的貨幣。因此刀、布上所鑄出的文字皆是古文，由此可看出各地方的特色，所遺憾者就是字數少因而不能作總括的考察。當時各國內部都市的經濟力各有不同，更是假商人之手製造供給一般庶民之用，所以貨幣上鑄出的文字不能與統治階級儀禮上所用的彝器上的銘文相提並論。

刀、布貨幣之外，尚有圜泉貨幣，圓形的叫做圜泉（圖四），最古的圜泉中間的洞是作圓形，如圖下右鑄有「垣」字，左鑄有「共」字，圖上右鑄有「燕六化（貨）」，為燕國貨幣。左鑄有「半兩」二字，此為秦始皇時貨幣。又蜀漢無碑文傳諸後世，今舉蜀、吳貨幣（圖五），聊可見少許蜀漢時的文字。查漢照烈帝時「直百五銖」有厚薄兩種，鑄時前後不同，又一種背面有一「為」字，其次「直百圜法」大小不同，大的背面鑄有「五銖」陽文，小的背面鑄有各種陰文的紀數，五銖錢的種類最多。吳錢鑄出的文字類似蜀錢，但種類較多，如圖中「大泉五百」是嘉禾五年製造，「大泉當千」是赤烏元年製造，「大平百錢」是大平元年製造，「安平一百」是安平元年製造，貨幣上的「安」字似「定」字；「大泉當千」又有大小兩種，「大千百錢」書體各有不同，有大小數種。

以上各時代貨幣文字，大體可以看出文字的變遷與貨幣的形式變化是符合一致的，文字由古文而變為小篆，書法由自由書寫式而變為嚴整的篆書。

參考資料：

李佐賢、古錢滙

馬昂、貨布文字考

丁福保、古錢大辭典

日比野丈夫、錢幣文

中村不折、古錢

野本白雲、蜀錢與吳錢

加藤繁、支那經濟史考證

八、錢　幣

二三七

圖一：空首布

釋文：

貞　貞　貞
　　高
　　鬲　高　羊

圖二：方圓肩方足布

釋文：

　　　　　　陽安（書反）　　　　垂

屯留　　屯留　　　　濁盧　　　　郎
　　　　　　　　　　陰氏

　　　　　　　　梁正當金爰　倘
　　　　安邑二斫（書倒）　當爰
　　梁充　　　　　斫五十二
當爰　　斫五十二

八、錢　幣

二三九

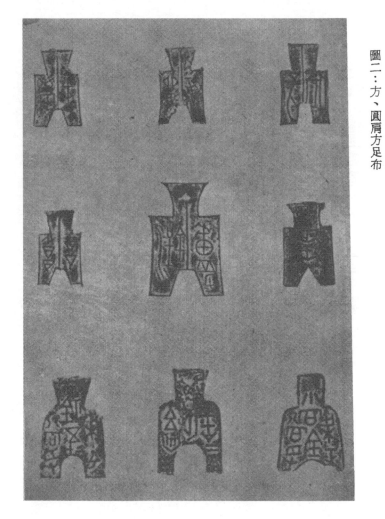

圖二：方、圓肩方足布

圖三：齊　刀

釋文：齊之厺（法）化（貨）　（刀字四）
安易（陽）之法貨
節墨之法貨
齊造邦長法貨　（刀字六）

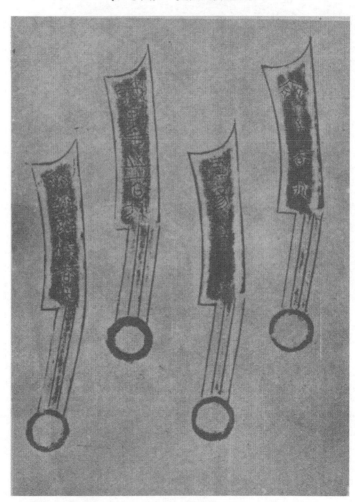

圖四：圖　　泉

釋文：　　燕六化（貨）　　垣

　　　　　　半兩　　　　　　共

八、錢　幣

釋文：

圖五：蜀錢、吳錢

五銖	五銖	直百	五銖 直百
五銖	直百 五銖	直百 五銖	五銖 直百
大泉 五百	大泉 當千	大平 百錢	大平 百錢
			安平 一百

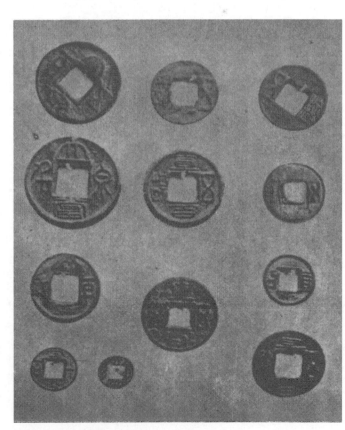

九、布帛文書

布帛文書是近年在湖南長沙古墓中發掘出土的楚國遺物，據一九五二年蔣玄怡長沙文物參考資料記載，布帛文書發現於一竹編的籠樣匣內，絹布上摺有很多摺痕，兩折摺部份已腐蝕得很薄，且部份已破損不明，僅可看出四周繪有各形圖畫，其中書有文字，類似金文的篆書，經過香港大學教授饒宗頤氏的釋讀，認爲是祭神之文，四週的圖像係描畫其所祭的鬼神。因爲此類絹布經過長年累月，絹底已變成黑色，文字無法明瞭，用肉眼不能確定字畫，所以全文正確釋讀非常困難。此物出土後，初爲蔡季襄氏所有，嗣後歸由美國苛庫斯氏收藏，並經美國費城美術館使用特殊的乾板攝影，實物始顯明可以看出，公佈有楚帛文照像，使期待的資料眞價值方才顯出。

戰國時楚帛文，是於一九五一年間在長沙近郊古墓中出土，原物現傳爲美國紐約戴氏收藏。絹約三八×四六糎，四週描畫有朱、藍、絳三色神像，中央左右分寫有長篇文字，一邊寫有十三行字，另一邊寫有八行，每行約三十餘字，總計六百有餘。此外週圍圖像中間也夾有文字。

四週的神話圖像，雖經饒宗頤解釋爲所祭的鬼神圖像，但確實具何意義，至今尚難作適當解釋。

據饒宗頤的長沙楚墓時占神物圖卷記載：上部中央繪有豎立長髮的三首牛蹄人身神像，這在山海經中山經裏記有少室太室的神狀，全是三首人面，同樣在海外南經裏也有三首國的記事，恰與此圖所繪

完全一致。又考任昉的逑異記蚩尤神是人身牛蹄。在盛弘之的荊州記裏，也記有衡山之南有重黎之墓，楚靈王時山崩墓毀，見有營丘七頭圖，可見描畫多首的圖像，是楚人自古以來的風俗。再如帝王世紀（史記五帝本紀正義所引）記述神農爲人身牛首。又道藏洞神八帝妙精經中記載，三皇之一後人皇像，也是人身牛面，稱爲神農炎帝。帛文中第六行上半段言及炎帝之事，楚人認爲祝融之祖，海內經裏記載祝融出自炎帝之後，炎帝即楚崇祀之高祖神，與齊之田氏稱黃帝爲高祖，如同出一轍。

帛文中圖一第四行「是羿（抒）四時」，並舉列四時神名，且多不明之處，但據管子五行篇比較爾雅釋天記事等，可資考證。又圖一第五行下半段有「青木赤木黃木白木黑木之精」五木的記事。圖二第五行下半段有「五灾（位）之行」又第九行上半段有「羣神五丶（正）」等語。五木亦見於尸子，惟周禮中記有司爐之官。鄭司農引鄹子：「春取榆柳之火，夏取棗杏之火，季夏取桑柘之火，秋取柞檔之火，冬取槐檀之火。」以上是敍述四時鑽木取火，區別各時令之樹木。此楚帛文中圖的四隅，繪有樹木，此即四時之木。五正是五行之官，此名見於左傳昭公二十九年傳記中。週圍斷片文中，圖一右邊上半段有「日金不可」字樣，恐意味着五行之中金爲不宜。可、不可是巫傳神旨所用的辭語，此在甲骨文中常有所見。

帛文中圖二第九行下半段——第十行上半段有「帝曰繇、□之哉、女弗或敬羿（抒）、天乍禀（奠？）神□各（格）之羿天乍（作）灾之句。其意大槪是說，若不祀神，天將降災，這是表示天譴之意。國語楚語中有論觀射父答昭王對神崇敬的一段文章，楚靈王熱心鬼道虔信巫祝。及至懷王祭

祝之事漸衰。呂氏春秋侈樂篇中有謂楚之衰由於過信巫祝，楚辭九歌即爲祭神之曲，祭祀對象亦極爲繁雜，淮南子有荊人信鬼之記載，又漢書地理志亦載有楚信巫鬼重淫祀之語，這均可作爲研究楚帛書的背景資料。

總之，此項帛書是有關戰國時代楚巫的重要文獻，用此帛書陪葬，似有祈鬼神保佑之意，可惜文字不明之點與殘缺部份甚多，此中記述大概與死者四時、五正、五木、觀星、行火、年月等等有宜忌的關係，藉此亦可爲研究戰國陰陽家、曆家之說的參考資料。

附圖一係根據蔣玄怡氏「長沙」第二卷附圖翻印而來，原圖是拓於蔡季襄氏的模寫本。嗣後日本梅原博士訪美得來原物照像，與此圖比較，應待訂正之處尚多，原本文字，筆畫遒健，整飭而有逸致，古意盎然，今併將楚帛書原物照像，附印於後，（附圖二）提供參證。

參考資料：

饒宗頤、長沙楚墓時占神物圖卷（一九五四年香港大學刊東方文化第一期）

蔣玄怡、長沙（第二卷）

陳槃、先秦帛書考（一九五三年中央研究院歷史語言研究所集刊第廿四本）

梅園末治、近時出現の文字資料、增訂洛陽金村古墓聚英

日比野丈夫譯、饒宗頤楚帛文

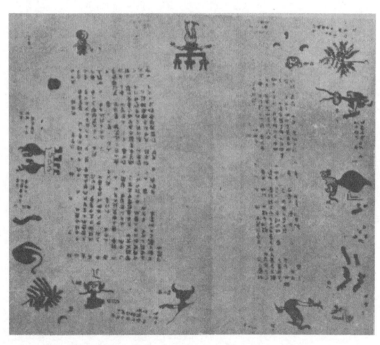

十、權、量、詔版

秦滅六國，統一天下，定立法度，制定度量衡，並統一文字，改爲小篆。史記秦始皇本紀載有：

「一法度、衡石、丈尺，車同軌，書同文字。」始皇所定之度量衡，用於重量標準的叫做權，用於容量標準的叫做量。量有四角的方量（圖一）和橢圓形的橢量兩種（圖二）。圖二所示的橢量，口徑的縱長爲七寸九分，上有柄。權有大銅權、廿四斤權、廿斤權、十六斤權、八斤權、小權多種，遺傳至今者仍有數十種之多。權量有銅製（圖三）石製（圖四）兩種，上面都刻有詔書銘文。

如（圖五）秦廿六年十六斤銅權，底上刻有「十六斤」三字，外側由右向左順序刻字，此爲始皇詔書，本文共四十字，排列不等，通常在權上刻成十二行，橢量上刻成四行。在圖二橢量上又重刻有「廿六年皇帝盡」六字，書法較差，大概似爲調整重量而刻者，眞實用意不明。

始皇時權量上的銘文，同爲始皇廿六年統一天下的詔書（圖六），今錄如左：

「廿六年皇帝盡并天下

諸侯黔首大安立號爲皇

帝乃詔丞相狀綰法度量

則不壹歉疑者皆明壹之」

秦統一天下為始皇廿六年（即紀元前二二一年），右為所下詔書之全文，文中黔首，據史記始皇本紀記載：「更名民曰黔首」，又丞相之名為狀綰，查史記中當時丞相為王狀、王綰二人。

迨至秦二世（紀元前二〇九年）又製作新的權量，另刻二世詔文，如（圖七）所示秦二世元年銅量銘，共七行，書體同前，詔書全文如左：

「元年制詔丞相斯公疾法度量盡

始皇帝為之皆有刻辭焉今襲

　號而刻辭不稱

始皇帝其於久遠也如後嗣

　為□者不稱成功盛

　德刻此詔故刻左使

　　疑」

秦統一之文字，即是小篆。代表小篆的實例，見前古刻石篇中之泰山刻石、瑯邪臺刻石（見刻石篇附圖八、九），此等刻石之文字與秦權量銘文字相比，權量上的文字之拙，特別存有古的風趣，但字畫皆一致，可見始皇統一文字之積效。再權量銘文字與春秋中期（約距兩個半世紀前）古秦公𣪘（見古刻石篇附圖六）上的文字相比，其中共通之字，如「皇」「帝」等字，似均有同樣的風趣，並無時代相差太遠之感。

一〇、權、量、詔版

參考資料：

史記、始皇本紀

秦金文錄

善齋、一七二、一七三

陶齋、四一六、四四四

內藤戊甲、秦權量銘圖版解說釋文

圖一：秦廿六年方量

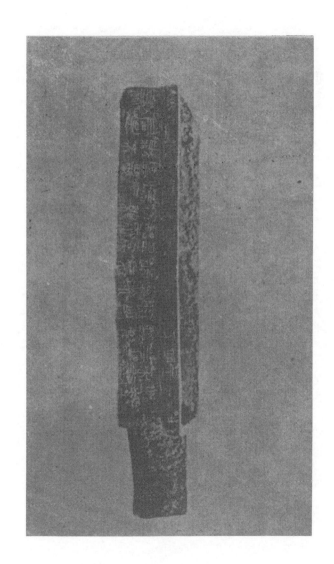

圖二一：秦廿六年橢量

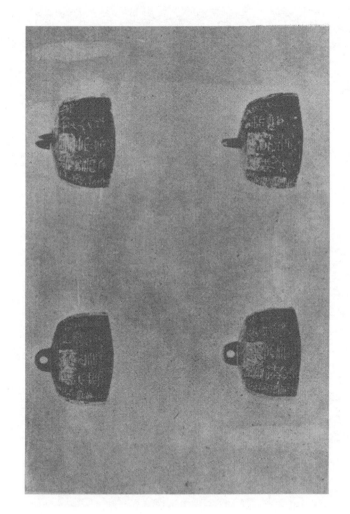

圖三：秦廿六年銅權

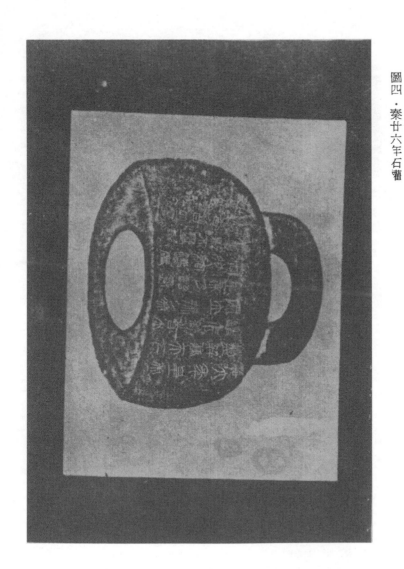

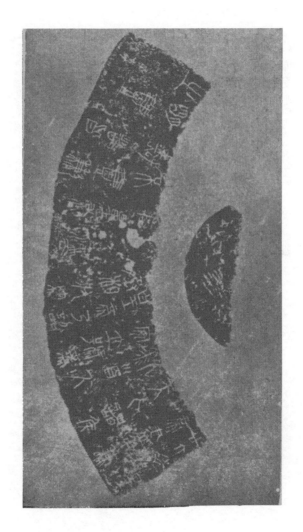

圖五：秦廿六年十六斤銅權

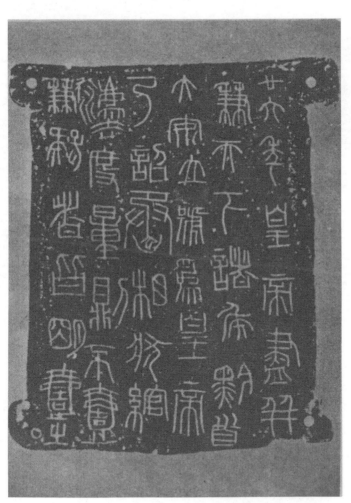

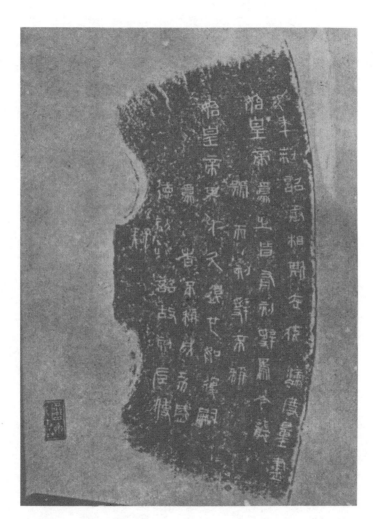

圖七：秦二世元年銅量銘

十一、鏡　鑑

古代鏡鑑是用白銅製造，其形概爲圓形，直徑約十三至二十・五糎，一面光面如鏡，背面有鈕，以鈕爲中心，繞鈕帶圈上施以裝飾的花紋和銘文。這種古鏡是以漢代的作品爲最古，漢以前戰國時代之文獻雖有記載，鏡式有圓有方，但漢以前之銅鏡實物，尚未之見。漢鏡上的銘文，是繼殷周尊彝款識的漢代金文之一。早在宋代博古圖錄上即有顯明的記載，迨至清代，一般金文學家將漢鏡的銘文併列古銅器文字內，加以考察研究；尤其對於漢鏡之沿革，由前漢至六朝數百年間，根據時代考究鏡式的變遷以及文字的性質，今參以各時代鏡鑑圖例簡述如下：

前漢時代的銅鏡： 鏡式上以虺龍形爲其主文，鏡體圓形，背文以鈕爲中心至鏡邊緣，中間有多條帶圈，構成美麗圖案，鏡背圖文也有布置在一帶圈中的，但多數在前漢鏡式中，特別以銘文爲主作一二帶圈，以此構成圖案的主要部分，這是顯着的特徵。前漢重要的鏡式舉例如左：

(一)大樂未央蟠螭鏡（圖一上）——在安徽壽縣出土，鏡背以虺龍作渦樣文裝飾，構圖作成多條帶圈。銘文作在環繞虺龍形鈕的內帶，上端作相向的雙魚形，篆書由一邊順序寫出，其文釋讀如左：

「脩相思。愼毋相忘。大樂未央。」

辭句雖短，然表達感情意味很深。文首「脩」字，本應寫爲「長」字。此鏡出土之壽縣，是前漢高帝

時代淮南屬王定都之地。廢於文帝時代，可是不久其長子阜陵侯安再在同地稱王，在位四十年。在位中因避父王之諱改長字代以脩字，從右之銘文證明，這種蟠螭鏡確係淮南王安（紀元前一六四——一二二年）時代之遺物。

(二)重圈蟠螭鏡（圖一下）——鏡式同樣飾以蟠螭文，但是銘文有兩圈：內圈為六字句，外圈長文，這是前漢現存鏡中長的銘文之一，也是表現出這期文字圖案化的一種特色。圈內銘文分別釋讀如左：

（內圈）「內請（清）質以昭明。光輝象夫日月。心忽」

（外圈）「揚而願忠。然雍塞而不泄。懷糜美之窮皑。外承驩之可說。慕窈兆之靈景。願永思而毋絕。」

同前述的前漢銘文，也有作成四方形的帶圈，環繞在鈕的四周。如

(三)方格四乳葉文鏡（圖二）　環繞小四葉形鈕有一較寬的方格，主文配合四乳葉形，這是前漢又一種圖案的傑作。方格幅度較寬，文字體形適度向四角張開，屬圖案化的篆體文。文辭短，三字或四字一句，鏡式邊緣飾以內行花紋（連弧文），鏡背銘文釋讀如左：

（圖二上）「日有喜。宜酒食。長貴富。樂毋事。」

（圖二下）「結心相思。幸毋見忘。千秋萬歲。長樂未央。」

以上銘文是表達當時人們生活的願望。他如三四字一句的銘文尚有以下數種：

一一、鏡　鑑

「見日之光。天下大明。」

「見日之光。長毋相忘。」

「與天無極。」「與地相長。」「驩樂如志。」「長毋相忘。」

「長相思。毋相忘。長富昌。樂未央。」

「道路遠。侍前稀。昔同起。予志悲。」

「久不見。侍前稀。秋風起。予志悲。」

除上述的銘文之外，尚有一種長文，富有詩的情調，舉例如左：

「君有行。妾有憂。行有日。返無期。願君強飯多勉之。仰天大息。長相思。毋久忘。心與心。亦誠實。終不去子。從他人。所與予言。不可不信。」

「日有喜。月有富。樂毋有事。宜酒食。居必安。憂患竿瑟侍心志薹。樂巳哉。涷治銅華清而明。以之爲鏡而宜文章。延年益壽而辟不羊。與天無極如涷治銅華以爲鏡。昭察衣服觀容貌。絲組維還以爲信。清光兮成宜佳人。」

「見日之光天下大明。服者君卿。鏡辟不羊。富於侯王。錢金滿堂。」

(四)重圈精白鏡（圖三）

——前漢鏡式，尚有盛行的所謂精白鏡、日光鏡等名稱，此圖上的重圈精白鏡是精白鏡中最佳的遺品之一。背面繞鈕一圈飾有九曜紋，由鈕至邊緣之間作出凸起兩條帶圈，兩條帶圈之間各容有篆體的最長銘文，文字主要以圖案形構成。書體兼有裝飾之趣，由此亦可看出前漢

對於書法造詣之深。全文釋讀如左：

（內圈）「內請（清）質以昭明。光輝象夫日月。心忽揚而願△。然壅塞而不泄。」

（外圈）契精白而事君。怨汙驩之弇明。□玄錫之流澤。恐△遠而日忘。懷靡美之窮噎。外

丞（承）驩之可說。慕窈姚之弇明。願永思而毋絕。」

㈤重圈內行花文緣精白鏡（圖四上）——鏡式同樣以銘辭為主，鏡背環繞鈕座帶圈與邊緣都構成內行花文。銘文的篆書細銳，繞有繆篆之趣。銘文分內外兩圈，因其中字畫省略又一部分文字缺少，故全文釋讀較難。今釋文如左：

（內圈）「清治銅華以為鏡。昭察衣服觀容△。絲維（組）維還以為信。請（清）乎宜佳人。」

（外圈）「契精白而事君。怨汙驩之弇明。徵玄錫流澤。遷而日忘。懷靡美之窮噎。外丞

（承）驩之可說。慕窈姚之靈△。願永思毋絕。」

㈥重圈精白式鏡（圖四下）——此鏡與圖六同式，內外兩圈的篆體相似，顯示出一種雄勁的筆致，外圈文字中，字體有過於圖案化而使釋讀困難。今釋文如左：

（內圈）「清治銅華以為鏡。昭察衣服觀容貌。清光乎宜佳人。」

（外圈）精照折而付君。姚皎光而輪美。挾佳都而承閒。懷驩察惟予。愛存神而不遷。得竝執而不衰。」

二、鏡　鑑

前漢後期著名的銅器尙有方格四神鏡獸帶鏡與方格渦文鏡等，今分述於后：

(七)大山流雲文方格四神鏡（圖五）——此鏡爲前漢後期方格四神鏡中之最標準者。即背文的構成似四乳葉文鏡，環繞四葉座鈕方格內配以十二支文字，內區所謂規矩形與乳之間，巧妙的用線紋布置，表現出靑龍、白虎、玄武、朱雀四神圖像。外區飾以一層高的流雲文。銘帶的文字，爲三字對句，書體細緻，似篆體而近於隸書，文中表現出神仙的思想，今釋文如左：

「上大山見仙人。食玉英飮澧泉。駕交龍乘浮雲。白虎下兮直上天。受長命壽萬年。宜官秩保子孫。」

(八)四神獸帶鏡（圖六下）——一層高的平邊繞在四葉形鈕座周圍，銘帶外圈爲四神圖像，以線文表出，所謂獸帶鏡，銘帶中文字，同前漢篆體，七字句，釋文如左：

「湅治銅華得其菁（精）。以之爲鏡昭人明。五長盡具正赤靑。與君毋亙必長生。」

(九)流雲文方格渦文鏡（圖七下）——構圖複雜，內區渦文之外散以一種花樣文，乳是大形內行花文，方格內配以十二支文字，銘文屬規矩形，四字一句，三字一句。書體爲存有篆風的隸書。釋文如左：

「善佳竟哉。眞大好。渴飮澧泉。飢食棗。壽□山□。□王母。□□天下。游四海。」

前漢時代銅鏡上面銘文，有明記漢官工尙方製作，其他也有記載銅之產地的。今舉例如左：

「尚方御竟眞毋傷。巧工刻之成文章。左龍右虎辟不詳。朱鳥玄武調陰陽。子孫具備居中央。

漢有善銅出丹陽。和以銀錫清且明。左龍右虎主四彭。朱爵玄武順陰陽。」

（二）居攝元年精白式鏡（圖六上）此鏡於一九二四年秋在韓國平安南道大同江面一漢墓中發現，此爲現在紀年銘鏡中最古者。背文的圖案與前漢精白鏡同，其銘文篆體亦相似，惟表現出幾分柔軟的趣味。銘文共三十字，釋文如左：

「居攝元年自有眞。家當大富。羅常有陳。□之治吏爲貴人。夫妻相喜。日益親善。」

王莽時代的銅鏡：王莽篡奪漢室，雖爲時短暫，但是王莽鏡非常珍貴。鏡式槪與前漢末年所作之方格四神鏡、獸帶鏡無大差別，可是銘文裏明示時代，尤其對於自家的功業誇示很大，這是王莽鏡的特色。例如前漢鏡上記載有「漢有善銅出丹陽」之句，王莽將「漢」字改以自家的姓「新」的國號，又將漢尚方官工作鏡先改爲自家的姓「王氏作竟」，再將「多賀國家」之句改爲「新家」。今舉例如左：

（一）新方格渦文鏡（圖七上）——此鏡從銘帶的文章上看出係王莽時代鑄造無訛，銘文係記錄性。內區主文僅散布着渦文，簡單大方。外區高出一層明顯的改變爲S字狀的草樣文。銘文七字句，所記爲前漢書王莽傳元始四年所施的政策與表示克服北方匈奴的功業。

鏡式構圖以當時標準的方格爲主。

書爲隸體。釋文如左：

一一、鏡　鑑

二六三

「新興辟雍建明堂。然于舉土列侯王。將軍令尹民所行。諸生萬舍在北方。樂未央。」

(二)始建國二年規矩獸帶鏡 (圖八)——此鏡清末時在閩中出土，當時金石學家研究，認爲鏡式爲獸帶鏡，內區也現有規矩形。銘文記年，且文句左行，此與其他漢鏡銘文右行相異。(紀年銘鏡最古爲居攝元年精白式鏡，但文句仍右行) 。內容記載王莽功業，文章古雅。書體據孫詒讓籀高述林中稱讚爲「篆勢尤奇崛」，爲當時鏡銘中所罕見。孫氏釋銘全文如左：

「唯始建國二年新家尊。詔書□下大多恩。賈人事市不財齋田。更作辟雝治校官。五穀成熟天下安。有知之士得蒙恩。宜官秩葆子孫。」

後漢時代的銅鏡：後漢官工作鏡，銘文仍循右行，其鏡式仍如前漢盛行的方格四神鏡與長宜子孫內行花文鏡。其區別之處，後漢鏡上多印有紀年銘，再鏡式顯明不同之點，自鈕到一層高的平邊，漢前半期是有所謂定型的，但現在改鏡體斷面複雜化，其中也有與此不同的全然平面的。後漢著名的鏡式有盤龍鏡、獸首鏡、夔鳳鏡等，盤龍鏡卽屬於鏡體斷面複雜化的，而獸首鏡夔鳳鏡的鏡體是屬於全然平面的，但是圖案新異。今舉例如左：

(一)青蓋盤龍鏡 (圖九上)——內區浮彫有相向的龍虎形，此與方格四神鏡不同之點，卽在此龍虎圖像是以內刻表出的。龍虎體軀相向環繞鈕邊，構成主圖文，這是盤龍鏡的特色。盤龍鏡爲後漢新鏡式中較舊者。此青蓋盤龍鏡爲現存盤龍鏡之最優者，實物現存日本大阪國分神社。銘文七字句，書爲隸體，表示是後漢初期之物。釋文如左：

「青蓋作竟四夷服。多賀國家人民息。胡虜殄滅天下復。風雨時節五穀熟。長保二親得天力。傳告后世樂毋巳。」

(二)吳氏獸鈕獸首鏡（圖九下） 此鏡是後漢鏡式中最顯著的獸首鏡之一。鏡體平面近似內行花文鏡，是爲構圖的特色。背面鈕上浮彫龍形，周圍以渦雲文襯出正面虎臉，這是獸首鏡的主文。外區配以雲文化的虺文帶，圖案優美。文字在鈕的周圍配有「位至三公」四字，主銘存有古調，惟筆畫肥大，文內有省略處，字句中有東王父西王母之句，可以看出後漢新神仙思想的興味很深。主銘釋文如左：

「吳氏作竟自有紀。除去非羊宜古市。爲吏遷。車生耳壽而東王父西王母。五男四女□九子。大吉利。」

(三)永嘉元年夔鳳鏡（圖一〇） 此鏡是後漢盛行夔鳳鏡中完好的遺品之一。銘文一開始就表示鑄造的年月，這與四川重慶出土的元與元年鏡同列爲珍貴之例。此鏡民國二十五年自洛陽出土，鏡背環繞鈕邊四葉形中有圖案化的篆體「長宜子孫」四字，表示吉羊。近外區帶內刻有主銘，文長而末尾十三字變型，不夠明晰，故釋讀困難。從銘文中表示此鏡是四川廣漢郡官工所鑄，爲後漢冲帝永嘉年間之物。此鏡原拓本載於梁上椿巖窟藏鏡。主銘釋文如左

「永加元年五月丙午。造作廣漢西蜀尙方明竟。和合三陽幽湅白黃。明如日月。照見四方。師得延年。長樂未央。買此竟者家富昌。五男四女爲侯王。后此買竟居大市。家□□佳名都里有□弟□戊子。」

此外後漢尚有一種畫象鏡，此種鏡式是與後漢石祠石闕中的畫象表示的一種圖像。我國自古以有周仲作的銅鏡爲最有名。如羅氏古鏡圖錄中也有周仲作竟、張氏作竟的記載，畫像鏡上未見有當時鑄造時代的紀年。但是這種鏡式祇有在後漢時才盛行。除畫象鏡外尚有一種四獸鏡，一倂舉例如左：

㈠柏氏畫象鏡（圖一一）——民國十九年在浙江紹興發掘多數古墓羣，其中發現自漢末亘三國時代載有紀年的畫象銅鏡甚多，此鏡即爲一例。內區的圖像表示有名的故事，是爲此種鏡式之特色。即在方格與乳四分之間，鑄有各種人像。其中在執矛人像之旁有「忠臣伍子胥」的題名。在倂立二人像之間有「越王」的題名，又在圍於障壁間的坐像表示是「吳王」。全部畫象有描寫伍子胥故事的意味。繞畫象外緣刻有銘文，文始記有吳向里柏氏作鏡，以下蹈襲漢盛時的文氣，但末尾字句不全，釋文如左：

「吳向里柏氏作竟四夷服。多賀國家人民息。胡虜殄滅天下復。風雨時節五穀熟。長保二親得天力。傳告后。」

㈡中平六年四獸鏡（圖一二）——此鏡鈕上鑄出一種有似梅鉢的花紋，又內區主文浮彫表出四個怪獸形，獸形之間配以大方格，其中各容四個整齊的文字，主銘刻在近於外高邊的帶內，銘文甚長，文始紀年，文句不限於七字，內容顯明表示東王父西王母的神仙思想，具有自由的意味。全部釋文如左：

一、中間四方格中各配四字：

「吾作明竟。」「幽涑三羊。」「天王日月。」「位至三公。」

二、主銘：

「中平六年正月丙午日。吾作明竟。幽涑三羊。自有己。辟去不羊宜孫子。東王父西王母。仙人玉女大神道。長吏買竟位至三公。古人買竟。百倍田家。大吉大昌。」

古代鏡鑑，以漢代式樣最全，且極精緻，迄至魏晉，式樣仍踏襲漢鏡，多為神獸鏡，今亦舉例如左，以供參考。

㈠魏　正始元年三角緣神獸鏡（圖一三）——此鏡為三國時代鏡式中最顯著之一例。此種遺品，至今在我國本土尚乏出土之例。此鏡係在日本羣馬縣羣馬郡大類村大字芝崎古墳中出土者。此外在日本出土之魏鏡，尚有兩個，一是距今五年前（日本昭和三十八年）在大阪府北郡福泉町原田黃金塚出土之魏景初三年鏡，一是在兵庫縣出石郡神美村大字森尾古墳出土之魏三角緣四神四獸鏡。考證我國文獻，對於當時中日關係，藉此亦得一有力證據。

此鏡紀元最初的一字缺損，初疑為晉泰始元年，繼因大阪出土之魏景初三年鏡中銘文同樣有「陳是作」，且書體皆為不整之隸書，解讀困難。又按魏志上記載有景初三年倭卑彌呼使入貢，正始元年為該使歸國之年。又此二鏡皆先後在日本出土，且皆為鑄造，故證明此鏡為魏正始元年（紀元二四〇年）遺物。

此三角緣神獸鏡中，在鈕孔週圍廣大內區配以神獸彫像，構圖複雜，與他鏡不同。繞此外層有銘

一一、鏡　鑑

二六七

帶，銘帶有三角緣邊數層。銘帶上的銘文，共二十八字，缺損不明，釋文如左：

「正始元年。陳是作鏡。自有經。□本自州□杜地命出。壽如金石。保子宜孫。」

(二)吳　永安四年重列神獸鏡（圖一四上）──此鏡為後漢末、三國紀年鏡中最優之一例，此鏡形較大，從一方看配有階段狀，神獸像數有十九之多。近外方有明顯的四靈：即龍、虎、朱鳥、玄武。沿着連環文的邊緣內有銘帶，記有長的銘文，銘文末尾似缺一「央」字。其上文意難解，「遮道六畜」概與管子侈靡篇之「六畜遮育」有關係否？文主以四字一句，為當代鏡銘上通用的文句。釋文如左：

「永安四年太歲己巳五月十五日庚午。造作明竟。幽涷三商。上應列宿，下辟不祥。服者高官。位至三公。女宜夫人。子孫滿堂。亦宜遮道六畜潘傷。樂未□。」

(三)吳　太平元年半圓方形帶神獸鏡（圖一四下）──半圓方形帶神獸鏡為三國時代吳國所通用的一般鏡式，多數紀有年銘，便於查證。銘文之一書在半圓方形帶方格內，主銘書在近外緣之銘帶內，為纖細之隸書。本圖印反，故字亦反。銘文釋讀如左：

一、方格內各配一字：

「天王日月照四海正明光」

二、主銘：

「太平元年。吾造作明鏡。百涷正銅。服者老壽。作者長生。宜公卿□。」

(四)晉　太康三年半圓方形帶神獸鏡（圖一五）──此鏡為三國西晉時代多數紀年銘半圓方形帶神

獸鏡中形大而最完整之遺品。左右配以獸形，所謂形成二神四獸，繞此外層有半圓方形帶，方形格內容有銘文，外緣主銘為完整之隸書，計四十六字，七字句與漢代中期銘文相似，惟書體各異。今釋文如左：

一、方格內各配一字：

「吾作明竟三商」

二、主銘：

「太康三年歲壬寅二月廿日。吾作竟。幽湅三商四夷服。多賀國家人民息。胡虜殄滅天下復。風雨時節五穀熟。太平長樂。」

自晉以後，鏡鑑實物，尚乏傳聞，漢至魏晉鏡上銘文，由篆而隸，惜鏡多係鑄造，經久字體不甚明晰，惟書體古朴，堪為書法上有價值之資料。

參考資料：

孫貽讓、籀膏述林

富岡謙藏、古鏡の研究

梅原末治、漢鏡とその文字、魏吳晉銅鏡釋文解說

梁上椿、巖窟藏鏡

十一、鏡　　鑑

二六九

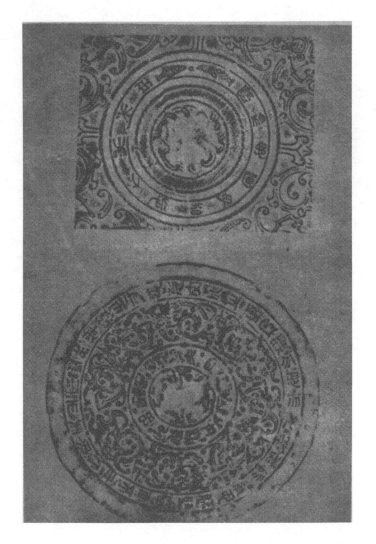

圖一：（上）大樂未央蟠螭鏡　前漢　拓本徑一八・五糎

（下）重圈蟠螭鏡　前漢　拓本一四糎

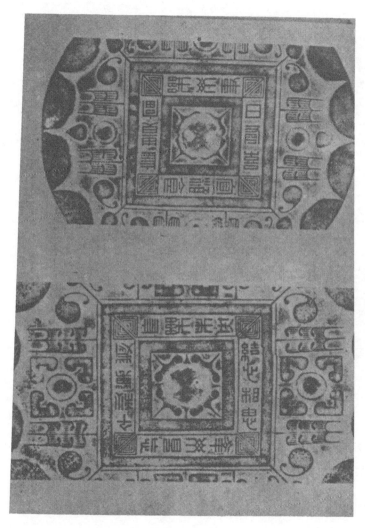

圖二：方格四乳葉文鏡　（上）前漢・拓本徑一六糎
　　　　　　　　　　　（下）前漢・拓本徑二○・五糎

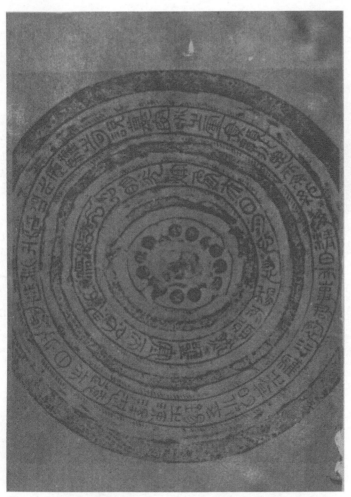

圖三：重圈精白鏡　前漢　拓本徑一七‧五糎

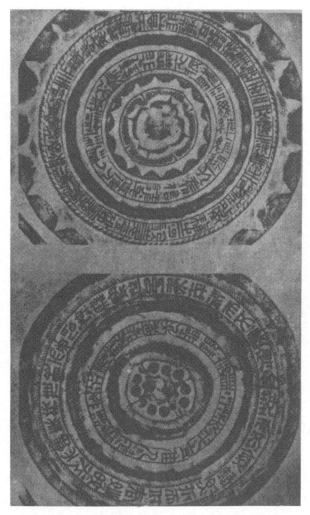

圖四：（上）重圈內行花文緣精白鏡　前漢　拓本徑一三・五糎

（下）重圈精白式鏡　前漢　拓本徑一三・〇糎

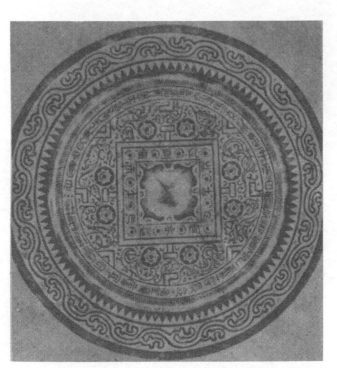

圖五　大山流雲文方格四神鏡　漢中期　拓本徑一八・七糎

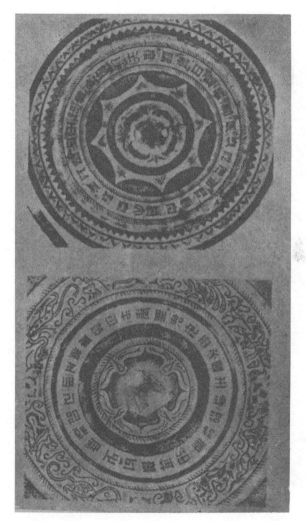

圖六：（上）居攝元年精白式鏡　居攝元年（紀元六年）拓本徑二三・八糎

（下）四神獸帶鏡　　漢中期　拓本徑一九・〇糎

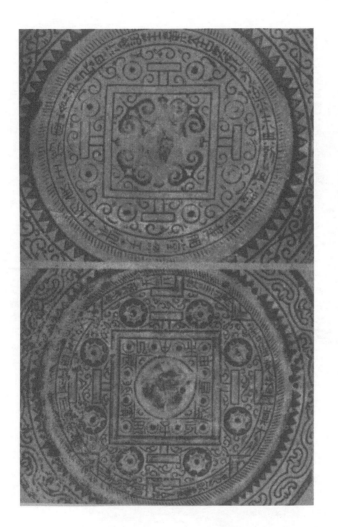

圖七：（上）新方格渦文鏡　新（紀元九—二三年）拓本徑一三・五糎

（下）流雲文方格渦文鏡　漢中期　拓本徑一五・三糎

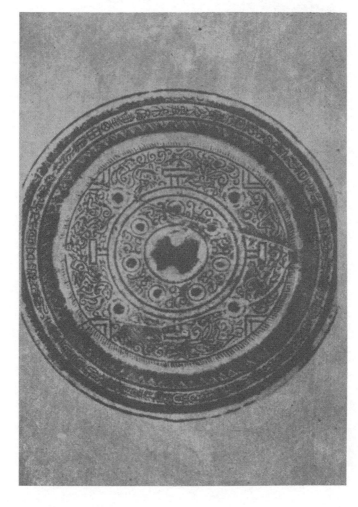

圖八：始建國二年規矩獸帶鏡　始建國二年（紀元一〇年）拓本徑一五・八糎

二、銳　鑑

二七七

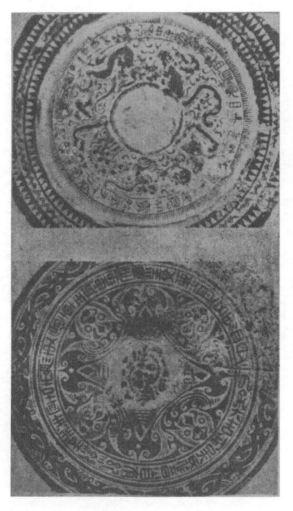

圖九：（上）青蓋盤龍鏡　　後漢　徑一三・八糎　存日本大阪國分神社

（下）吳氏獸鈕獸首鏡　　後漢　拓本徑一三・八糎

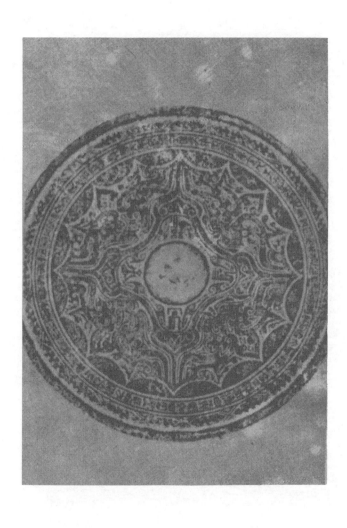

圖一〇：永嘉元年夔鳳鏡　後漢永嘉元年（紀元一四五年）拓本徑一七・三糎

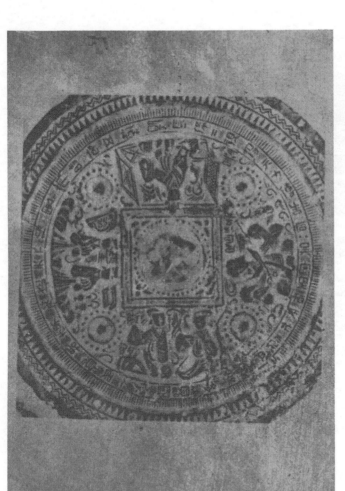

圖一一：栢氏畫象鏡　後漢　拓本徑一八五糎

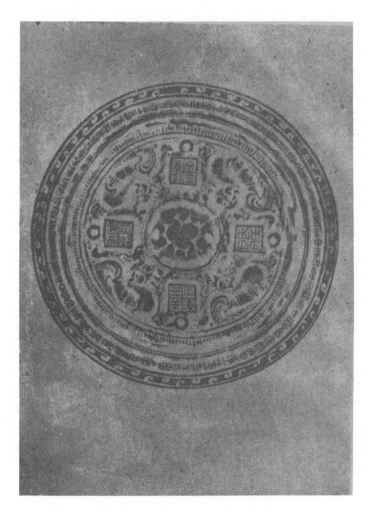

圖二一··中平六年四獸鏡　後漢　中平六年（紀元一八九年）拓本經一六·一粍

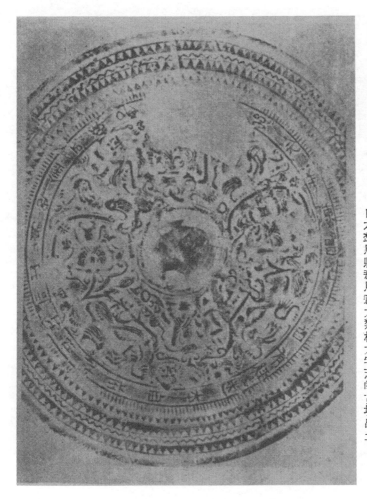

圖一三：正始元年三角緣神獸鏡

魏正始元年（紀元二四〇年）拓本徑二二・七糎
日本羣馬縣郡馬郡大類村大字芝崎古墳出土

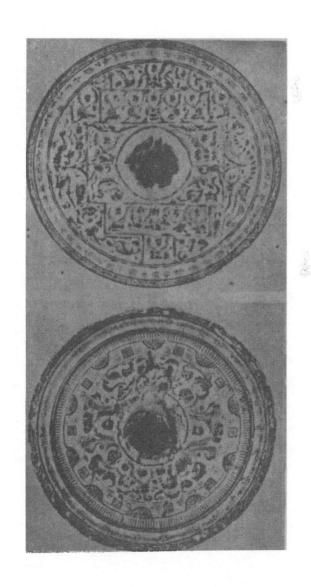

圖一四：（上）永安四年重列神獸鏡　吳永安四年（紀元二六一年）拓本徑一四・八糎
（下）太平元年半圓方形帶神獸鏡　吳太平元年（紀元二五六年）拓本徑約一五糎

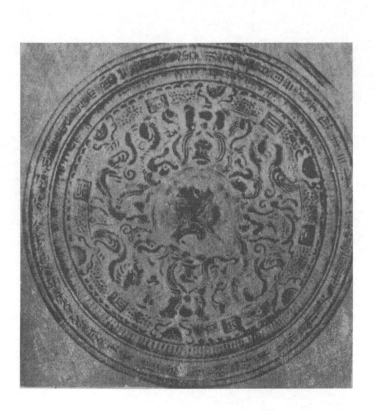

圖一五：太康三年半圓方形帶神獸鏡　晉太康三年（紀元二八二年）拓本徑一六　七糎

十二、封　泥

漢代的詔策書疏，都是用墨書於一木板上，木板就是所稱的「木簡」。書信往還，也是同樣使用。這種木簡，有稱之爲「札」、「板」、「版」、「牘」的不同，今日我們稱書信爲書簡、書札、書牘等，即本於此。當時因防其中書寫的秘密外洩，更在上面加以大木板，將書寫的文字，嵌在其中的木簡上，外加以苧繩，縛綑堅固，又在苧繩上，敷以黏土，黏土之上，再封蓋以印章，這就叫做封泥。這恰和西洋的火漆上蓋一印章，是有同樣的意味。所以欲讀木簡的文字，非要切開苧繩，破壞封泥不可。這是當時用以保持文書的秘密的一種方法。

漢代的銅印、玉印、石印，既爲人所共知。金石研究，早已發達。可是對於封泥的發現，却是屬近世之事。清道光初年，即距今約百餘年前，封泥始在四川出土，其後又在山東臨淄發現，光緒三十年劉鶚出版有「鐵雲藏陶」四册。其中一册，專載錄封泥。是爲我國關係封泥書藉的嚆矢。此後在同年秋季，又有吳子苾、陳壽卿印行「封泥考略」十册，登載有封泥數百種，考證亦屬淵博，實爲精美之著錄。宣統元年，於山東滕縣紀王城，又出土官私封泥三百餘件，全部歸入羅振玉氏之手。民國二年羅氏編有「齊魯封泥集存」，載封泥四百餘個。民國廿二年吳幼潛氏編纂有「封泥彙編」，內載封泥五百五十七種，此爲最具完美之刊物。

又民國初年在韓國平壤附近，卽漢之樂浪郡治放址，發現木印、陶印，有「樂浪太守章」、「詿邯長印」、「朝鮮右尉」、「秥蟬長印」、「長岑長印」、「渾彌長印」、「增地長印」、「朝鮮令印」、「邪頭味宰印」、「天帝黃神」等，多屬官印，先後在樂浪郡統治下的各縣出土，現歸韓國博物館所有。

封泥之印，亦用印泥，分朱色、與黑色兩種，使用印泥蓋印，始於六朝，漢印殆全爲白字，蓋在黏土之上，陰文變成陽文。

封泥形態旣小且薄，容易破碎。距今約有兩千年之久，藏在地下，又能不受到農夫犁鋤的損壞，安然出土，誠爲一大奇績。考封泥並非僅止於如書信供一時之用，官私的貴重圖書或必要之秘密文書，封存貯藏於府庫之內的爲多，後來府庫罹於火災，木簡燒毀，而封泥反燒成如塼瓦的硬質。因此長埋地下，經久不變。如樂浪郡故址之發現封泥地點，卽有燒焦的硬質化壁土存在。

封泥已如前述，在山東四川以及韓國漢樂浪郡故址都有大量發現，然以封泥如何封存木簡，其方法尙不能明。殆至英人史恒因博士，彼在新疆古于闐地方，發掘爲砂埋沒的廢墟時，獲得多數木簡，其中發現有仍以苧繩綑好加以黏土上蓋有印章者（圖一）。於是封泥的用法始得明瞭。此木簡之形，分爲多種，今試舉簡單一例，以述明其用法。

如第一圖之（甲），一長方形木版，留有兩端高起，中部鑿成凹形，在其內部，墨書所要的文字，再在此凹處，嵌蓋上另一木版，如圖之（乙），外加以蔴繩緊綑之。其方法：先在（乙）的上面

二八六

（乙）

容納封泥的方穴

綑繩之溝

（甲）

書寫文字之面

第二圖

上下板蓋合綑以蔴繩

容納封泥之前

蔴繩

中央，鑿一相當印章大小的方形洞穴，在此穴的兩側作三條溝，在（甲）的兩側也同樣刻上三條溝，用蔴繩從這三條溝將上下兩版綑綁在一起，在（乙）的中央方穴處，照第二徒綑繩作交叉形。繩結做在版的背面。在方穴處內塗以封泥，加蓋印章，並將溢出之黏土削去。文字普通寫在（甲）的內面，但有時也連（乙）的下面繼續書寫。普通書信文書，在拆封時，已將封泥破壞，後世無法得知當時使用封泥的狀況，更無從得知其印章文字如何。但當時重要文書、秘密圖書、契約書類，如前所述，均用

七、鉢　印

封泥封好，保存在府庫之中。所以英人史坦因博士，彼爲中亞考古名家，曾在古于闐地方，發見多種用封泥封好的木簡。韓國地方也發現多種出土的封泥，皆燒成硬質化。於是再根據印文而判別出來是何時代的遺物。

至今所發現的封泥，有上自漢皇帝的信璽，以至丞相御史大夫以下的朝官、各王侯並各屬州郡縣邑鄉亭諸官屬的官印，以及各種個人的私印，但其文字，悉用篆體。惟印文蓋於粗糙不平之黏土上，故不如印在紙帛上，保持原有刻文之美。（圖二）封泥十二個，並附釋文解說於后。

參考資料：

羅振玉、齊魯封泥集存

吳幼潛、封泥彙編

關野貞、封泥

大庭脩、封泥

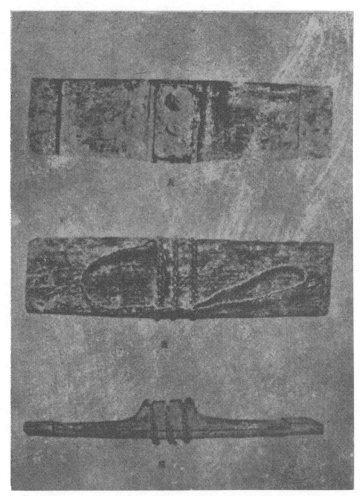

圖一：封泥封好的木簡原形　新疆古于闐地方出土

一二、封　泥

二八九

圖二一：漢代封泥釋文解說

1奉常之印　奉常為秦之官制，職掌宗廟祭祀，漢高祖時改為太常，惠帝時改為奉常，景帝中六年（紀元前一四四年）改為太常，以後未變。此封泥時期亦自惠帝至景帝之間。

2雒陽宮丞　雒陽即今洛陽，考漢書百官公卿表，續漢書百官志皆無此官名。如宮殿警衛官有守衛長樂宮的稱之為長樂衛尉，雒陽宮丞並非警備武官，為掌理雒陽宮之事務文官，丞是次官。

3淮陽相印章　漢最初立郡國制，封侯王為郡守，淮陽相即淮陽郡國的丞相，考淮陽國為漢高祖十一年（紀元前一九六年）設置，後漢章帝時改為陳國。

4齊御史大夫　齊國漢初封韓信為王，嗣改封高祖之子肥為王。御史大夫、內史、中尉、丞相等官在漢初皆可由王侯自由任用，僅太傅必須中央任派，自無楚七國亂後，景帝三年十一月為削減王侯權力廢止此等官制，僅有丞相一直亦必由中央任命。此封泥為漢初遺物。大夫二字如此特別寫法在秦瑯玡臺刻石上有此例。

5辟陽侯相　漢之官爵分為二十階，最高稱為列侯，與以封邑，稱國。列侯概以封邑名冠稱，如鄷侯、平陽侯、留侯等。國分大小，列侯無行政權，由中央派遣之丞相執行政治。辟陽為信都國，高祖時封審食其。景帝三年其子憑謀叛事洩自殺，從此辟陽侯廢止。

6 太原守印　漢分直轄地為郡，置郡守，掌理行政軍事，景帝中二年改為太守，祿秩二千石，故亦稱二千石。此封泥上未刻太守，恐係改稱以前之物。漢印制後有「何何太守章」。

7 莒丞　在郡以及各諸侯王國內再分為各縣，大縣設令，莒是齊國內之縣，此封泥是莒縣次官，為半通印。縣丞之半通印非常珍貴，因為非正式之印。

8 安國鄉印　縣下設鄉，鄉由郡給以祿秩，嗇夫、游徼百石，以至斗食之下級官吏。又任命三老掌管敎化。鄉嗇夫（大鄉有秩）執行賦稅、裁判，對鄉代表國家權力。安國鄉屬何縣不詳。鄉印僅多有「何鄉」之半通印，如「安國鄉印」者很少見。

9 黏蟬丞印　黏蟬縣屬樂浪郡，丞印封泥尚有一個，蟬、丞位置不同，黏蟬二字縱書。此封泥載於藤田亮策氏之樂浪封泥續考中，此種字之排列很少得見。

10 朝鮮右尉　朝鮮縣為樂浪郡治中最大之縣。縣之長官為令，令下設尉，計左右二人。此封泥亦載於藤田亮策氏樂浪封泥續考中。

11 臣遂
12 徐度
以上二印皆為私印封泥。

（參大庭脩考釋）

圖二：漢代封泥

1
奉常
之印

2
雛陽
宮丞

3
淮陽
相印
章

4
齊御
史大
夫

5
辟陽
侯印

6
太原
守印

7
莒
丞

8
安國
鄉印

9
黏丞
蟬印

10
朝鮮
右尉

11
臣
達

12
徐
度

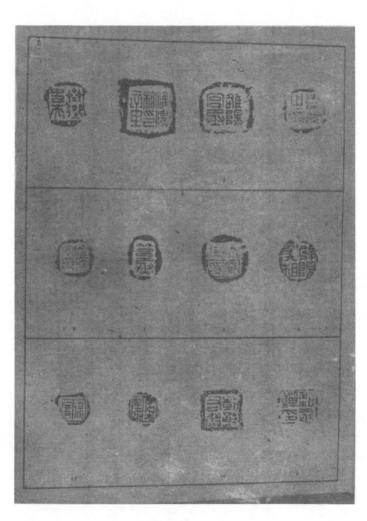

圖二：漢代封泥

一二、封　泥

二九三

十三、竹 木 簡

我國古代，在紙未發明以前，書寫的材料，都用竹帛，但是帛是一種絲絹，其價甚昂，所以大半都用竹書。現在雖然看到竹子多產於華中華南，但是可以想像在古代華北地方亦必多產大竹，用竹子來做書寫的材料，先去其節，切成適當長度，直破如札狀，並去其竹青，以供用毛筆書寫，這種竹札，稱之爲簡，後來由竹札而改爲木札，仍稱之爲簡。木簡爲狹長的薄片，根據西域發見的木簡所用的材料，多爲白楊木或紅柳木，此外也有用松柏科叫雲杉木的。木簡形狀大小，各有不同，但是普通都是長二三公分，寬十餘糎，爲一細長形。長度二十三公分合漢尺一尺。所以有尺書、尺籍、尺牘之稱，即是由此而來的。

自秦始皇焚書以後，迄至漢代，方在孔子舊宅壁中，發掘出書物，這些都是書於木簡上的。再降至晉代在河南北部汲縣盜掘魏王墓，發見我國古年代記。亦稱之爲竹書紀年，這就是書於竹簡上的。再降其中發現有穆天子傳，此竹簡長二尺四寸（合五十五公分）一個竹簡上用墨寫二三十字至四十個字不等，這些竹簡，外用白色絲絹包紮。再降至南朝齊的時代，在湖北西北部襄陽盜掘楚王之墓，發現竹簡，惜當時竊盜用此竹簡，以爲照明之用，故僅殘存十餘簡，這些竹簡，長二尺，寬數分，外以青色絲絹包紮，書體爲科斗書，推定爲周禮之佚文。從此以後，經過六個世紀，未見有發現古簡的記錄。

及至北宋末年，在陝西地下掘出古甓，其中發現有各種竹簡木簡，判為後滇時物，但因無如魏、楚王墓中所得之竹簡，有絲絹包捆，故整理困難，僅在斷簡零墨中，看出是永初二年（紀元一〇八年）命令討伐先族的文書，傳說文字尚完全，書蹟亦佳。

以上是發現竹木簡的過去記錄。此後一直到十九世紀，約八百年間，未聞有竹木簡的出現，又以往所發現之竹木簡，都已喪失，所以竹木簡的實物，無法見到。及至廿世紀，吾人因根據西域探險家的珍貴發現，得以增廣識見。以下敘述西域各國探險發掘的概覘。

一八九九年至一九〇一年間，有瑞典地理學家海特斯（Sven Hedins），英國印度政府斯坦音氏（Aurel Stein）（原匈牙利人）以及日本橘瑞超師等西本願寺探險隊員，各國學者不下十餘人，先後從我國甘肅西邊以至新疆一帶，作考古旅行。一八九九年海特斯檢證新舊羅布泊湖位置時，發現在舊羅布泊北岸，有一遺蹟，翌年三月又在該地掘出多數古文木簡，證明此為紀元三、四世紀間繁榮之古樓蘭故址。斯坦音於一九〇一年專在古于闐故址勘查，在和闐尼雅古城址發現晉代簡牘。一九〇七年特別調查甘肅西端古代長城殘壘，探集兩漢以及晉代之木簡達數百片。西本願寺探險隊前後進入我國西陲三次，獲得大量珍貴簡牘。

斯坦音依據最初所得之簡牘，於一九〇七年著有「古和闐」（Ancient Khotan Oxford 1907. 2 vols）二夵，彼依據第二次旅行所得，於一九二一年著有（Serindia Oxford 1921. 5 vols）。一九二三年再根據沙畹教授考釋，著成「東土沙磧出土漢文文記」（Les Documents chinois découverts par

Aurel Stein dans les sables du TurKestan Oriental Oxford 1913）一書，圖版鮮明，並有精緻的考釋。西本願寺諸氏亦著有「西域考古圖譜」一書，未附有釋文考證，一九二〇年根據德國漢文學者孔南岱氏考證解釋，著有「斯坦音氏蒐集樓蘭發現漢文鈔本及其他」(Die Chinesichen Handschriften und Sonstigen Kleinfunds Sven Hedins in Lou-lan Stockholn 1920）一書，斯坦音又根據第三次探險收集資料，由馬斯匹羅氏擔任解讀，於一九五三年著有 (Les chinois de la troisième Expédition de Sir Aurel Stein en Asie Centrale）一書，為最新之著作。

我國學者羅振玉與王國維二氏，革命之初，亡命日本，在日本京都復印(Les Documents chinois)之圖版，羅氏並於一九一四年著有「流沙墜簡」三卷，此書僅根據前述之沙畹博士的著書所載，未及將斯坦音所集全部木簡利用，故於一九三一年編有「漢晉西陲木簡彙編」，惟圖印缺欠明晰。一九三一年北京大學馬衡氏根據海特之西北科學考察團在漢代望樓舊址發現之一萬木簡，開始集合多數學者加以整理解讀，結果由勞榦氏完成，於一九四三年著有「居延漢簡考釋」(釋文四冊，考證二冊)。一九四九年再版附加敦煌(註一)所獲得之漢簡釋文，此時「流沙墜簡」再版，賀昌羣氏並加以補正。

我國對於木簡之研究最深者，首推王國維先生，彼以燃犀之眼光，博洽之造詣，僅在所謂斷簡零墨中，搜出古史再現之資料，僅在片言隻句間，汲出重大之史實，僅在數字數行文字中，認出貴重逸藉之遺文。王氏之木簡研究，對於我國之史學、文獻學，具有莫大之貢獻，著有「觀堂集林」與就「流

沙墜簡」加以「考釋」三卷。

查竹木簡之發現，是在黃河以西地域。實爲紀元前二世紀之後半時期，漢武帝開拓之處。上述之

居延、敦煌、居盧倉等地，均爲當時之重要軍事基地。前此百年秦始皇築的萬里長城，此時更加向西

北延長，將武威、張掖、酒泉、敦煌四郡，悉保護在新長城之內，張掖、酒泉北方艾幾拉河流域，列

置望樓，以防匈奴來襲。一方移住農民，施行屯田。長城盡處在敦煌西北砂漠地帶，出玉門關，到達

羅布泊地域，亦列佈有如同艾幾拉河的望樓，羅泊西岸樓蘭，施行大規模屯田，此爲前漢重要軍事殖

民地。海特斯一九〇〇年發掘之廢墟，爲北緯四十度三十分，東經八十九度四十四分，再根據幾度木

簡遺物等之發現，證實爲前漢時代之樓蘭無疑。（參閱後頁漢代書道關係地圖）

關於漢晉木簡之內容，根據羅王兩氏所著之流沙墜簡，分爲三類，一爲小學術數方技書，一爲屯

戍叢藏，一爲簡牘遺文。其中以屯戍叢藏木簡份量最多，尤其在居延一地，搜集最多，經勞榦擔任居

延簡之整理，分爲文書、簿錄、信札、經藉、雜類。文書中又分書檄、封檢、符券、刑訟四類，簿錄

中又分爲烽燧、戍役、疾病死喪、錢穀、器物、車馬、酒食、名藉、資績、簿檢、計簿、雜簿，計十

二類。

根據西域發現之漢晉木簡，並查證出漢代邊境守備隊之生活狀況，此點對於文化史與政治史上增

益不少。

至於漢晉木簡之發現，對於我國文字之書風、筆法之研究，字形之變遷，書法之沿革等等，書家

之間論說頗多。如言前漢隸書即有波磔之說，又漢代已有章草萌芽之說，此皆根據西域木簡上所書的

文字而有此種論說。如（圖二）敦煌出土漢代木簡與（圖三）居延出土漢代木簡，均可參證。再根據

樓蘭出土之魏晉木簡（圖七），最早者爲魏景元四年（紀元二六三年），最晚者爲建與十八年，即東

晉咸和五年（紀元三三〇年）。魏晉簡與漢簡時代不同，故字之書法上亦相異趣，例如魏晉簡上所寫

爲正書，已不見有如漢簡上所寫的隸書、八分的筆法，所寫的草書，也不見如有波磔存在的章草筆

法。由此可以證明在三國時代爲書史上之一大轉變。即所謂「八分變眞，眞草生行」是也。

又根據日本書道全集26中國15補遺中記載，近年又在湖北襄陽楚王墓中發現楚簡，魏王墓中發現

竹書紀年及其他載籍，在武威漢墓中發現儀禮，在信陽楚墓中發現毛筆、筆簡、削筆用的小刀、書寫

資料等。此等發現，對於我國文化及書法研究上具有參考價值，今將信陽出土之戰國竹簡——遣策（圖

一）武、威出土漢代木簡——儀禮士相見之禮（圖四）文漢儀禮——喪服（圖五）以及漢玉杖十簡（圖

六）等，分別附圖並釋文解說於後，以供參考。

註一 敦煌爲漢時重要軍事基地之一，此處所指之敦煌，係指敦煌石室。清光緒二十六年（紀元一九〇〇年）在敦

煌縣南鳴沙山麓三界寺，旁有石室千餘，名莫高窟。回壁均刻有佛像，亦稱千佛洞。某日道士於掃除之際，

偶然發現有破壁一處，遂窺其內部，乃發現爲一大藏書室，內中貯藏之書甚夥，有上至五代而唐六朝乃

至漢代手寫木簡以及版本、拓本等等，當時正在我國漢地探險中之英人斯坦因聞此消息，即趨向道士收買，

運回英國，珍藏於倫敦博物館。嗣於一九一三年經法人沙畹博士加以考釋，精印有「東土沙磧出土漢

一三、竹　木　簡

参考資料：

王國維、觀堂集林、流沙墜簡考釋

森鹿三、漢晉の木簡

石田幹之助、西域發見の漢晉代木簡

米田賢次郎、簡牘釋文解說

林己奈夫、楚簡釋文解說

文文記。勞榦釋文即以此為據。

二九九

圖一：信陽出土戰國竹簡遣策釋文解說

（一組）紉一革皆又（有）鋠一罕繻鐸禮一罕紋紝禮一罕郭（繏□）

（即）□二橐四規一爰盟之柜邊土叕郭。青黃之絲三部□枏

□翼陸一羕一莽羕二莽□這（□）笑屯赤繪之帛

（□十）又（有）二四相笑二□笑二笑笑。罕笑。屯紫□之帛

（……）□。一□□大絵緻之□純爰組紛事續一紊緯（□）

一鈔詹峯綿之純一綿□栖四□之□三涂盈。一涂盈一鈌一吱

（二□）橙一□之旅三□旅一篋□。一少（小）鐶坖。二□。一□是吭長□□泊組（之□

（一牲□緻）之吱。帛裏組絲七艮褪之衣。屯又（有）常（裳）二□一囑筆。緯

紉一（少）〔小〕囑筆〕

（一湯鼎。屯）又（有）蓋二淺缶二膚二徐鼎二釦。屯又（有）蓋二釬

一九五七年河南信陽發掘之戰國時代大型墓穴發現大量靑銅器漆器之類以及竹簡等副葬品。以上竹簡爲墓中死者副葬品器物之細表，其文字字體與一九五三年湖南長沙仰天湖戰國墓中之竹簡不同，長沙出土者文字筆法渾厚，體勢扁長，橫畫多波磔，字形似古籀而筆意已近漢隸。但信陽出土者文字爲適於快書實用的字體，無肥瘦筆畫，全以細線一氣呵成，此爲信陽出土戰國竹簡之特色，頗近似楚帛書上的美術字體。）

〔附註：戰國時代楚國領域爲北自淮河、漢水經揚子江而至湘江流域，信陽在楚領域之內。〕

（蔘林巳奈夫考釋）

圖一：信陽出土戰國竹簡遣策

圖二：1—5 敦煌出土漢代木簡釋文解說

1 簡文——游敖周章對壁綰黮黤勼雞飭鯔赫根愻赤白黃（此爲蒼頡篇之一部，王國維認爲僅「壁」一字未見於說文解字，恐係緐的別字。）

2 簡文——貍猱劉毅（此亦蒼頡篇之斷簡，「猱」字說文中不見，意昧不明，但在此簡上似爲犬類狀名。）

3 觚文——蓋幰軒輓。轡勒靮鞿。猏黑蒼。室宅廬舍。樓墅堂。（此爲急就篇第十九章之斷文，急就篇爲前漢元帝時（紀元前四七——三三年）黃門令史游所作，全書分三十四篇，羅列事物、人名，與蒼頡篇同爲初學者識字用書。）

4 5 觚文——急就奇觚與衆異。羅列諸物名。姓字。分別部居不雜廁。用日約少誠快意。勉力務之必有憙。請道其章。宋延年。鄭子方。衛益壽。史步昌。周千秋。趙孺卿。爰展世。高辟兵。（此爲急就篇第一章，內中衆、憙、章、孺、展與現行本字形相異。黃門令史游所作，全書分三十四篇，羅列事物、人名，與蒼頡篇同爲初學者識字用書。）4 在觚正面書兩行，5 在背面書一行，由各面幅度考察，是將一方形柱照上面的對角線縱切，作成兩個觚，各面各寫二十一字。計六十三字（一章）容入一觚，上方鑿一小洞，作穿綴糸之用。）

以上1—5 各漢簡中看出隸書，八分的筆法，尤其波磔非常明顯。

（參米田賢次郎考釋）

圖二：1一5 敦煌出土漢代木簡

圖三：居延出土漢代木簡——編簡釋文解說

官兵釜磑四時簿一編。叩頭死罪敢言之。

廣地南部言。永元七年四月盡六月見官兵釜磑四時簿。

承三月餘。官弩二張。箭八十八枚。釜一口。磑二合。

右破胡隧

　　具弩一張。力四石。木關。

　　陷堅羊頭銅鍭箭八十八枚。

　　故釜一口鍉有固口呼。長五寸。

　　磑一合。上蓋缺二所。各大如疏。

右河上隧

　　具弩一張。力四石。五木破。故繫往往絕。

　　盲矢銅鍭箭三十枚。

　　磑一合敝盡不任用。

永元七年六月辛亥朔二日壬子。廣地南部候

長　叩頭死罪敢言之。謹移四月盡六月見官兵釜

磑四時簿一編。叩頭死罪敢言之。

（此爲某關所業務日誌之木簡，爲通過關所記帳之文書。此編簡稱爲「入間書二封」，

即由北通過關所南行文書兩封之意。此圖爲入南書二封之下半段。前段開始一簡上書明

入南書二封

居延都尉九年十二月廿七日廿八日謹詣府。封完

永元十年正月五日蚤食時、時狐受孫昌。

廣地南部言。永元五年六月官兵釜磑月言簿。

就此文書可以看出漢時國境地帶交通規則，尤其可以看出公文書簡處理之方法，此爲漢代木

簡中最長之月言簿，總計七十六簡，編成一簡，內容可說就是「廣地南部候備品現狀報告」。

以上編簡中可以看出字體爲有波磔存在之草書，且各字仍分離不連，是書家漢代已有章草萌

芽之說，於此簡中可以佐證。）

（參米田賢次郎考釋）

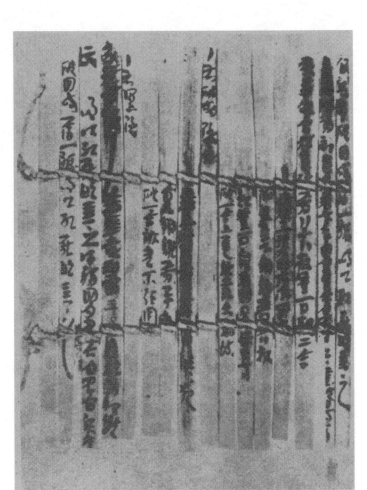

圖三：居延出土漢代木簡——編簡（入南書二對後半段）

圖四：武威出土漢代木簡　儀禮　士相見之禮　釋文解說

士相見之禮。摯多用雉。夏用腒。左頭奉之曰。某也願見無由達。某子以命。命某見。主人
對曰。某子以命。命某見。吾子又辱。請吾子之就家。某將走見。賓對曰。某不足以辱命。請
終賜見。主人對曰。某非敢為儀。請吾子之就家。某將走見。賓對曰。某非敢為儀。固以
請。主人對曰。某固辭不得命。將走見。聞吾子稱執。敢辭執。賓對曰。某不以執。不敢
見。主人對曰。某不足以習禮。敢固辭。賓對曰。某不依於摯。不敢見。固以請。主人對
曰。某固辭不得命。敢不從。出迎再拜。賓答拜。主人揖入門右。賓奉摯入門左。主人拜
受。賓拜送摯出。主人請見賓反見退。主人送再拜。復見之以某摯曰。鄉者吾子辱使某見請
還摯於將命者主人對曰。某既……

（一九五九年甘肅武威磨咀子出土，木簡全文長達一千零二十字，以下從略，「士相見
之禮」是在士禮之中，特別士於各階層人人對面之際詳細作法加以具體的說明。武威縣
在西北玉門關至敦煌之間，為漢武帝河西四郡軍事基地之一，亦為西域交通要地，土地肥
沃，漢代官吏、戍卒、移民多居此地，西域胡人西南羌族亦在此盛行交易，我國文化亦在
此地定下根基。一九五九年先後共匪在磨咀子發掘為數二百之漢代墳墓葦。發掘之竹木
簡中，以官廳文書類為主。教養書僅有急就章倉頡篇學習文字通俗字書而已。重要的是
武威漢簡群中內容皆以儒教經典之一儀禮為主，其他有若干日忌木簡、雜占木簡、和玉
杖等，儀禮木簡文字為正統的書體。）

（蔘稻葉一郎考釋）

三〇七

圖四：武威出土木簡　儀禮　士相見之禮

圖五：武威出土木簡　儀禮　喪服　釋文解說

甲本　服傳
○小功布衰常澡麻帶経五月者。叔父之下殤。從父昆弟之長殤。問者曰。中殤。何以不見也。大功之殤。中從上。小功之殤。中從下。

乙本　服傳
○小功布衰常澡麻帶経五月者。叔父之下殤。○從父昆弟之長殤。問者曰。中殤。何以不見也。大功之殤中從上。小功之殤。中從下。

丙本　喪服
○小功布衰常澡麻帶経五月者。姑姊妹女子子之下殤。叔父之下殤。適孫之下殤昆弟之下殤。大夫之庶子為適昆弟之下殤。為姑姊妹女子子之下殤。

一九五九年出土之武威漢簡之中，共發現甲、乙、丙三本，各有異同之點，以上係揭載三本之服傳，喪服之一節。甲本為正式之木札，文字較乙本大，簡幅亦寬全部共六十簡。乙本亦為木札，但簡較甲本為短，文字亦小，簡幅亦狹，全部共三十七簡。丙本為竹簡，文字大，與喪服現行本同。

（參稻葉一郎考釋）

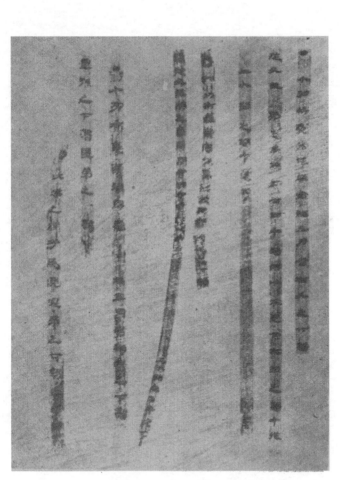

圖五：武威出土木簡　儀禮　喪服

中國古代書法藝術

三一〇

圖六：武威出土木簡　玉杖十簡　釋文解說

・孝平皇帝元始五年幼伯生。永平十五年受王（玉）杖
・蘭臺令第卅三。御史令第卌三。尚書令減受。在金。
・制詔丞相御史。高皇帝以來至本二年勝受（朕）甚哀老小。高年受王杖上有鳩。使百姓望見之。復毋
・比於節。有敢妄罵詈毆之者比逆不道。得出入。官府郎（廊）第。行馳道旁道市賣。
・所與
・如山東復。有旁人養謹者常養扶持復除之。明在蘭臺石室之中。王杖不鮮明
・得更繕治之。河平元年。汝南西陵縣昌里先。年七十受王杖。類部游徼吳賞使從者
・毆擊先。用詫地。太守上讞（讞）。廷尉報罪名。
・明白。賞當棄市。
・制詔御史曰。年七十受王杖者。比六百石。入官廷不趨。犯罪耐以上毋二尺告劾。有敢徵召
・侵奪
・者比大逆不道。建始二年九月甲辰下。

一九五九年秋在甘肅武威縣磨咀子墳墓中出土，各簡長二三糎，合漢尺一尺，為標準長度。漢朝高祖以來優遇高齡者，施以養老政策。與老人以特權，賜一玉杖，杖頭作一鳩形。因鳩食物時不噎，以之有寓老人不噎之意味。日本宮中八十歲以上之功臣天皇賜以鳩杖，其源在此。

書法為漢代日常隸書，第十簡「下」字書寫成肥大形豎棒，此表示全簡上文章最後之意味，其他簡中亦有此例。但不僅限於末尾，如漢景造土牛碑之「府」字雖為碑中最上的一字，但「府」字寸部的一豎亦書寫得又肥又長，再漢簡中文章中間某年的「年」字亦有寫一粗大豎畫的。此表示在全體平均整齊的簡牘或冊書上加以這樣文字，有生出自然按巧的趣味。

（參大庭備考釋）

圖六：武威出土漢代木簡　玉杖十簡

圖七：1—6 樓蘭出土魏晉木簡釋文解說

1 簡文——

□□□□□言□□言□□史亻還告追賊於□間

□獲賊。馬悉還所掠。記到令所部咸使聞知。斂（兵）

會月廿四日卯時。謹案文書。書即日申時到。斯由神竹

□□□□□□□□□振旅遠□里閭□□道

（此文章「謹案文書」前後分為兩段，謹案文書為漢晉時代公文書，為對上文官
廳之命令由下級官廳申答場合使用之常用語，此在漢碑中如孔廟置守廟百石卒史
碑、樊毅復華下民祖口算碑、無極山碑等皆見有此用語。王國維解釋此簡似迎接
凱旋之書。但據大庭脩認為是對出動之部隊平定賊寇，下達其旨意命令在廿四日
卯時收兵。）（第二行下端斂字有歛兵之意）

2 簡文——

鎧曹謹條所領器杖及亡失簿

（鎧曹是職名，在晉書職官志之將軍以下有主簿、功曹、門下都督、錄事、兵、鎧、
士、賊曹……各一人，鎧曹是漢代分擔兵曹所擔任職務之官，鎧曹似為報告管理
兵器數量及亡失簿之班頭。）

3 簡文——韋四枚半連治鎧二領。鼉蔡。

（此為武具修繕簿之斷簡，簡之上端折斷部分看出有兩條編綵，此與前例圖二居
延出土漢編簡相同，為編連之簿書一部，韋是熟皮，用於武具，漢書注有「以韋

革，爲夾兜」之句。兜即兜字，說文中解「兜鍪者首鎧也」。

4 簡文——從掾位趙辯言。謹案文書。城南牧宿。以去六月十八日得水。天適盛
（從謹案文書一語可以看出此係從掾位趙辯向上級官提出之報告書，牧宿恐即是
苜蓿，此爲馬之重要飼料。苜蓿在漢書西域傳記有「罽賓有苜蓿，（中略）漢使節
持歸苜蓿之種，天子使於離宮別館傍地繁殖之。」自古樓蘭附近種植苜蓿飼料。
又關於趙辯考證，在另一簡亦記有「泰始六年五月七日兵曹史□□從掾位趙辯兵
曹史軍成岱」，本簡概亦同年代之物。）

5 簡文——帳下將薛明言。謹案文書。前至樓蘭□還守提兵廉シ
（帳下將爲西域長史屬官，似爲中軍麾下之官。摟蘭在羅布羅爾河畔，因爲守軍
頓引塔尼母河之水作爲飲料、灌漑，如自外部攻擊破壞該河，即可制樓蘭於死
命。所以守堤兵嚴戒不時的攻擊同時還要注意堤防之修繕。）

6 簡文——將張忠坐不與兵魯平世相隨令世陌水物故。行問斥。請行五十。
（此爲裁判之記錄，將同5之帳下將，内容解釋將張忠應與兵魯平世一同行動，
因未遵行，致使魯平世落水而死，追問發生事故之責任。令世陌水物故一語，此
字上似少一平字，陌是墮字，行間斥的斥字，王國維釋爲斥之誤，五十是笞杖之
數。）

以上魏晉簡上所寫之正書，已不見有如漢簡上所寫的隸書、八分的筆法。
（參大庭脩考釋）

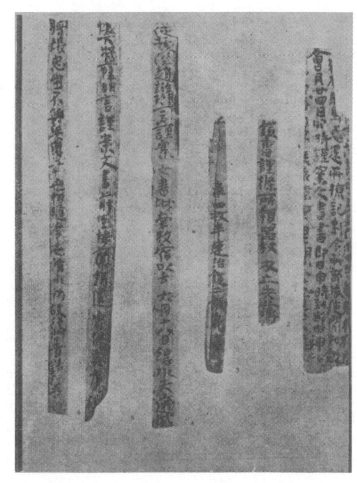

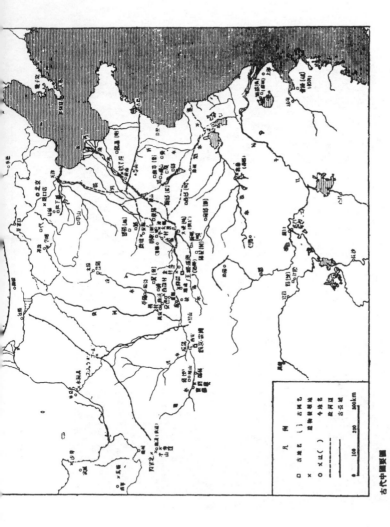

古代中國疆域圖

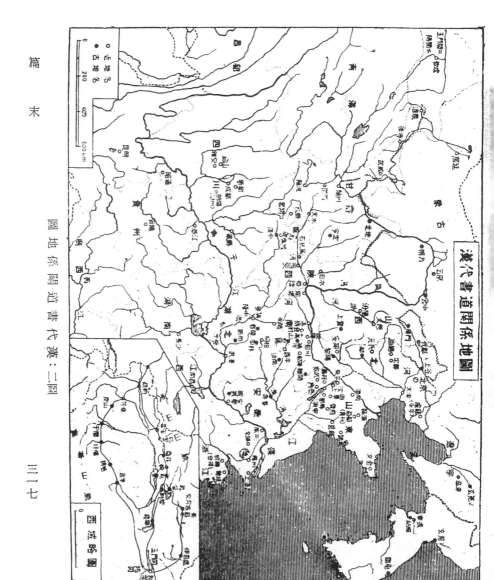

漢代書道關係地圖：二圖

中華藝術叢書

中國古代書法藝術

作　　者／張龍文　著

主　　編／劉郁君

美術編輯／鍾　玟

出 版 者／中華書局

發 行 人／張敏君

副總經理／陳又齊

行銷經理／王新君

地　　址／11494 臺北市內湖區舊宗路二段181巷8號5樓

客服專線／02-8797-8396　　傳　真／02-8797-8909

網　　址／www.chunghwabook.com.tw

匯款帳號／兆豐國際商業銀行　東內湖分行

　　　　　067-09-036932　中華書局股份有限公司

法律顧問／安侯法律事務所

製版印刷／百通科技股份有限公司　海瑞印刷品有限公司

出版日期／2017年3月四版

版本備註／據1983年9月三版復刻重製

定　　價／NTD 480

國家圖書館出版品預行編目（CIP）資料

中國古代書法藝術 / 張龍文著. -- 四版. -- 臺
北市：中華書局，2017.03
　　面；公分. --（中華藝術叢書）
　　ISBN 978-986-94039-9-3(平裝)

1.書法

942　　　　　　　　　　　　　　　105022418